人文系列丛书

# 砚山索远

陈原川

Yanshan suoyuan

中国建筑工业出版社
China Architecture & Building Press

五色水 浮昆仑 潭在顶 出黑云

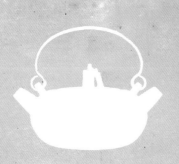

挂龙怪 烁电痕 下震霆 泽厚坤 极变化 阖道门

研山齋遠

憨翁題

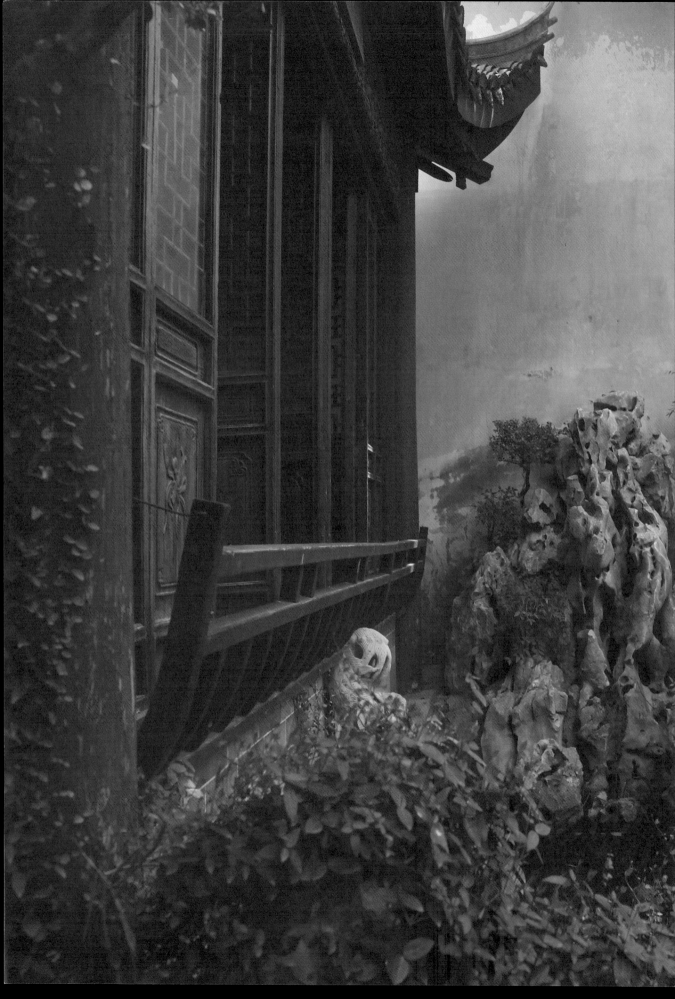

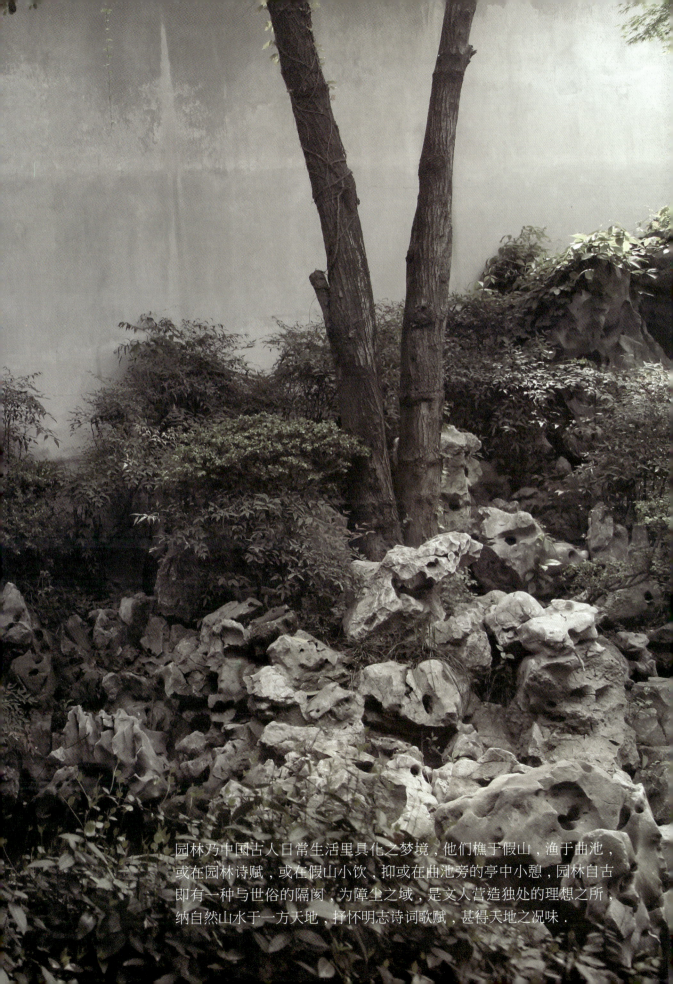

园林乃中国古人日常生活里具化之梦境，他们樵于假山，渔于曲池，或在园林诗赋，或在假山小饮，抑或在曲池旁的亭中小憩，园林自古即有一种与世俗的隔阂，为障尘之域，是文人营造独处的理想之所，纳自然山水于一方天地，抒怀明志诗词歌赋，甚得天地之况味。

"独携天上小团月，来试人间第二泉"，惠山遥望年老的岁月，鸟瞰山海，纵览人世，琴弦，敲击着映月的碎念，清泉悠然成乐，激起云气隐隐，如远方山丘，松涛飒飒。

# 目录

**卷首语** 研山之山 陈原川

**序** 超以象外，得其环中 严克勤

**卷一 〈文脉溯源〉**

026 博古茗注 紫瓯云根 徐达明

030 石骨文心 何岳

**卷二 〈桐荫滴露〉**

042 中国传统造物智慧启迪现代创新设计 何晓佑

046 研山壶：设计家的现代手工艺 曹方

050 人文的道场 灵均

056 审美是一种文化态度 马天

058 雕山塑水 陈原川

070 文人壶 王大濛

081 包孕吴越 章岁青

088 天下第二泉与二泉映月 吴炯

卷三
099 文雅的明代赏石　丁文父
104 灵石因缘　陈刚
卷四
113 超越时空的文人雅趣　陈原川
121 风景旧曾谙　陈原川（原川）汉隆文化机构（汉隆）
卷五
136 明的山　陈原川
140 造境筑梦　障尘
卷六
149 茶之思　逸民
159 海外壶说　蔡益明

〈藏界深读〉

〈研山观典〉

〈松下风来〉

〈故土残调〉

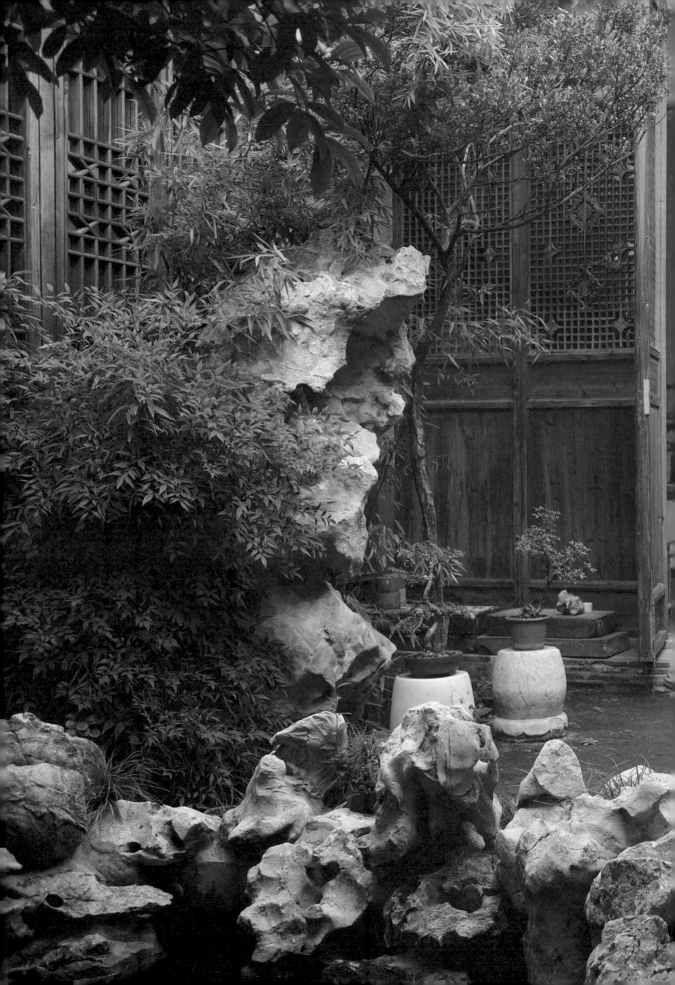

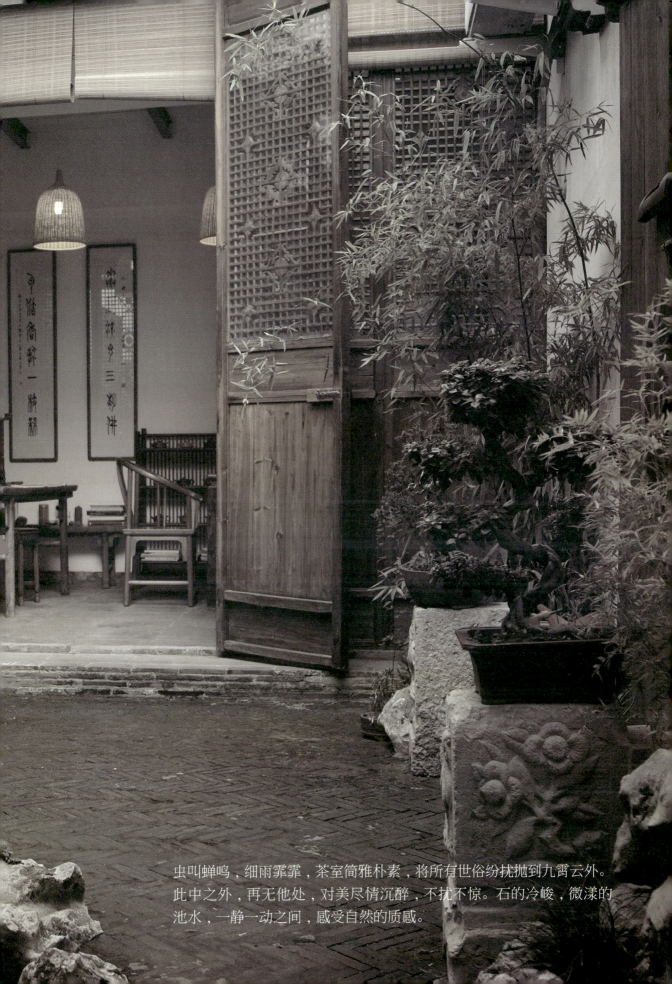

虫叫蝉鸣，细雨霏霏，茶室简雅朴素，将所有世俗纷扰抛到九霄云外。此中之外，再无他处，对美尽情沉醉，不扰不惊。石的冷峻，微漾的池水，一静一动之间，感受自然的质感。

# 研山之山

卷首语 PREFACE

文 陈原川

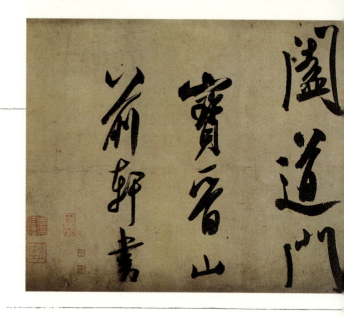

研山到明代已经成为文房中的重要陈设。高濂《燕闲清赏笺》有云："研山始自米南宫，以南唐宝石为之，图载《辍耕录》，后即效之。"明代林有麟藏"青莲舫研山"，此可为明代研山之代表："维石神秀吴下，名家罕觊俦匹，以其广狭高卑，仅足盈握，出入怀袖者是也。而峰峦崇蠹，洞壑窅冥，曲磴回岩，环丘复道，云窝月窦，削壁阴厓，钓址平薹，坡坨沙屿，辗转有情，顾盼生色。下有二穴，一穴中含线纹萦带如缕，造化钟灵若是，其巧虽米颠倪迂必能刮目。古之牛奇章好石不知几许，大者贮之库藏，小者秘之缇巾革匮，惜乎不加品题，千载之下，泯然无迹。斯石余甚爱之，尝置之青莲舫中，以娱晨夕，差胜夫宋人之宝燕石矣。"

据宋蔡绦《铁围山丛谈》记载，南唐宗主李煜所宝的一座研山"径长逾尺咫。前耸三十六峰，皆大如手指，左右则两阜陂陀，而中凿为砚"。其小巧的外表，山峦连绵不断，高低错落有致，让人叹为观止。研山峻峭，须灵璧石、英德石出之者为佳，又有研墨之工，历来不多见，载入史册的更少。《素园石谱》仅收录过李煜原来的"海岳庵研山"、"宝晋斋研山"，其余仅有宋、明两朝的"苍雪堂研山"、"玉恩堂研山"、"马齿将乐研山"和"青莲舫研山"。它们所反映的文人"研

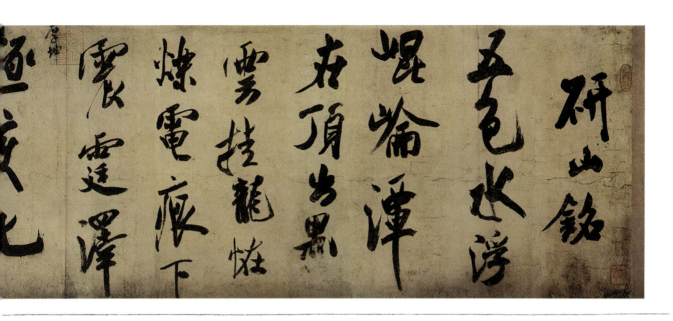

山出层碧,峥嵘实天公;淋漓山上泉,滴沥助毫端;搞成警世文,立意皆逢源"的期盼,稚真,且有情趣。

太湖石的形体变化多端,轮廓含蓄圆滑饱满,表面凸凹起伏不平,洞孔灵透交错天然镂空,其结构决定了多样的图形创作表现形式:雕塑家亨利·摩尔用作品中的孔洞和形体恰似太湖石,雕塑家展望用不锈钢打造新的"太湖石",画家岳敏君将张着大嘴的人与太湖石结合,盛梅冰在油画创作中不断诠释着太湖石的空灵变幻,周春芽用写意表现手法展现太湖石,刘丹把太湖石的孔洞美学融入水墨画的意境之中……中外知名的艺术家们,纷纷试图运用不同的创作手法来呈现各自心中的太湖石。他们以具未来感的崭新材质,或浓烈的现代色彩语言,再现身为文化传统符号的"太湖石",一种新旧冲撞、材质对比的张力直指人心,透露着"假作真时真亦假"之趣味。这些作品充满着对人生的感悟,充满着对文人气节的追求。看似不起眼的材料,在创作者的手下却变成一个个充满生机的艺术品,它们自然天成却又被赋予生命。太湖石造型上无止境的变化又是对其过程形象的梗概,那瞬息万变的景象充满着离奇的想象,那生生不息的是对生命无上的膜拜。正因如此,太湖石,虽千年不变,由风由水成形,却需要观者的精妙眼光。

从研山的人文美谈到太湖石的自然孔洞美学,与石有关的文化无不寄托着浓浓的人文情怀。听风诵月,烹茶品茗,古代文人士大夫,善于把自己从家国春秋之类宏大主题中抽离出来,以回归最原始的"人"本身,"吃茶去"是朴实之态。现代文人们也惯常借助琴棋诗画及器物制造、把玩、赏鉴来获得心

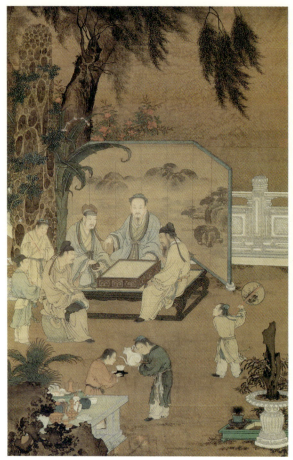

唐《十八学士图》

五代 赵喦《八达春游图》

灵的抚慰,并借此相互取暖。从研山延展的赏石文化恰恰满足了古今文人把生活志趣、品位倾向、地域风情和传统风俗,不露声色地融入居家场所和日常生活中,于方寸之间浓缩自身生活之味、人生之道,把玩、品茗、阅读,惬意且逍遥的,研山之山是况味的追求。

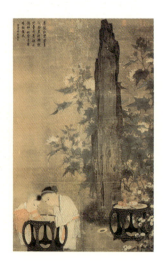

宋 苏汉臣《秋庭戏婴图》

### 山之意

《礼记》言"著不息者,天也;著不动者,地也。一动一静者,天地之间也。"山厚重而静,水周流而动。"智者乐水,仁者乐山;智者动,仁者静"在"入世"和"出世"之间徘徊和煎熬,使得文人在抒志和用才的层面上要寻找新的出路。一壶热茶在手颇有体味平日里几案一具,闲远之思的意境。从紫砂壶的产生到曼生壶出现,紫砂文化就成为一种由大众向小众的推进,是由俗向雅的文化蜕变,也是一方构筑于生活享受基础上的抒发文人们的知识经纬和审美意味的新平台。

文人生存与生活层面上共有的自有特质及隐性无奈,终选择并定性了紫砂文化之本质属性,文人意念与所钟情器物的生活实用性及自身清高的意境相连,一齐向积极光亮的艺术层面提升。

了新的亮色，而依附"研山"文化的人文之意，融太湖石及赏石形态与紫砂巧意结合的紫砂壶，即可风雅地称作"研山壶"，研山紫砂的意义则寓于其间的内在传递。

### 山之鉴

"鉴取水，瓦承泽；泉源源，润无极"，日用亦脱俗，清朗并尊享，低调而高洁，直率且思辨，立足于生活本位，肯定于现世价值，以情趣为表象，以出世为标榜，以调和为基调。可谓"百仞一拳，千里一瞬，坐而得之"紫砂壶的内涵外延不外乎此罢。"研山"系列紫砂壶以代表文人审美的赏石形意制壶，以今人之心性，体味古人之生活节奏与人文内涵。仲美旧有诗云："研山不易见，移得小翠峰。洞色衷书几，隐约烟朦胧。巉岩自有古，独立高崧茏。安知无云霞，造化与天通。立壁照春野，当有千丈松。崎岖浮波澜，偃仰蟠蛟龙。萧萧生风雨，俨若山林中。尘梦忽不到，触目万虑空。公家富奇石，不许常人同。研山出层碧，峥嵘实天工，淋漓山上泉，滴沥助毫端。挥成惊世文，立意皆逢源。江南秋色起，风远洞庭宽。往往入佳趣，挥洒出妙言，愿公珍此石，莫与众物肩，何必嵩少隐，可藏为地仙"。也有作云："研山不

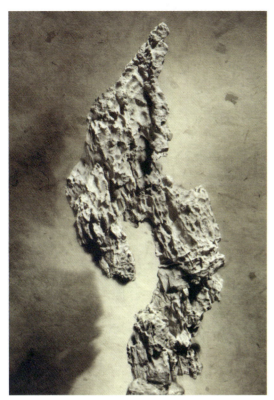

明/清　灰英石《悬峰》赏石

"如人饮水，冷暖自知"，紫砂壶传递着平淡而神秘的一面，其简素、空灵、闲逸、直觉、不可言说等独有气质皆是妙不可言，这种状态不但体现出了文人风雅生活的根源所在，也体现出他们在无奈的取舍中依然保持对生活美好的追求，使他们的生活呈现出

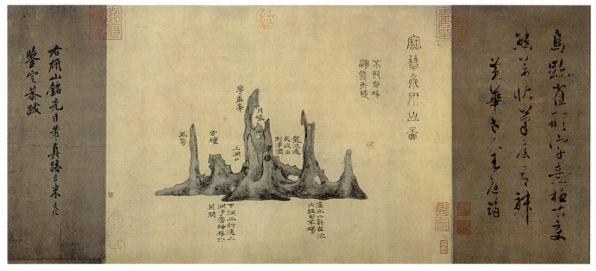

北宋　米芾《研山》

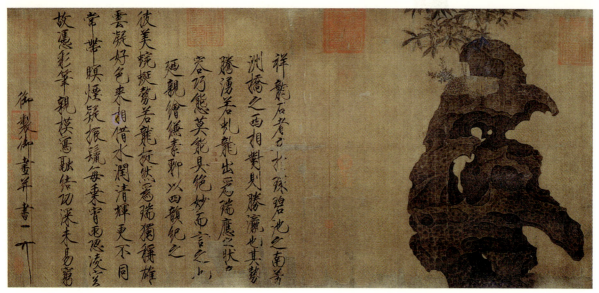

祥龙石图卷

复见,哦诗徒叹息。唯有玉蟾蜍,向予频泪滴。"研山为文人之志、紫砂壶为文人之器,而形色不同的山湖之石洋溢着浓浓的文人情怀,瘦、透、漏、皱及太湖石孔洞美学代表着典型的文人审美,两者结合气息、趣味相得益彰,形态上也富有变化,充满巧思。以石之形神与紫砂壶相结合,石与壶体自然融合,极具东方审美之生长美学,彰显研山壶在文人壶艺术中感知器物乃至造型背后人文气息之创新设计。

高濂《燕闲清赏笺》有云:"大率研山之石以灵璧、应石为佳,他石纹片粗大,绝无小样曲折、岅峥森耸峰峦状者。","应石,近有佳者,天生四面,不加斧凿,透漏花皱俱好,但少层垒峦头,水池深邃,望之一拳石也","燕中西山黑石,状俨应石,而崒岅嶷岩,纹片皱裂过之,可作研山者为多,但石性松脆,不受激触"。"以新应石、肇庆石、燕石加以斧凿,修琢岩窦,摩弄莹滑,名曰研山,观亦可爱"。研山壶,系文人艺术造诣及审美追求与匠之灵性完美结合,实乃紫砂文化传承发展趋向更人文化之求索。研山煮茗水气、山气、香气之交融,石壶即成为有生命之器物,文静雅致显出高贵气度,古拙厚重觉出大智若愚,简洁流畅生发返璞归真,古朴自然尤感禅之意味。

## 山之思

现代主义城市生活亟待舒静身心,研山文化作为现代雅文化之探索者,追求在精神上为个体提供情感支持。社会变迁世事纷繁,研山壶努力摈弃紫砂语境惯常追溯,《易传·系辞上》:"在天成象,在地成形,变化见矣",在制壶中融入山、石之题材,借助魏晋初始宋、明标榜的赏石文化作为中国文人气质之象征,尝试去颠覆、去解构。虽然这些变化对传统紫砂壶而言,带着几分陌生,其生动和谐的造型,流畅、简约,满溢着文人风骨,风卓

谢稚柳绘山井栏壶
沈觉初刻、徐晓海制
唐云旧藏

之姿态直指人心。

山，因"出云风以通天地间，阴阳和合，雨露之泽，万物以成，百姓以飨。"与文人秉性相似，以"山"之思比德，可以说是对中国文人审美的独有观点。研山壶，凭借全新视角诠释传统文人石、文人壶艺术与现代艺术经久融合之创新理念，研山壶之艺术创作以及文人赏石与紫砂艺术探索，极力剖析紫砂作品背后蕴藏中国传统文人之生活态度、审美内涵及精神追求，体现出超尘脱俗的生活方式，构筑起"人、壶、石、自然"之间的和谐关系。

研山堂以生活为本位的审美取向，打造出风雅、哲悟、养身、怡性的紫砂作品，衍生出独特的文人审美情趣。赏石、赏壶恰似桥梁、纽带，创造新文人艺术的特殊类型。亦即深刻而不离当下，形神兼备、完满自足。将文人审美介于抽象与具象两者间之美感在此研山文化中发挥至极致，是对传统文化博大精深、高山仰止之致敬，亦为现代人提供确认自身传统文人精神身份和属性之契机，此诚研山壶设计之初衷，亦是研山之山之滥觞。

当一只色泽深沉、质地古朴、泡茶把玩、热不炙手、大小适中，又兼有种种道德喻义与哲理依附的研山壶出现在文人书房里，对紫砂壶的欣赏，就不仅仅是出于对壶具本身的实用价值和它所传达的器物史信息的赏鉴。研山之山是一种寄情于物、借物言志的寄托，从太湖、灵璧、英石、昆石等赏石造型入手，借助紫砂之器去解开郁集在心头之锁；同时，又是一部回忆古代江南文人历史及文化传统的文脉追记，追忆自古以来儒、释、道等将饮茶作为与精神生活密切相关的历史体验。只有这样，饮茶本身，才能被有闲的知识阶层从物质生活层面提升到文化精神生活层面，自山、石和紫砂壶缘造起始，贯通古今，共同营建一座研山之山、文化之山、人生之山。

陈原川／设计师、江南大学设计学院副教授

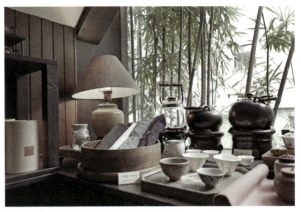
台湾紫藤庐

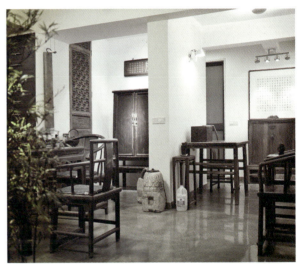

青藤山馆

石之灵性来自其自身，集日月之光华，身栖一地，涵养修行。其中美无意彰显世人，微躯只求不负苍天厚土。幸耶，悲耶，石能自知，不能言，凡属奇石，皆衍演着天地之灵气，美轮美奂，独一无二。爱石者每每目遇而喜，爱而藏之，视之为造物独创、石我奇缘也。

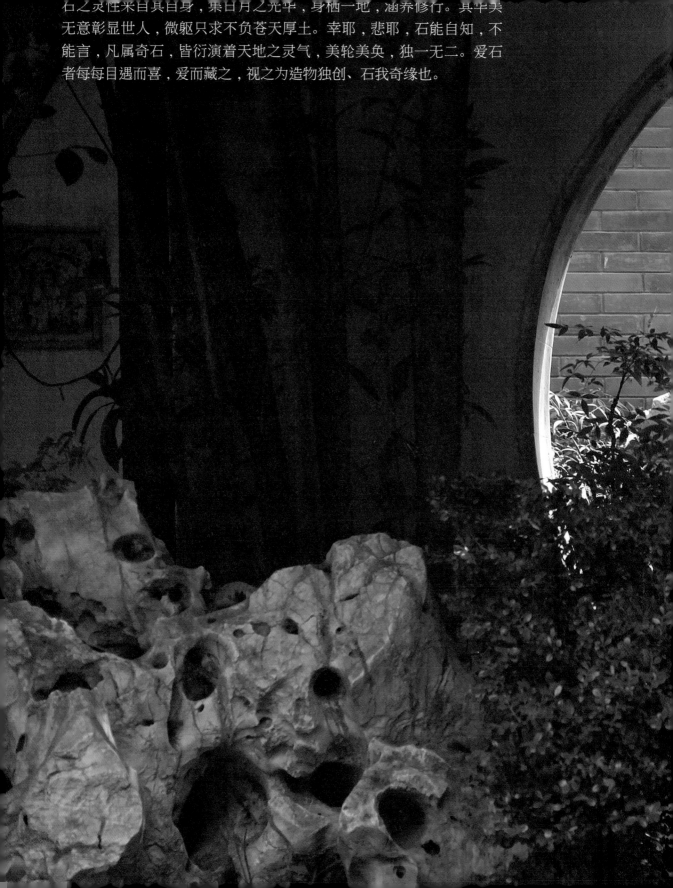

# 超以象外，得其环中

文 严克勤

原川兄几次来信为其大作《研山索远》索取序文，克勤不才，又为公务所累，延宕至今实在惭愧也。一个偶然的机会去"研山堂"山房小坐，主人热情好客，沏茶递水，无意间发现主人泡茶的紫砂壶造型别致，壶之盖钮和手柄处纯然一太湖石，将拳拳玲珑石嵌入圆润晶莹的紫砂壶壁上，可谓方圆天地，相得益彰。问道此壶出于何家高手？主人莞尔一笑，娓娓道来。此壶名为"研山壶"，属原川兄原创。余闻之大呼曰，老夫孤陋寡闻也！

研山壶因"研山铭"而来，《研山铭》为北宋大书法家米南宫名卷，前几年拍卖行曾为米芾《研山铭》墨迹真伪闹得沸沸扬扬。米南宫是有名的石痴，所谓米芾拜石的故事家喻户晓。《南村辍耕录》记载米芾藏品"宝晋斋砚山"，并附有"砚山图"。图为吴镇所绘，

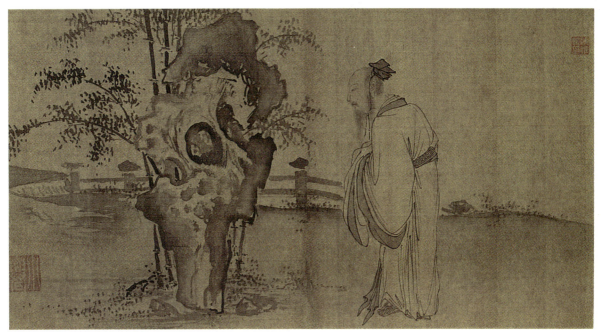

明　吴伟"米芾拜石"

上题"龙池遇天欲雨则津润"、"滴水少许在池内，经旬不竭"、"下洞三折通上洞，予尝神游其间"，还有"华盖峰"、"月岩"、"方坛"、"玉笋"等文字。且书有赞语："不假雕琢，浑然天成。"真是云烟山势，天造之物。呵呵，原川兄借研山铭制研山壶，都为文玩，异曲同工。可嘉，可佩。

自明季以降，宜兴紫砂壶因文人介入而由普通的茶具变为历代文人墨客争相拥有的雅玩，连一衣带水的邻邦日本也不乏痴情于此者。紫砂壶品类繁多，其经典茗壶盖为《名陶录》、《茗壶系》所收录，至于近年所出版的各类茗壶大典也难脱其范尔。日本收藏家奥玄宝著有《茗壶图录》，瓮江川口刚为其所撰序云："近者煎茶盛行，人争购古器，相高以雅致。即如注春，亦黜银、锡、专用泥沙。明制一壶，值低中人一家产。而供陶时窑，徒尚其名，往往为黠商所瞒。于是兰田奥君，录其家藏及同好所藏，以著斯书。前举十四品目，后列卅二模图。形质异同，各设名号。自嘴、柄、口、腹以及雕文、款识之徵，大、小、长、短、方、圆、肥、瘠，详写其状，毫厘无遗。盖吴骞《名陶录》、周高起《茗壶系》记载虽备，并无图画，此补其阙，洵为有见焉。"然遍寻各类茗壶典籍，原川兄所制研山壶不见有录，属原创无疑。可珍，可贵。

研山堂

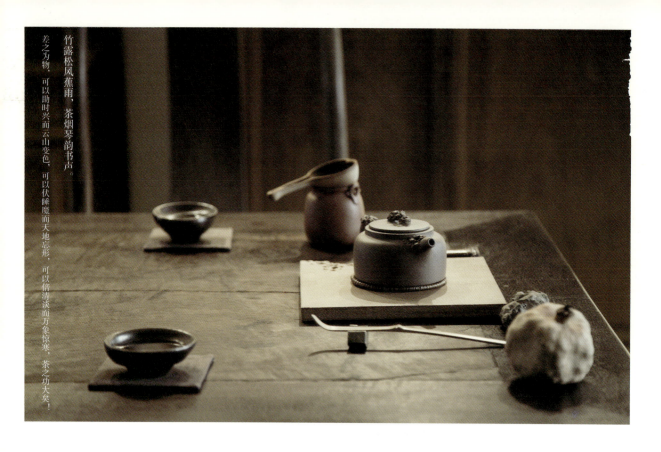

竹露松风蕉雨，茶烟琴韵书声。茶之为物，可以助时兴而云山变色，可以伏睡魔而天地忘形，可以倍清谈而万象惊寒，茶之功大矣！

　　无论是玩石还是玩壶，追本溯源盖出于江淮之区、三吴重地。如太湖石、灵璧石出之江苏苏州、安徽灵璧，而紫砂壶则产于居两地之间的宜兴。巧的是原川兄祖籍安徽，工作生活于吴地，以其所学之长，嵌湖石于茗壶，全无突兀之感，鬼使神差，浑然一体，美轮美奂。苏州园林之所以为世人称道，点缀其间的太湖石是非常重要的元素，所谓堆石理水，石要"瘦、漏、透、皱"等，假山的作用在园林的营构中无可替代。原川兄借园林一块奇石巧用于壶之嘴、钮、把柄等部件，巧夺天工，点石成金。既打破历代制壶高手的制壶模式，又另辟蹊径，将不规则的方形石材与紫砂壶身的弧线巧妙地结合起来，天人合一，出神入化。观之无不拍案称绝，用之无不爱不释手。可赞，可叹。

　　外师造化，中得心源。研山壶之奇，不仅于外形上创新，更在内涵上求异，不同凡响，耐人寻味。随茶事兴盛，茶器也风生水起，斗茶时不止于茶水汤色，还在于茶器壶艺。宋徽宗《大观茶论》云："盏色贵青黑，玉毫条达者为上，取其燠发茶采色也。"于是乎茶器在茶事活动中，成为具有独特文化内涵的载体。选茶煮茶、烹茗玩器，乐在其中。原川兄在壶上嵌石，太湖石、灵璧石之灵性沁入壶身，可在品茗和玩器间感受石之千姿百态，感受园林之美，感受天地之气，感受茶禅之道。妙趣又岂止一把壶而已。即所谓壶中天地，别有洞天，超乎物外，其乐无穷。

怀抱山岳的想象来赏石，由小见大，是古人的赏石观

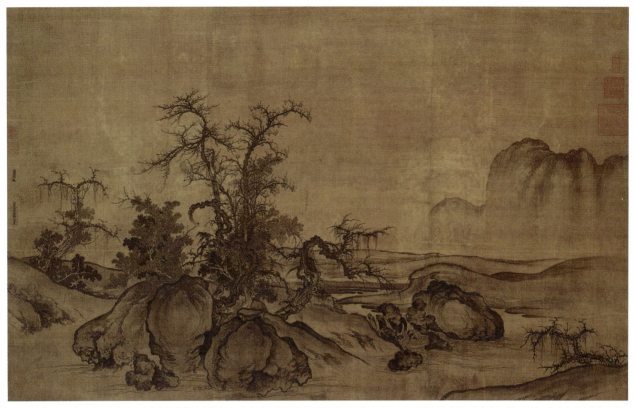

天地自然是人心的延伸,明文震亨在《长物志》中所言,"石令人古,水令人远。园林水石,最不可无。壹峰则太华千寻,壹勺则江湖万里",营造之法,贵在自然。

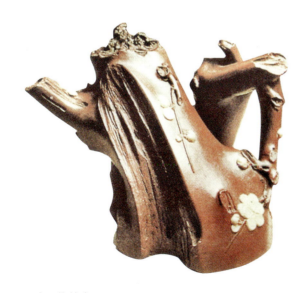

清·梅桩壶
尺寸:高 10.8cm 宽 14.6cm
收藏者:美国西雅图博物馆
鉴赏要点:此壶是陈鸣远的杰作,紫砂泥胎,呈深栗色,壶身、流、把、盖全部是用极富生态的残梅干、破树皮及残枝组成。壶上的梅花为有色的泥浆堆绘而成,梅花为淡黄色,对比强烈,栩栩如生。整件作品就是一个雕塑,现代紫砂艺人时有仿品新作出现。

可赏,可乐。

人非圣贤,孰能无癖?自紫砂壶名满天下,更有历代圣手或口传,或著述,引得海内名士竞相购藏,延及今世,馀习未熄。区区一壶售价日涨,辄至千金,甚而有不惜倾城以博一器者,奢靡之风日盛。原川兄一介书生,喜壶,好壶,创制研山壶,只为追溯其自然人生之本源,实现艺术生活之理想,返璞归真也,不偏隘,不虚诡,不骄夸。而以文雅助其韵致,以创意再造诗境,盖真知壶真爱壶真知茶之道也。老夫为原川兄之真情所感动,涂揭几句,仅为一家之说耳。

严克勤写于癸巳年八月味绿居南窗

严克勤/文化学者、画家、高级记者

妙不可言的灵光始能现身于现实之中，而所谓的永恒，唯有在这种精神世界中，才有可能追寻。人心不同，所爱非一，不奢望成佛作主，但求不负我心。

# 博古茗注 紫瓯云根

卷一 文脉溯源

CONTEXT TRACEABILITY

文 徐达明

紫砂壶乃中国传统艺术中的一枝奇葩,一件紫砂壶艺术作品是实用性与艺术性完美的统一体,它彰显了人独特而丰富的创造性。精巧紫砂茗壶的艺术设计之美,会通过质地美、造型美、装饰美等多个方面表达独特的艺术语言。紫砂茗壶的艺术设计元素,来源于自然和生活。优秀的紫砂壶设计,既注重从服务于人们的生活实用功能的角度出发,又充满着浓郁的人文关怀,处处闪耀着人性光辉和东方工艺美学的魅力。

## 相携石与壶

李渔《杂说》:"茗注莫妙于砂"。紫砂文化以其古朴典雅的文化内涵和深沉庄重艺术形态著称于世,"名乎所作,一壶重不数两,价重每一二十金,能使土与黄金争价,世日趋华,抑足感矣!"紫砂壶质地古朴淳厚,不媚不俗,与文人气质十分相近。文人玩壶,视为"雅趣",参与其事,亦为"风雅之举"。

雅石乃天然雕琢,上升到文化意识及美学观念,却玄妙深奥。古往今来,有多少文

砂壶之美是一种审慎和谦逊之美,也是一种不依循常规的随兴之美

人雅士、鸿儒、硕彦为其倾倒,如痴如醉;又有多少人为其赋诗著文,图谱系赞。对于文人这一特定群体而言,尚静,重视文化传统的修习、心灵的充实和精神产品的创造,必然重视获得精神层面的美。而雅石这一自然象征物,使文人得以借赏石来亲近自然,这归根结底可能正是中国人喜静尚文的民族性格所致,因此只要能充分地发挥赏石的功用,就可以让人们在自己所设的自然象征物面前适意而率性,也在一定程度上满足文人化的文人审美在身心两方面对于生存环境的状态要求。

陈原川先生,带着将传统器物设计与现代时尚生活相融汇的艺术构想,深入紫砂创作,以创新的精神,冲破传统思维的禁锢,表现经典砂壶,又跳出茗注,和奇峰怪石一起创造。观云海浮波,云根攀琦,挥洒从容;品清茗,抚瓯注,与奇石对话;壶非原壶,石亦非原石,相映成趣,相得益彰。古所未闻,今亦仅见。

## 一壶共乾坤

啜饮茗茶,把玩着手上的紫砂壶,仿佛是甘泉入喉,清香百味,坐看山涧淡雾,耳听百鸟之鸣,心生悠然,其乐无穷。研山壶,将太湖石以剖面解构等手法运用于制壶工艺中,赋予了紫砂壶新的面貌、新的趣味,也彰显了紫砂壶最最基本的把玩性。从古至今的文人们为赞叹紫砂壶之把玩性,留下了许多脍炙人口的诗句,北宋梅尧臣的《依韵和杜相公谢蔡君谟寄茶》:"小石冷泉留早味,紫泥新品泛春华。"虽是小石冷泉,而用紫砂

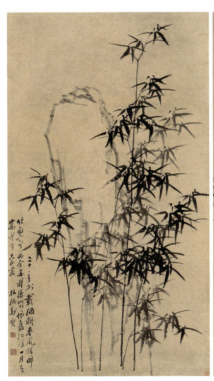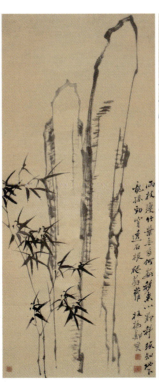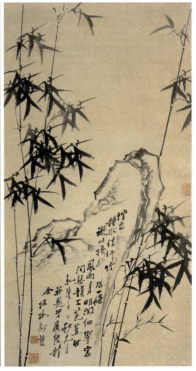

清 郑燮《竹石轴》

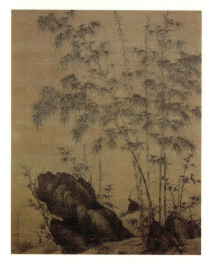
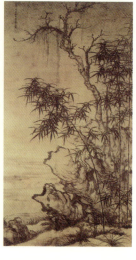

元 李衎《竹石图轴》
元 赵孟頫《竹树野石图轴》

壶煮之,就有了春的滋味。欧阳修《和梅公仪尝茶》:"溪山击鼓助雷惊,逗晓雪芽发翠茎。摘处两旗香可爱,贡来双凤品尤精。寒侵病骨唯思睡,花落春愁未解醒。喜共紫瓯吟且酌,美君潇洒有余情。"诗友来了自然热情款待,以茶代酒,用紫砂盛满着香气,吟诗作对,最是悠然自得。奥玄宝《名壶图录》,将紫砂壶喻为各类凡人:"温润如君子,豪迈如丈夫,风流如词客,丽娴如佳人,葆光如隐士,潇洒如少年,短小如侏儒,朴讷如仁人,飘逸如仙子,廉洁如高士,脱俗如衲子。"

时至今日,紫砂的魅力依然使一些独具匠心的艺术家动了真情,并用他们独有的语言,记载着历史的声音,也将紫砂壶用另一种方式传承着,这在研山壶上体现得尤为突出。从创作的背景来分析研山壶,在相对来说物质生活较为安逸的当今社会,赏石作为一种历史传承的雅文化,其励志比德等作用仍具有存在的价值,在精神层面为个体的人提供情感支持,因而越来越多的艺术家聚焦于赏石,开始关注以石元素为题材进行各自的创作探索,涌现出一批富有灵感、创意的优秀艺术设计作品。

从艺术创作的角度来分析研山壶,社会的巨大变迁、周遭环境的纷繁转换,给艺术家带来生活环境改变的同时,也带来了创作心境的变化,创作者在现代紫砂壶创作中尝试去颠覆、去解构、去革新,探索将赏石文化与紫砂文化碰撞融汇,从而带来新的变化,这些变化既蕴涵着文人墨客对紫砂壶难以割舍的情怀,又裹挟着赏石名士对雅石难以名状的情愫,二者叠加效应往往能够直指文人雅士之人心。从某种意义上看,研山壶将赏石的纷繁多样寓于紫砂壶之中,又从紫砂茗注的把玩中体现出来,赏石与紫砂完美结合,也正传承着中国千百年来优秀的传统文化瑰宝。

**悠悠风雅清**

自古文人雅士但凡对品茗有所偏好者,皆对宜兴紫砂壶赞不绝口。苏东坡被贬居宜兴蜀山时,便留下多首品茗之作,记录了他对宜兴美茶、美水和美壶的喜爱。而从与苏东坡同时代的文人所留下的诗词,也进一步证实了当时文人墨客对于紫砂壶的喜爱。正是文人的参与,使紫砂壶完成了从工艺品到艺术品的转身。

研山枯山水

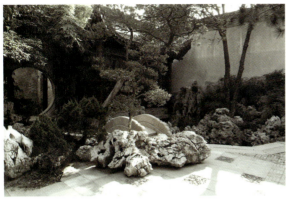

园林之中太湖石，贵在自然

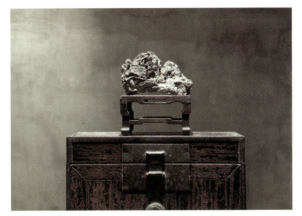

室中赏石见其风致，古雅可爱

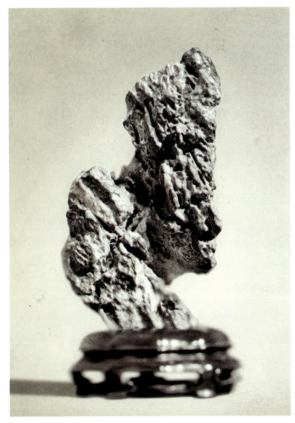

明至清　小绉云　英石　紫檀座

但凡文人雅士说起奇石，无不赞叹其巧夺天工。未经雕琢的石头在大自然的鬼斧神工和人类丰富想象力的共同发酵之下，拥有了全新的生命。魏晋时，文人便已开始把玩奇石。相传陶渊明宅边的菊丛中，就有一块心爱的石头。每当喝醉酒，就在石头上睡一觉，还给它起了个名字叫"醒石"。宋时玩石头的文人雅士不在少数，苏东坡、欧阳修、吴允、米芾及皇帝宋徽宗等都是玩石高手。当时的石头多为表现山水景致的"景观石"，借以抒发文人心中对于寄情山水的渴望。同时，奇石本身不经修饰的特性，又象征着与自然的和谐相处之道。一直以来，赏石是文人所喜爱的雅玩。

自古以来紫砂壶、奇石同属中国"文人三雅"，奇石禀赋自然，紫砂质朴真诚。此"二雅"代表文人的精神取向和情怀。在繁华闹市中，能把玩一把紫砂壶，或是寻得一块太湖石，就仿佛走进了一处"文心雅集"的天地，实属难得。一把研山壶在手，恰似二雅相偕，但觉心怡神荡，通体轻盈，思维乘着阳光的金丝，飘然远举，缓缓脱离这世间纷扰，如鹰般飞入天际，鸟瞰山海，纵览人世。原本零敲散打、琐碎芜杂的世界，忽而变得平滑完整，轮廓脉理鲜明，俯仰其间，游目四顾，看得更加开阔清楚。好壶的魅力，大抵如此。

紫砂风雅，赏石清心。研山壶树立起将紫砂壶与赏石"二雅合一"的理念，通过融入自然元素的制壶手法，展现紫砂素面素心的特有品格，又从壶盖、钮等细节张目，融入太湖石剖面的崭新形态，在一定程度上体现了现代文人审美，映照文人身份。因而，我们有理由相信，未来这个领域的探索肯定会有所突破，是一步步接近文人墨客生活艺术化的终极途径。

徐达明／中国陶瓷艺术大师、江苏省工艺美术大师、研究员级高级工艺美术师

# 石骨文心

卷一 文脉溯源 CONTEXT TRACEABILITY

紫砂"文人壶"的涅槃与重生

文 何岳

**紫砂壶器进乎道**

意大利著名哲学家、历史学家贝奈代托·克罗齐曾在其《历史学的理论与实际》一书中提出:"一切历史都是当代史"。这个看似相互矛盾的命题之所以名震一时自然有其道理存在,他在《历史与编年史》一章中这样写道:"如果我们更细想一下,我们就看出,这种我们称之为或愿意称之为'非当代'史或'过去'史的历史已形成,假如真是一种历史,亦即,假如具有某种意义而不是一种空洞的回声,就也是当代的,和当代史没有任何区别。"究其实质,"一切历史都是当代史"之所以能成立,乃在于人在其中所起的精神联结的作用,而且这种精神必定是具有意义的,而非抽象化的泛存在。进一步说,作为一种编年体的历史或客观僵硬的历史只有通过精神此一媒介,并在这一空间中得以有效激活并得以再现,才能成为"当代"史。否则,历史就不过"充

其量只是一些历史著作的名目而已"。

借由这一表述,我们可知人之精神对于"存在"的重要性,并可以将之沿用于对其他事物的考察中。

例如,将之比附于艺术创作方面,我们是否可以宣称"一切艺术皆是当代艺术"呢?无疑,依据克罗齐的理论,这在某种程度上也能够自圆其说,但不可避免,它将产生某种认知上的混乱并导致界限的消失。因为对于艺术创作而言,"当代性"并非仅仅是编年性质的(即时间上的概念),而更应是观念性质的(或意义系统内的问题),换言之,"当代性"必定要和"创造性"紧紧联系在一起的。因为,并非所有在当下所生产的艺术都具有真正意义上的"当代性",也并非所有产生于"当代"的艺术均具有意义。

进而,在紫砂壶艺发展的整个历史中,我们看到,尽管"文人壶"至陈曼生时代才以一种具有完备的形式和高度的艺术性的面目出现,并成为紫砂"文人壶"的杰出代表,

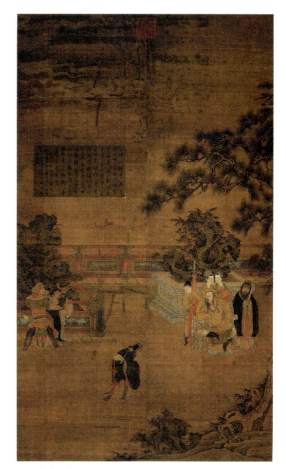

宋 《折槛图》

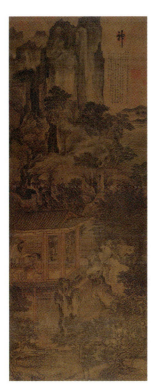

五代 卫贤《高士图轴》

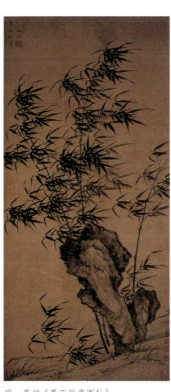

明 夏昶《戛玉秋声图轴》

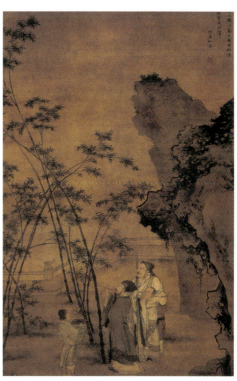

明 杜堇《题竹图》

但古代文人对于紫砂壶发展趋势的影响自始至终都是深远的,也就是这种影响,最终将紫砂壶这一独特的手工制陶技艺推上了形而上的艺术殿堂。纵观历史上制壶大师辈出的各个时期,都不乏当时最为杰出的文人和艺术家以各种方式对紫砂壶艺术的或浅或深或隐或显的介入:吴仕与供春;陈继儒与时大彬;陈维崧与陈鸣远;陈曼生与杨彭年;梅调鼎与王东石等,这其实已经表明紫砂壶自其从明代正德年间诞生起,就已经具备了广义上的"文人壶"的文化底蕴。明清之际,江南文风鼎盛,而中国古代社会又尊崇知识阶层,浸淫于这样的环境中,又加以与文人有着深度的交往,紫砂艺人们的艺术眼界与人格修养自然也非同一般,如此,谁又能说是"时壶"就不是一种"文人壶"呢?我们从文献典籍中获得的关于时大彬的描述中得知,其修身处世的风范不啻为一位真正的艺术家。

这样,就存在着狭义上的和广义上的两种"文人壶"的概念,或者说是隐性的或显性的。两种"文人壶"在形式表现上可能不同,但在内涵与本质上则是接近的、相通的,甚至是同一的。在明代,经由宋元两朝的发展,文人画已经达到了一种鼎盛时期,在此背景下发端的紫砂壶自诞生之日起,即受到了当时文人与画家们的关注、喜爱与影响,自然也脱不开文人审美观念有意无意地浸润,再加上紫砂壶独特的制作工艺在最大程度上为器物的成型上提供了更具多样性发展的自由空间,也在一定程度上促成了紫砂艺人的艺术自觉与个性意识的强化,从明代周高起的《阳羡茗壶系》一书中,我们看到的仿佛是一部关于有明一代极为生动的艺术家群像的传记。

作为一种器物的紫砂壶,因为有其在材质上天然的质朴雅致的特点、紫砂艺人的艺术自觉以及历代文人画家们对紫砂壶设计制作及审美意义上的深度介入,最终促成了清嘉道年间"曼生壶"的横空出世,最大限度地赋予了紫砂壶以艺术与精神的审美内涵,更为重要的是,"曼生壶"的出现,以一种里程碑式的高度,完成了紫砂壶在精神领域内的蜕变和跨越,并使得紫砂壶在朝向形而上的艺术之境的努力与脉络变得清晰可辨起来,使此前相对隐秘的紫砂道路显得豁然开朗。昔者陈鸿寿曾云:"书画虽小技,神而明之,可以养身,可以悟道,可与禅机相通。宋以来如赵、如文、如董皆不愧正眼法藏。余性耽书画,虽无能与古人为徒,而用刀积久,颇有会于禅理,知昔贤不我欺也"。现在,紫砂壶作为备受古代文人所喜爱的茗饮之器,不也是早已被赋予了一种精神性和人格化的内涵与外延,并借由茗饮,成为人们在日常生活中修心养性、寄情托志的方便法门了吗!而"文人壶"的发展史正体现出紫砂壶这种由器而进乎道的历练过程。

伦布朗

孔子曾曰:"君子不器"。而紫砂"文人壶"因其自身古雅质朴的魅力以及超越于器物本身的美学与精神内涵,堪称中国古代造物艺术中文质兼美的"器中君子"。

**紫砂于艺之道**

一切真正伟大的艺术都具有其经典性与永恒性的价值,其历久弥新的生命力并不会因年代久远而被岁月湮灭,反而会在时间的消逝中更为熠熠生辉,这从一定程度印证了

八大山人作品

"一切历史都是当代史"的名言的有效性,在艺术史上,诸如伦勃朗、八大山人等此类艺术大师的绘画并不乏当代性意义与价值——如果我们从其内在精神性的角度(高度)去考察审视它们,而不是局限于某种艺术样式的话,它们所创造的独特的艺术精神和绘画语言具有超越历史时空的魅力与价值,而所有真正具有创造性的艺术对于既往的伟大艺术而言,都是一种涅槃与重生。从某种意义上说,艺术无时无刻不在死亡,艺术又无时无刻不在重生,艺术之经典本身的生命力是内蕴的,其之所以被激活在于一种新的创造性的艺术形式的产生,所有的新艺术形式——即使是反经典的——也都以一种最深刻的方式向经典中那些活着的东西致敬,相反,那些平庸的、程式化的艺术看似继承着经典,却未尝不是一种埋葬经典的方式,它以继承那些表面的、非内在的表象而固化着人们对于经典的认知,并以一种相对温和平庸的样式阻碍了人们对于经典作品鲜活生命力的真正触及。

紫砂壶的整个历史也可以看作是一个不断涅槃与重生的过程,一个赓续着创造性精神的漫长过程,从这个角度与层面来理解紫砂"文人壶"的嬗变,可以衍生出三重具有象征意义的解读。

清吴骞在其所著《阳羡名陶录》中开篇写道:"上古器用陶匏,尚其质也,史称虞舜陶于河滨,器皆不苦窳,……厥后阏父作周陶正,武王赖其利器用也,以大姬妻其子,而封之陈,春秋述之,三代以降,官失其职,象犀珠玉,金碧焜耀,而陶之道益微……"。这段话是指陶器曾经在上古时代的日常社会生活中占有着重要的地位与作用,却在历史发展过程中被其他种种器具所取代,不复往日的辉煌荣耀,在这种境遇下,紫砂陶的兴盛就自然是一种涅槃与再生,此其一。

其二,明代周高起《阳羡茗壶系》记载紫砂矿泥被发现的传奇故事:"相传壶土初出用时,先有异僧经行村落,日呼曰:卖富贵。土人群嗤之。僧曰:贵不要买,买富何如?因引村叟,指山中产土之穴去,及发之,果备五色,烂若披锦。"再到金沙寺僧"抟其细土,加以澄炼,捏筑为胎,规而圆之,刳使中空,踵传口、柄、盖、的,附陶穴烧成,人遂传用。"紫砂泥经过这凤凰涅槃式的一系列锤炼,最终才有了朴雅坚栗的紫砂器的浴火重生。

其三,紫砂"文人壶"由器而进乎道的

历史演进，则可以被看作是紫砂壶在精神意义上的最为重要的一次涅槃与重生。"曼生壶"的出现，赋予了作为器物的紫砂壶更多的艺术内涵，也将其引入到一个更为纯粹的审美艺术境界，使紫砂壶在清代嘉庆道光年间达到了一个难以超越的巅峰时期。紫砂壶是一种器物，制壶是一种手工艺，在高明的紫砂大家之手，往往器成而道存。这是因大师们由技而进乎道的点石成金之术所致，故而，紫砂壶也可以像陈鸿寿所言，虽为小技，也可以养身和悟道。在紫砂壶的器与道之间所贯通的则是技术、技巧，但技术与技巧又来自于有生命、有人格的从艺之人，没有人之精神、性情在其中的贯通，紫砂壶就只是器物，而并非道。器之道实乃是为人为艺之道。人只有志于道而游于艺，才能将道最终蕴注于砂壶的制作过程与最后的存在形态中，并成为道之载体。

道即精神之境界，而艺无止境，紫砂壶之道也是无形无限的，其本质性的朴雅为其注入了非同寻常的审美可能性，但这种朴雅的内在性显然更多地来自于紫砂艺人自觉自知的自我修炼，否则紫砂壶也会陷入"巉削怪巧徒纷伦"的不伦不类之境。明中期以后，因着饮茶方式的变化，紫砂壶开始成为茗器中的显学而步入其兴盛期，自此，紫砂壶与紫砂艺人以及品茗者、鉴赏者之间就建立了无法割裂的亲密关系。而紫砂壶的发展又是在文人画兴盛的江南地域背景下不断地汲取文人画美学精神的滋养下形成的，所以，在紫砂壶的历史中是不难见到那种秉承着艺术家人格价值取向的紫砂大家的。而紫砂之道不仅存在于他们所制作的器物之中，更存在于他们在制作器物的生涯中所秉持的艺术人格精神与审美品格之中。

老子曰："朴散则为器"。在紫砂壶的器与道之间，正是那最具本质性的"质朴"之精神贯穿其中，那些紫砂史上的大家无疑是这种紫砂之道身体力行的最高代表，他们也以其在紫砂艺术上所达到的里程碑式的高度构成了紫砂壶发展的道路与坐标。

## 文人壶的当代涅槃

自"曼生壶"始，可以说确立了紫砂"文人壶"的历史地位与艺术高度，此后，在"曼生壶"的影响下，不断有著名文人及画家效仿曼生参与"文人壶"的创制中，诸如瞿子冶、吴大澂、吴昌硕、梅调鼎等名流墨士皆涉足其中，在紫砂壶史上留下了为数众多的"文人壶"佳作。一方面20世纪初期至中期，西学渐盛而国学式微，传统意义上的文人阶层的消失以及文化意识形态的因素，导致"文人壶"在其后的历史传承上出现断裂与空白。另一方面，"文人壶"样式并未因此而消失，而是以一种职业性的陶刻装饰的形式得以保留，在这方面，历史上的"玉成窑"或可谓其先声。但是，陶刻装饰的职业化也带着其自身的弊端：虽然职业性陶刻艺人也注意学养的积淀，但与以往"文人壶"的作者相比，

陈曼生像

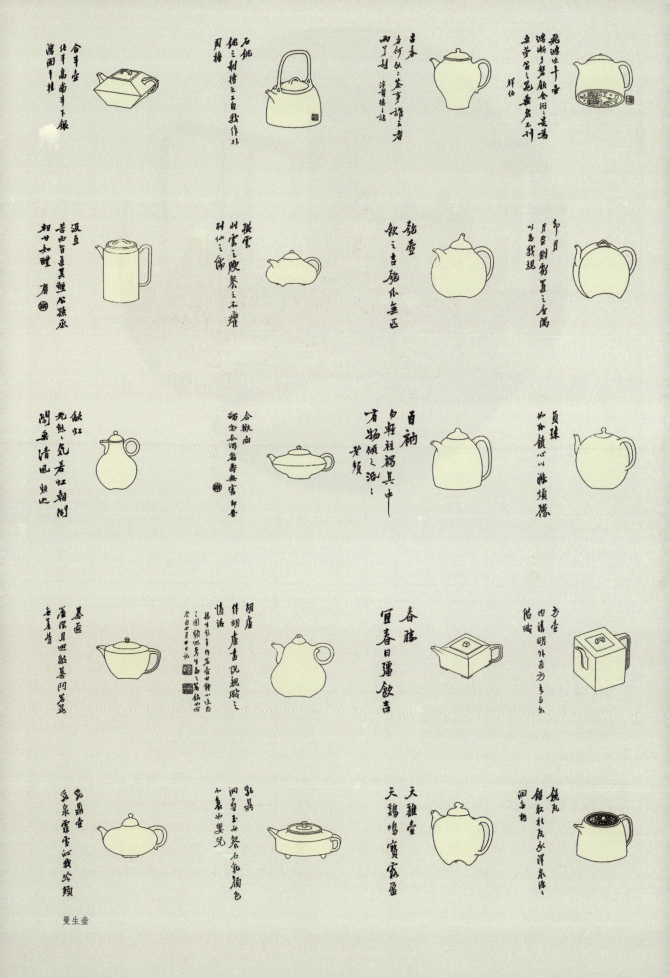

曼生壶

渝茗居

显然还是无法望其项背的，因而这些艺人的作品很难称得上是真正的"文人壶"。其职业性的要求使陶刻艺人依然停留在装饰的层次范畴内而不能逾越雷池一步，因而并不能在艺术表达上拥有很强的自我意识。受制于商业意识与个人的修养，即使一些重量级的陶刻高手，其手下的作品有时也出现低俗之象。自 20 世纪 80 年代以来，随着中国社会的改革开放，带来了紫砂艺术的全面复兴，文人参与紫砂壶的制作已屡见不鲜，在当代，一些著名的艺术家诸如"新文人画派"中的朱新建、李孝萱、刘二刚、边平山等许多画家都曾与紫砂艺人合作，在砂壶上题画，由于这些艺术家本身在绘画方面的造诣极高，因而由他们题画的"文人壶"其艺术水平与价值就不容小觑，并由此出现了所谓的"新文人壶"现象。而在当下的紫砂"文人壶"创作方面，无锡画家王大濛先生对紫砂壶艺术情有独钟，他与紫砂艺术家合作、题画之外，并亲自操刀镌刻，笔意刀境俱佳，造诣深厚。

紫砂"文人壶"早在曼生时代已形成一定的形制并在艺术上达到了巅峰时期，此后的"文人壶"均在此一范畴内传承演绎而乐此不疲，这一方面说明了紫砂"文人壶"仍具备着绵绵瓜瓞的再生之能力与永恒的艺术魅力，另一方面从紫砂壶设计创作的角度而言，也潜藏着某种似有似无的困境，而当代青年设计师陈原川先生设计创制的"研山"系列紫砂壶作品，却为对紫砂"文人壶"的理解提供了另一种可能性，尽管——从某种意义上讲——这可能是唯一的可能性。

在"研山壶"系列作品中，无疑体现着一种设计的智慧，其点睛之妙在于对太湖石这一独特的文化符号的创造性使用，设计师独抒心机，将寄托传统文人精神价值取向与审美趣味的太湖石以微缩的形态有机地嫁接

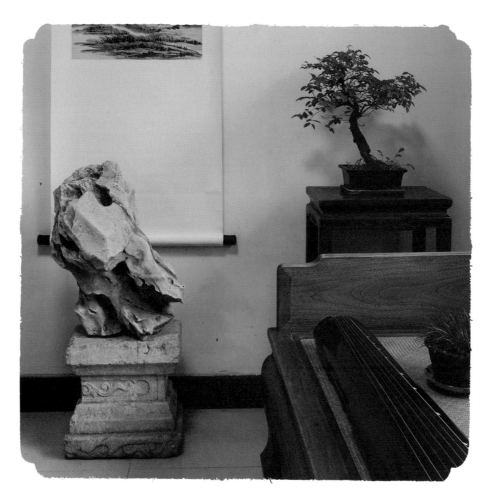

听松居

于紫砂壶之上,或以石作钮,或点缀壶身,或寄形于流把,不一而足,使原本就朴雅之至的紫砂壶更倍增一种脱俗出尘的风姿与神韵,犹如惊鸿之一瞥,让人过目而不忘。

在中国历史上,对赏石文化的追溯可谓源远流长,其潜流大概在石器时代的工具制造时便已有发端,远古时代即有女娲炼五色石以补苍天的神话传说,而在文献方面,则有《尚书·禹贡》中关于当时九州各地出产奇石、怪石和美石的记载。到了南北朝时期,随着造园艺术的发展,为人们所喜爱的奇石完成了从器用之石到性情之石的转换,被赋予了一种精神上的意义,并寄托着人们对于自然山水的追求与向往。人与石的相互交流与交融,使石在唐宋时代又成为言情明志的载体,为文人士大夫所激赏,进而引领着时代审美趣味的风气之先,赏石日益趋于含蓄、细腻、超脱、空灵的写意性,并逐渐形成了崇尚自然、不事雕琢的符合中国传统士大夫欣赏旨趣的"文人石"审美观。

陈原川先生在"研山"系列紫砂壶的设计上,将最具文人气的太湖石元素引入其中,使"两雅相偕",以出人意料的方式鼎定了"文人壶"的意象内涵,不能说不深具创新之胆识,因着文人石的言说,"虽一拳之多",既蕴自然之气象,又藏文人之内涵,堪称妙思奇想。

紫砂壶史上,向来不乏造型设计之能手,故而流传至今,紫砂壶造型可谓千变万化,从"仿古尊罍诸器"到仿生紫砂的"应物象形",包括方器、圆器、花器、筋囊皆应运而生,一应俱全,艺人们或"毕智穷工",或"意造诸玩",而博考其厥制,却未尝有以太湖石形态立意造型者,今"研山"系列紫砂壶的设计,绘事而后素,多取简约大方的文人壶器形作体,以玲珑清秀的文人石形意为缀,

一间草舍枯山水茶席

任意捏制组合，观其壶其石，三寸之间，或有峰峦逶迤、千岩竞秀之势，或有欹斜纤细、巉岩透空之态，置于几案，坐生清思，可谓"亦有天然之致"，壶有形而石无形，虚实相生，变化无穷，设计师深谙"四两拨千斤"的力道与奥妙，于此可窥其一斑也。

陈原川先生以当代设计师的敏锐、才华和个人修养，将太湖石转换成一种自我精神的个人符号，切入到紫砂壶艺术形态的再创造中。在紫砂史上，常有类似的现象，外力的介入，往往对紫砂壶的发展一次次地注入着新鲜的营养，并构成了紫砂壶艺史上非同寻常的转捩点，这似乎不断证明着"功夫在诗外"的有效性。美国现代著名诗人华莱士·史蒂文斯（Wallace Stevens，1879-1955）在《徐缓篇》中又说过："要想有独创精神，就必须有外行的勇气"。而"研山"系列紫砂壶的设计思维所具有的超越性的创造意义，或将再一次带给人们以启迪。

中国古代造园艺术向来以石为骨骼，以水为血脉，构成了园林艺术的精华所在，而紫砂壶作为茗具，日夕与茗茶相伴，"研山壶"则以石为骨，以文为心，石骨文心，"茶禅一味"，由此氤氲出一种脱俗超然的灵韵

雅致来。置身于现代都市生活的喧嚣与繁杂之中，一把石壶在手，啜香之余，心灵会渐渐趋于空灵、闲逸、静谧，从而回归到超越功利性存在的个体本质性的自我状态中去，抵达一种诗意的栖居之境。

日人渔隐田在《茗壶图录》一书《后序》中，有盛赞奥兰田的句子："*虽寄迹闾阎，姿神则超然乎尘表。*"今观原川君的"研山"系列紫砂壶作品，其神其韵，以此语来形容之，亦似不为过。

在陈原川先生的一些文章中，常见其以文采斐然的感性笔墨谈及"研山壶"创意的文化背景及设计理念，从中不难看出他博雅好古的文人情怀，而当代设计师的身份又激发着他一种创造性的直觉与力量，以及对当下现实生活的关注与把握。"研山"系列作品立意于"文人壶"的定位，取其简约经典之造型，却摒除"文人壶"业已完备而不可或缺的形制要素（铭刻、书法、绘画），以石之繁、动，变化栖居于壶之简、静，又在本质上与传统文人壶的设计美学有异曲而同工之妙，这样一种新颖而独特的设计语言，将"研山壶"的文人雅趣淋漓尽致地营造了出来，这难道不也是一种地道的紫砂"文人壶"吗？

"研山"系列作品既是古典的，也是当代的；既是传承的，又是创新的；既是一种器物，也承载着一种精神。正如同克罗齐的名言"一切历史皆是当代史"所指出的那样，因为一种独特的创造性精神的贯通，明心见性的"研山壶"——从某种意义上讲，不也意味着一种紫砂"文人壶"的涅槃与重生吗！

何岳 / 教师、记者

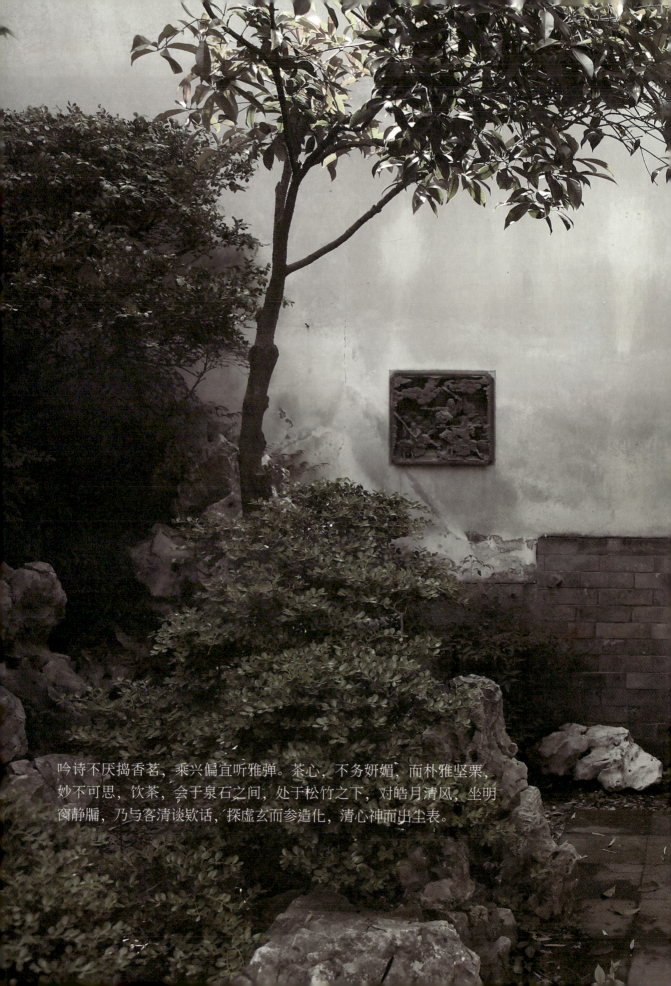

吟诗不厌捣香茗，乘兴偏宜听雅弹。茶心，不务妍媚，而朴雅坚栗，妙不可思。饮茶，会于泉石之间，处于松竹之下，对皓月清风，坐明窗静牖，乃与客清谈欸话，探虚玄而参造化，清心神而出尘表。

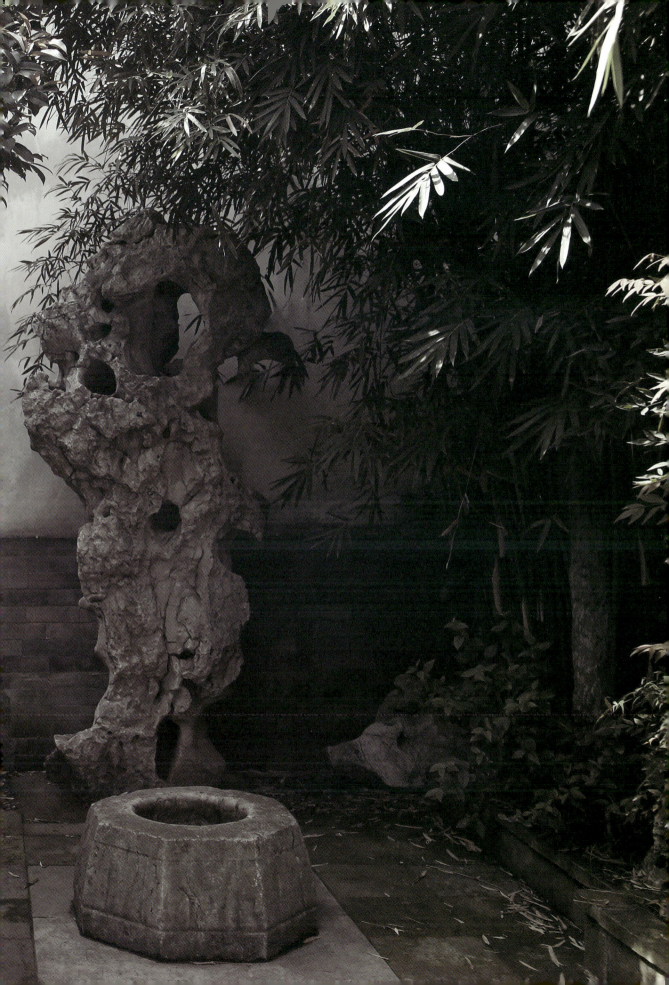

# 中国传统造物智慧启迪现代创新设计

卷二 桐荫滴露 TOIN DETTOL

文 何晓佑

很多事物看上去总是显得那么矛盾，我们要战胜自然又要顺应自然；设计中强调用户研究又不忽略设计者"自我"的视角；汽车是现代生活的重要交通工具，但自行车的健康环保价值也许将会重新取代汽车；过去了的传统文化是过时的，但很可能过去的文化就是未来的一部分……从不同的视角出发，看似内容与形式恰恰是相反的互斥的思想和体系，但方法论的宏观规律告诉我们，这种好像很对立的东西，最终却往往能看到它们之间存在的相互补充的关系。

我们从事现代设计，强调物的创造要适应社会的发展与未来的趋势，强调关注现代人的生活方式、心理方式和行为方式，但在启发这种创造的过程中，却往往会采用"回眸"的方法，从历史传统中去寻找灵感。一个历史的发展，从来都不是割裂的，历史是一个流淌的过程。从中国传统造物文化中汲取智慧启迪现代设计的创新，是一种研究创新的视角。

中国传统造物思想和方法有值得汲取的智慧吗？回答是显而易见的。中国传统哲学主张"天人合一"，这是一种反对将人类与自然分离，反对仅仅把自然当作人类生活"环境"的思想。这种"万物生死相依"的思想是一种整体的生态观，人和自然是生命的共同体，不能分开。中国传统的这种思想显然是非常有现实意义的，树立"天人合一"的整体生态观念，就是把生态系统的整体利益作为最高价值而不是把人类的利益作为最高价值，把是否有利于维持和保护生态系统的完整、和谐、稳定、平衡和持续存在作为衡量一切事物的根本尺度，作为评判人类生活方式、科技进步、经济增长和社会发展的终极标准。设计不仅仅是为了人需求和欲望的满足，设计是为了人健康的生存，是为了人与物与自然的高度和谐，如果自然被破坏了，人赖以生存的环境被从根上摧毁了，人的生存根基没有了，何来人的健康生存？中国自古是一个传统农业大国，

陈原川 "震动·感动坐具"

大家知道农业社会是春种秋收，在这个过程中人们期望的是风调雨顺，人的农事活动要与自然相联系。这种又种又收的思维方式，使我们的民族认识到"天人合一"的思想。这种思想有强烈的生态意识，中国古代思想家认为，"生"是宇宙的根本规律。"生"就是"仁"，"生"就是"善"。人与万物一体，都属于一个大生命世界。因此，人与万物是平等的。人没有权利把自己当作万物的主宰，而应该对天地万物心生爱念，使万物都能按照它们的白然本性得到生存和发展。因此我们不能一味地提改造自然，征服自然，战胜自然，在很多情况下，我们需要适应自然，甚至顺应自然。

中国传统的自然观影响着人文艺术的各个领域，比如中国绘画作品往往包含活泼的生命和生意。中国画家从来重视人与自然和谐共生的关系，山水人物花鸟是中国画的主要表现内容，但传统中国画从不画死鱼、死鸟，中国画家画的花、鸟、虫、鱼，都是活泼的，生意盎然的。中国画家的花鸟虫鱼的意象世界，是人与天地万物为一体的生命世界，体现了中国人的生态意识，体现了对万物生灵的爱念，这一点我们从许多文学艺术作品中也看到了。清代大文学家蒲松龄的《聊斋志异》就是贯穿着人与天地万物一体意识的文学作品。在这部文学作品中，花草树木、鸟兽虫鱼都幻化成美丽的少女，并与人产生爱情，表明人与万物都属于一个大生命世界，生死与共，休戚相关。这种生命与生意是最值得观赏的，人们在这种观赏中，体验到人与万物一体的境界，得到极大的精神愉悦。中国传统园林也是这种思想的再现。中国园林融传统建筑、文学、书画、雕刻、工艺等艺术形式与自然山水树木为一体，凸显了"天人合一"的中国传统思想观念，构成了人与自然亲近接触的生态空间。中国传统建筑也如此，四合院是中国传统民用住宅的一种建筑形式，是一种四四方方或长方形的院落，象征着一种文化意象，"四"为东南西北四面，"合"

为口形的家庭聚合空间。居住方式分而相连，共享院落中的井、树、花、草、石、鱼缸、廊架、对联，构成了小园林景观，充满了邻里之间的温馨，这种居住形态的形成反映出中国传统十分重视相互之间的关系和制约因素，而不是以自己为中心的极端"自我"。

任何社会的发展都有它自己的生活形态，人们要吃住行就离不开生活器具和生产工具。我国在长期的社会发展过程中形成的这些生活器具和生产工具，既是一种技术的结晶，也是一种文化精神与审美理想的载体。中国人在长期的生活实践和生产实践中，创造了大量的生活用具和生产工具，其中所反映出来的设计智慧，至今也具有很多的指导意义。我们以宜兴紫砂壶为案例，进一步阐述上述的观点。

历史悠久的宜兴紫砂壶，本是一个喝茶的器具，紫砂材料的特性，使泡茶不失原味，色香味皆蕴，能使茶叶越发的醇郁芳沁。紫砂茶器使用的时间越长，器身就越光亮，这是因为茶水本身在冲泡过程中也可以养壶。紫砂茶器的冷热急变性好，传热慢，而且保温，若使用提携无烫手之感。茶器坯体能吸收茶的香气，用常沏茶的紫砂壶偶尔不放茶叶，其水也有茶香味。紫砂茶器的泥色因经常冲泡，泥色会愈发沉着光亮，壶色富于变化使紫砂增加了把玩性。加上宜兴紫砂材料有很好的可塑性，入窑烧造不易变形，成型时可以随心所欲地做成各种器形，因此茶壶的形态易于创造各种艺术造型。宜兴紫砂茶壶的这些特性，使紫砂茶壶除了基本的使用功能外，逐步进入到艺术的范畴，将书法、篆刻、绘画集于一体，加上丰富的造型，形成多彩的文化组合，其引发的审美快感和艺术感染力，构成了极其高雅的文化艺术气质。宜兴紫砂茶壶的品质，适应了传统"坐而论道"的生活方式，得以在中国人的生活中传承与发展。

随着社会的发展，当代人的生活方式和审美趣味也在发生着变化，中国传统的东西如何适应现代人的生活方式和审美方式的需要，一直是大家关注的问题。我们欣喜地看到，在宜兴紫砂壶领域中，传统的优秀造物文化一方面被原汁原味地保护着，另一方面一批有志之士在致力推陈出新，以符合现代人的生活需求。

江南大学设计学院的青年教师陈原川就是这样一位"致力者"。近年来，陈原川老师致力于宜兴紫砂壶造型设计的研究，他将中国传统太湖石的造型元素，引入到紫砂壶造型设计之中。当太湖石的空灵与紫砂的纯朴合二为一时，则产生出一种奇特的视觉效果，使使用者在饮茶的过程中，得到了更多谈资和审美趣味。太湖石和宜兴紫砂都是极富特色的地域物质材料，各有各的造型风格，而将这两种形态加以组合并用紫砂壶的方式体现出来，形成紫砂茶壶的新视觉，却是陈原川的创造。

陈原川老师的这种创造性研究，是值得我们尊敬的，任何面向传统的创造，都是非常不容易的，因为传统所形成的习惯性认知，常常会对创新形成很大的制约，需要设计者有对传统造物文化精髓的把握和对现代创新设计理念的追求所形成的思维突破。笔者是做现代产品设计教育与研究的，从教学案例角度也尝试过宜兴紫砂茶壶的新型设计，虽然没有向陈原川老师这样专注，也没有成风格的系列探索，但也算呼应陈原川老师，鼓励其在这条路上继续走下去，自成一家。

如由笔者设计、江苏省工艺美术大师胡永成制作的《登登溪泉壶》紫砂壶作品，灵感源自唐代诗人卢纶《山店》中的诗句"登登山路何时尽，决决溪泉到处闻。"的情景描写，设计着重表现壶的层叠造型与壶的蓄水功能所构成的"层层叠嶂，泉水流长"的意境，诗意地表达紫砂茶壶的新视觉，形成新的体验；由笔者设计、河北省工艺美术大师王潇笠制作的《醉壶》作品，取材于唐代

诗人李商隐《花下醉》中的诗句："寻芳不觉醉流霞，倚树沉眠日已斜。"的情景意境：整个身心都为花的幽香所熏染，连梦也带着花的醉人芳香。目眩神迷，身心俱醉。此壶壶身倾斜，似正非正，似醉非醉，所形成的造型语言具有视觉上的新感受。

中国传统的造物是一种文化的传承，其中所隐含的中国智慧是我们所需要汲取的。中国传统的造物文化是"那个"时代生活方式下的工具，或许材料是廉价的，工艺是落后的，功能是原始的，造型是老土的，已经不能适应现代人对生活品质的需求，但其中隐含的观念与方式有些到现在都是非常先进的。我们需要重新激活中国传统设计中的智慧，激活中国造物文化自身内在的修复机制，启迪我们的创新思维，创造出符合现代中国人生活方式的器具，以提升我们的生活品质，这是一个十分有诱惑的思路。

何晓佑／南京艺术学院副院长

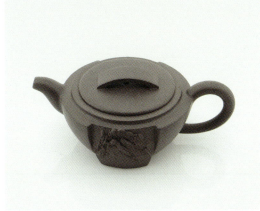

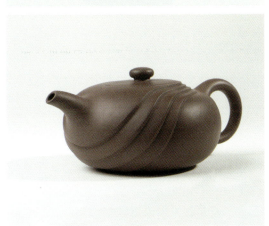

"二泉映月"壶
陆羽《无锡惠山寺流泉歌》道："寺有泉兮泉在山，锵金鸣玉兮长潺潺。作潭镜兮澄寺内，泛岩花兮到人间……"。惠山泉称为"天下第二泉"，来自唐代茶圣陆羽的评定，至今保留一亭二井的规模，一井为方一井为圆。"二泉映月"壶双流壶身，壶嘴方中有圆，取意二泉及方、圆二井，壶身曲线有度，银质提梁简洁流畅，印证皎月，石形盖钮与二泉、明月相互烘托，亦雅亦趣。

"包孕吴越"壶
鼋头渚既存文人墨客风流缠绵之典故，也不乏临霜傲雪之风骨，清末无锡知县廖伦在临湖峭壁上题书"包孕吴越"和"横云"两处摩崖石刻，以礼赞太湖孕育吴越两地之宽阔胸怀。鼋头的临水之势，以及宽阔的石壁成就了无数文人雅事。"包孕吴越"壶圆身错壁，俯如太湖水面，侧身错壁凹处塑壁石，写意鼋头临峭壁，巧意紫砂之器诠释文人的浪漫情怀，并以此追忆太湖的文化千年。

"叠泉"壶
《登登溪泉壶》灵感源自唐代诗人卢纶《山店》中的诗句"登登山路何时尽，决决溪泉到处闻。"的情景描写，设计着重表现壶的层叠造型与壶的蓄水功能所构成的"层层叠嶂，泉水流长"的意境，诗意地表达紫砂茶壶的新视觉，形成新的体验

"醉"壶
取材于唐代诗人李商隐《花下醉》中的诗句："寻芳不觉醉流霞，倚树沉眠日已斜。"的情景意境：整个身心都为花的幽香所熏染，连梦也带着花的醉人芳香。目眩神迷，身心俱醉。此壶壶身倾斜，似正非正，似醉非醉，所形成的造型语言具有视觉上的新感受。

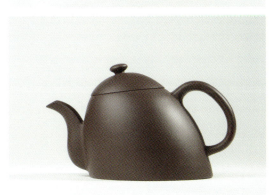

# 研山壶：设计家的现代手工艺

TOIN DETTOL

卷二 桐荫滴露

文 曹方

早先在黄瓜园学习与工作的闲暇时光中，最喜欢看的一个节目，就是同事潘春芳、许成权老师的制壶工艺的教学示范，那是一种令人过分惬意的表演，是一种充满快感的视觉满足。两位朱可心大师的真传弟子打泥片，围合壶体，拍打细节，把壶盖做得严丝合缝，连一片纸都插不进去，装壶把、粘壶嘴。就连那些工具也都是自制的，十分精巧，是弧线优美的现代雕塑。后来他们常去美国表演讲学，在现代陶艺圈里独树一帜地为宜兴紫砂涂染上传奇色彩。

于是，有几只壶虽不是出自大家之手，却也有再传风韵，在我的书架上竟也静静地矗立了30多年，那时趋婺之人尚未去过阳羡。

宜兴紫砂壶艺博大精深，大家辈出，没有哪个工艺门类拥有如此之多的大师名家，他们各有绝活而自有程式，据说光是一个练泥打泥片就要学徒三年。好友徐艺乙教授在《中国紫砂》一书的序中，以"土之华"、"技之艺"、"器之美"来评价与赞美紫砂壶的品位。

文化介入，艺术家参与，自有紫砂壶以来就有说不完的情节。供春壶、大彬壶、鸣远壶、大亨壶无不留下他们的影子。近现代不少墨客骚人都喜欢把玩，或是与手艺人交朋友，记录口传、写文章、整理系谱，或是在壶上写诗题词、刻字描花而添蛇画足，或是给名匠的成熟作品夸张变形搞成一个后现代，却少有沾上泥巴摆弄者，将一把壶从陶土开始就设计一遍。

壶市时冷时热，壶价时涨时降，高的早已跨过千万，低的堆满丁山集市。令人兴奋的是，近年来不少年轻人开始制壶，新一代艺人们大多出自于一种源于内心的挚爱，不

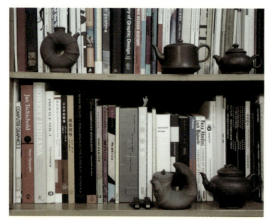

曹方的书架

再像过去过多地依赖于港元台币的带动，更有甚者并不拜师学艺，避开行规，走出一条条新路。他们处在一种大的艺术氛围之中，包括当下对文化遗产保护的重视，或是创意文化产业的兴起。他们从素描、构成起步，是艺术学院的科班，在经过现代主义的洗礼之后，在经过后现代设计与当代艺术的催促之时，在数字化背景的包围之中。

而陈原川无疑就是其中一个后来居上的佼佼者。

原川20年来以平面设计师及平面设计教师立足成名，一本《母语》成为身份的标志。然而多才嬗变的他却常常进行华丽的转身。早几年原川就热衷于一种新中式家具设计，先是改装，取材用料，并非黄花梨或是紫檀木，或是着手于民间与现代的拼贴，热衷于格子的铺陈与转角的线型，在大小与高矮中周旋求变，在欣赏与实用中徘徊。使它适用于当下的日常休闲，在年轻人、文化人、设计师中拥有市场。后是索性转演为纯粹的艺术造型，将家具、装置、雕塑、陈设集于一体，在构件中隐匿着传统的意韵，引得设计家们的一片掌声。

虚；自有他的融会贯通，而不屑于一家一派；自有他的理念与创意，他的课题与手法，像是实验意味的概念书。我们不必将平面构成的或是网格构成的手法在他的壶风中一一对应，也无须把中国元素在壶中捕风捉影。现代设计家对功能与结构的理解，对表现手法的更迭，对材质趣味的转嫁，有意流露出自现代设计师之手的一种大方、整体，比例感、韵律感都恰到好处。传统图式作为一种符号时隐时现，名家的形态演绎为一种幻觉，而自然的原型、细节的刻意、泥性的痕迹都被他一一化解而以未成相识的面具出现。原川以他的品牌"研山"推出他的设计壶，正如"研山"本来的立意一样，以文入手，清心有妙契。

"枯山瘦水"壶

研山茶席

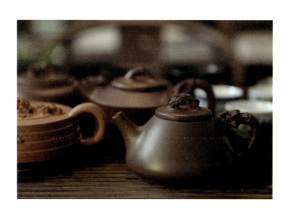

于是我们发现设计家制壶却有另一番天地，自有别样的意义与情趣，无疑它不同于艺人深造后的不伦不类，也有别于客串者的夹生，又相异于世家传人的匠气与保守。原川制壶自有他的清新，他的文化，求新求变但不故弄玄

一把"枯山瘦水"壶，造型扁平，壶身的层层抬升，犹如数条平行线，俯视又如石破水面形成层层涟漪，在造型之中显现出某种旋转的运动感，几乎是唯一的变化集中在壶盖山石之上，仿佛是把狮子林也仿佛把一

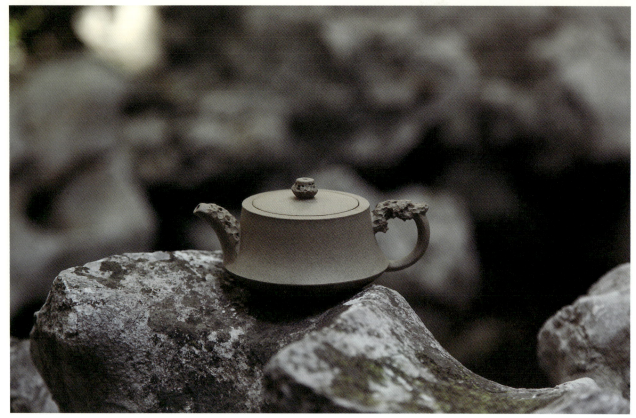

"研山柱础"壶

座孤山浓缩于此,看着十分过瘾。

一把"研山石瓢"壶,敦实厚重又不乏灵巧,手感极佳,壶身、壶盖、把手、壶嘴构成了四个三角形,而盖纽与把手上刻意留出的孔,映照着太湖石美妙的孔洞美学,更是与盖、把本身形成的"洞"构成了生动的呼应关系,相映成趣。

又一把"研山柱础"壶,主体极简而大方,接近底端的线型十分精彩,盖、嘴、把的局部变化与其说是装饰,还不如说是山石的生长自然肌理,以太湖石的瘦、漏、透、皱与素面的壶身形成了极度的对比。

原川从纸张到硬木,再到泥巴,他的身份在游离中转换,角色在媒材中扮演,似乎游刃有余而信手拈来。说不准以后还会织云锦、髹漆艺、造园林。

20世纪80年代末,在笔者的硕士毕业创作中就有一组系列紫砂壶包装设计。笔者将一只只壶的俯视、正视、侧视、后视、底视的图像,以原大尺寸附着在六面体的包装相应的面上,那时没有电脑、摄影、放大、剪贴、喷绘、手描,再叠出一个个盒子,释放出一种我对紫砂壶止不住的个人偏爱。我想,如果原川愿意,我就将它们印出来,装上他的那些壶。

曹方/南京艺术学院设计学院教授,博士生导师,
国际平面设计联盟(AGI)会员

曹方老师的茶壶包装设计

卷二 桐荫滴露　TOIN DETTOL

卷二 桐荫滴露 TOIN DETTOL

人文的道场

文 灵均

卷二 桐荫滴露 TOIN DETTOL

栗宪庭　研山堂人文的道场

器物，抽象且空寂，凝结着传统文人情节和操守；素心，古朴儒雅，特立独行，城市化进程所造成的矛盾心理与矛盾中的低吟出世理想；归隐，以灵石的姿态，于凡尘俗世中静观禅意……像寻常人一样生活着。像隐者一样生活——"研山"系列包含了当代文人艺术独有的爱好和情致。

### 传统文人艺术的素心清雅——禅心　紫砂　山石

中国自古对紫砂的称颂极高："人间珠玉安足取，何如阳羡溪头一丸土"；"茗注莫妙于砂壶之精者，又莫过于阳羡，是人而知之矣"；"名予所作，一壶重不数两，价重每一二十金，能使土与黄金争价，世日趋华，抑足感矣！"紫砂的存在不仅仅是为了喝上一盏茶，紫砂融入生活的形态，成为传统文人生活必要的代表元素。若说传统文人与其他人的区别，即是这种对于生命的看法和这种对于生活细节的追求。

而赏石确是传统文人如同空气般所共同呼吸的一种审美观，一种生活方式。赏石的本源，在于通过品悟山石具象的形态，通过

研山堂

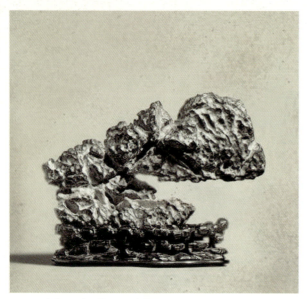

大璞石　清　英石　红木座

审视相处的过程,体悟达到重视自我的境界。如同达摩祖师创立禅宗的初心,"直指人心,见性成佛"。当一个人能够澄澈无明地见到自己的本性,能通过自力而达到禅的境界,那么他眼中的顽石、紫砂,或他所见的一花一树,便会充满自省的顿悟。

传统文人的审美,多源于禅宗的审美,即追求"本心"的境界。人的本心,一切事物的自性自在的本来面貌。以繁琐的方式到清雅与朴素,以诚心与专注的态度去达到藏壶赏石的初心,这便是一个传统文人在生活中所具有的嗜好与情致。每一样物品,都已不再是独立的存在,而是与自我共同呼吸,

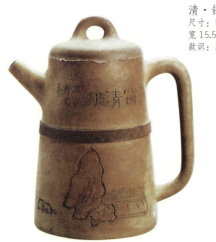

清·钟形壶
尺寸:高16.1cm
　　　宽15.5cm
款识:邓奎

融为一体。秉持着禅心的美学,并由于体悟到这一点而心生敬意与谦卑,这便是传统文人艺术的初心。

### 当代人文情怀的抱冲怀璞

前人在《一斛珠》曲子中吟道:"红牙板歇,韵声断,六云初彻。小槽酒滴真珠竭,紫玉瓯圆,浅浪泛春雪;香芽嫩叶清心骨,醉中襟量与天阔。夜阑似觉归仙阙。走马章台,踏碎满街月。"这般风情,吟诵再三,不觉身心俱醉。

"藏壶"、"赏石"都与文人艺术有着千丝万缕的联系,艺术家将之化为当代生活的艺术,从文人拓展到生活细节中,至今生机勃勃。对"名壶"、"名石"的鉴赏和领悟,通过体悟让内心澄明,至清无垢,不断追求风雅的意境。它们令人们追今抚古,思慕先贤。静观不语,感悟人生的奥义。古人常把品茶,赏石结合起来,讲究"和静清寂",创造出丰富的艺术雅趣。

紫砂简素朴拙,蕴含着禅的枯淡意味。山石洗尽铅华,涤净内心的花哨不实。禅无定法,无定向,只是修炼一种远离世俗烦乱的心境。藏壶赏石于现代生活的意义,主要是可以磨灭内心的焦躁,培育沉稳坚韧的心性,剔除急于求成,超胜他人的心态。在现代生活中体验紫砂与灵石带来的美感,可调动心智之灵性、调和身心、怡情助兴。通过赏石品茗来消除工作上的精神压力,放松身心。感悟世事无常,创造各自心中的景象,以求得精神的安宁。

### 研山艺术的始末源流

古人以为气触石而生云,石为云根。宋孝武帝诗:"屯烟扰风穴,积水溺云根";贾岛《题李凝幽居》:"过桥分野色,移石动云根";诸葛亮也有"石为云根,云为文彩"之说……

研山作为一种文房陈设,被历代文人以

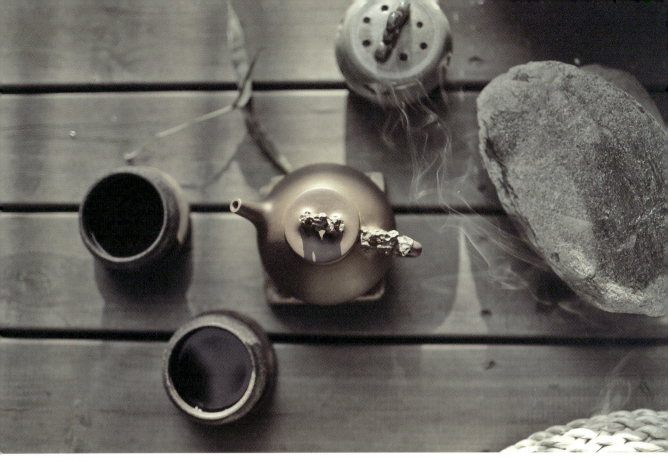

陶木居茶席

诗画等形式推崇至致,到明代已渐声名远播。高濂《燕闲清赏笺》有云:"研山始自米南宫,以南唐宝石为之,图载《辍耕录》,后即效之。"行书《研山铭》是北宋杰出书法家米芾大字行书中最具代表性的作品之一,其内容是为所收藏的南唐后主李煜研山所作的赞美诗铭。其铭赞曰:"五色水,浮昆仑。潭在顶,出黑云。挂龙怪,烁电痕。下震霆,泽厚坤。极变化,合道门。"全卷字迹用笔振迅跌宕,提按起伏虬劲,字势挺拔高迈。点画生动如鸟迹雀形,笔触爽利似"风樯阵马,沉着痛快"。曾有王庭筠题跋:"鸟迹雀形,字意极古,变态万状,笔底有神"。陈浩题跋:"研山为李后主旧物。米老生平好石,获此一奇而铭以传之。宜其书迹之尤奇也。昔董思翁极宗仰米书,而微嫌其不淡。然米书之妙在得势,如天马行空,不可勒,故独能雄视千古。正不必徒以淡求之。若此卷则朴拙瘦,岂其得意时,心手两忘偶然而得之耶。使思翁见之,当别有说矣"。

米芾一生爱石、藏石、赏石,因此被人称为"石痴",更留下了"米芾拜石"的佳话。虽"研山石"最后不知所终,米芾手卷《研山铭》却辗转流传。让后世想象一代名石的风采,也让"米芾拜石"的佳话千古流芳。

**研山文化艺术的凡心索远**

和历代文人追求的一样,"研山"系列作品包含着灵石,紫砂等一系列有灵性的元素。将最能寄寓创作者当下情感的元素置入到最契合的器物之中。这还不够,还要删芜就简。将石与紫砂元素融合在一个空间,丰富且不显杂乱,主次分明、浑然一体。准确地展现当代文人艺术追求的审美趣味。通过外在的形式来塑造内心的情致,就如同参禅悟道一般,以一丝一毫不可逾越的规矩让人契于内心的清净。

研山作品中蕴含"事理一体"的哲理,

生活中对生活细节的关注，给心灵留下更多的畅想空间，同时，试图描绘自然而然的生活体悟，并让我们以此为依据，将生活中物的轮廓按自己内心的愿望逐渐清晰。

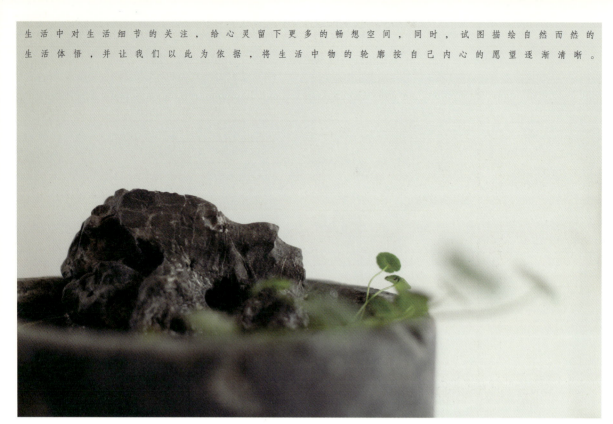

会心处亦不必在远

作为人们行为的"事"和作为自然法则的"理"要达到和谐统一，"事理一体"在中国传统哲学中暗示着天、地、人的"三才一致"。这一点在"研山"系列作品设计中有了绝妙的体现，造型中紫砂为天，石为地，造型为人。三大格局构成"研山"系列作品的基本元素。经典与设计艺术的结合，成为艺术家表现研山文化结构和审美的最佳选择。由于传统文人审美的渗透，"研山"系列作品越发显出灵性和深幽，它所传递出的禅意，表现出一种超然物外和极静的空灵意境。研山文化倡导朴素的美学主张，进而达到一种"灵寂"的境界。用减少、否定、净化来摒弃日常的繁琐，去繁从简，用感官上的简约干净，获得物质最本质的元素。当物质向后大步退消时，留下的就是广袤的精神空间。研山文化秉承简单的优于复杂的；幽静的优于喧闹的；轻巧的优于笨重的；稀少的优于繁杂的；这一艺术理念，用最少的元素，最简单的方式，创造一种意境，注重内心的自省，通过造型

元　李衎《双钩竹图轴》

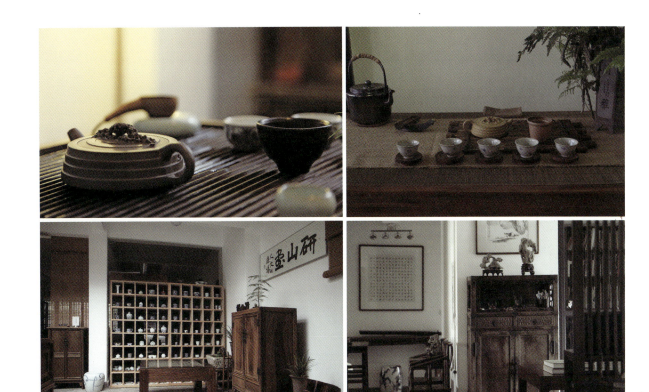

研山堂

的空寂、幽玄，达到一种"无我"的境界。

注重在简朴的造型与材料中抒发自己对人生的感悟、对自然美、人文艺术的独到体验，需要的不仅仅是经验与胆量，还要有心境。心淡，物寡然，心杂，型乏味。陈原川先生爱壶爱石，更尊重名壶奇石，在他眼里，紫砂不是一件寻常的茶具，顽石也不仅仅是一个创作的题材，而是承载了文人思想与自然精神的灵器，通过研山作品的创作，展现传统文化中沿袭至今的精粹。

研山艺术追求真即是美，所以求美，就从求真入手。正所谓"天地有大美而不言"，"大音希声，大象无形"，陈原川先生将自己本真的精神世界，通过精妙的艺术手法，传达给观者。混荒静穆的无人之境，不是对现实的抗争，也不是对生活方式的逃避，是一种理想生活方式的探索。置身于纷繁的都市生活中，人们的身心变得浮躁而脆弱，风雨兼程的人生需要的不是发泄，而是净化，在"研山"系列作品营造的脱俗风雅的人文道场中，可以感受到精神的归宿。

静默于"研山"系列作品前，可以排空所思，作者以个人化的理解塑造的灵石，虽充满自我，但在观者视觉所到之处，又分明能感受到紫砂与山石相依一体的呼吸，而手中这一捧紫砂也在与观者相望。在这对望的过程中，"研山"托管了本以为沉重的放不下的心思，也将真美相交于观者，以真美的名义感染你，传递精神的力量。

研山不仅仅是艺术品，以无言大美感动人，似布道者，却不是一个说教者，而是以作品来洗礼一个个灵魂。在中国传统文化中，无论是庄子逍遥物外的荡然之气，还是孟子所养的浩然之气，以及禅宗所修的静逸之气，都深深影响这中国文人艺术的品格。研山艺术深谙其道，在根植传统文化的基础上，创造了独特的艺术语言，形成独具的艺术特点，给观者更多深远而崇高的心灵能量。

灵均 / 设计师、艺术指导

# 审美是一种文化态度

文 马天

　　陈原川先生的手工艺术器物所呈现出的审美,包含难得的文化态度。陈氏设计科班出身,其设计是最直接表现生活方式的。就比如西方奢侈品有很多种文化,它的设计已然成为西方文化的一部分,又进而影响到西方中产阶级以上人群的生活方式。

　　设计与艺术尤其是当代艺术的关系实在密切,1930年前后,德国出现了包豪斯设计学院,它是用当代艺术这个形式出现的,朱自清1932年到德国,惊叹于德意志人的魄力。因为他看到了1930年后的德国艺术,那时当代设计的中心是在包豪斯,而建筑在人类的美术史当中是先于美术,先有建筑,后有美术。

　　从这个角度,我觉得陈氏的艺术,乃属当代艺术的一种。以中国湖石的要素,与文人壶的结合,蕴涵了解构与结构的双重美学动力,实在是一种饶有兴味的艺术实验。

　　无论是富贵名人也好,市井小民也罢,都终将逃离不了时间巨轮的无情碾压;或是脚步怯怯,或是胆壮意足,无人能抵挡岁月迈进的冷漠。萨金特在面对责难时,选择释然以对与世无争;在迈向衰老的"不可承受之重"时,舍弃世间喧哗啸嚷,专注于平淡朴实。这与画家本人笃信"人类在面对生命的无奈时刻,倘若能仰赖造物主那悲悯的胸怀,那么所有人世间的冤屈苦楚都将成为得以救赎的动力"的虔诚信仰是不无关系的。

　　陈氏的艺术作品,也具有平淡宁静的特质,虽未必取决于宗教,但必是来源于执着。

马天(Tien Ma)／原AIG美国国际集团公司全球私人客户部艺术指导

# 雕山塑水

文 陈原川

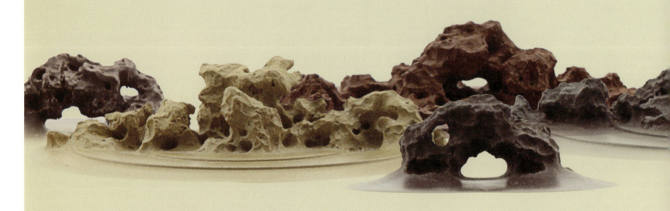

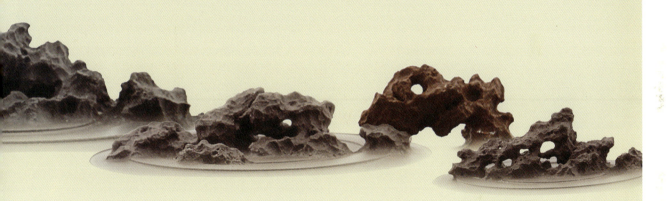

### 大山大水

雕山塑水,一种细微的艺术,意境的诠释却可以天差地远,而所谓意境是中国古典美学的重要范畴,在西方文化表述中尚难找到一个与之相当的概念或术语,这归功于中国深厚的山水人文传统,可以说就是山水文化、山水审美影响了传统艺术,特别是宗教艺术的方方面面,也可以这么说中国的传统雕塑艺术即在山水意境与宗教艺术的双重影响下氤氲而生。

晋宋之际,佛教学者也是山水画家宗炳在《画山水序》中认为,大山大水乃佛理之自然呈现,倘若"以形写形,以色貌色",便能企及"畅神"之境,"神"即佛理。到了唐代,这种以大山大水本身来呈现佛理神趣的表现方式得到了进一步发展,宗教与自然山水的关系变得极其密切,甚至达到互相契合、互为佐证的地步。大山大水在频繁进入宗教艺术之中的同时,也被赋予了更为丰富的宗教内涵和美学价值。如佛教雕塑,常常以大山大水为题材,通过描摹山水的自然气息,立处即真地展现佛之雄浑、释之气魄与禅之智慧,也从一个侧面印证了宗教艺术与大山大水的艺脉相生。

佛教艺术中大量运用自然山水元素,一方面源于佛教本身,山林幽栖与禅修状态的某种契合。另一方面,中国又具有深厚的山水人文传统,在古代艺术的各个门类中有着很多山水景物的描绘,即使是人物题材的艺术创作也常常以山水树石为背景,以作衬托

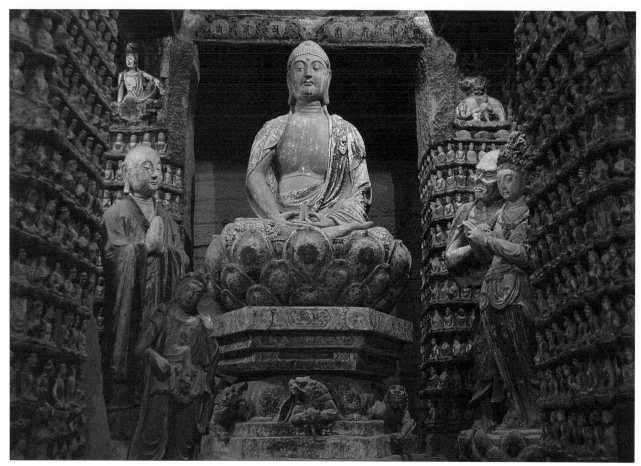

石窟佛造像

或象征，人物穿插其间。可以说山水文化影响了佛教艺术的延伸发展全过程。传统雕塑之塑壁，多为古人将山海云石悬塑于壁，也称影壁、悬塑或山海，相传为唐杨惠之所创，后又有北宋画家郭熙，受惠之塑壁启发，以手堆泥于壁，随其形迹用墨晕成山峦林壑，称为"影壁"。塑壁以其独特的表现力，对现代雕塑中造境的作用有着较为深远的影响。

佛教雕塑艺术和山水结下不解之缘，从佛教早期壁画就开始出现大量山岳纹，后来的如唐代敦煌壁画出现很多青绿大山水的表现。集佛教艺术之大成的佛造像更是如此，广大石窟造像的开凿一般都选址于依山傍水处，越来越多山水、树石造型样式的出现和流行，无不体现着佛教艺术和自然山水结合的理想性。

传统雕塑通过圆雕、浮雕、透雕、悬雕以及绘画等多种手法的圆融贯通，以树石、洞壑、建筑间隔来安排雕塑内功，造成隐显虚实之境。又以洞壑、门窗、泉眼这样的纵深空间来抵消室内雕塑中可能产生的压迫感，传统佛造像层次丰富，景外有景，曲径通幽，与自然山水背景相融合，既消解了主客的对立性和神人的紧张性，又可以山水象征，德形智慧、高尚之风若山高水长。其中尤以佛教雕塑为甚，以其独具的表现力，营造身临其境之感，如山水画一般的意境表现，传递出彻始彻终的理想主义，以及对圆满典型之形象和寂静清净之境界的追求和表现。

宗教艺术乃传统艺术之大宗，其佛造像更是中国传统雕塑之主流，重新审视其中的宗教性和艺术性，以及在中国艺术的传统性格整体性观照中，梳理中国雕塑雕山塑水的传统技法和审美理念，既任重道远又至关重要。

## 立体的语言

现代雕塑,早已不限于山石、泥、瓷、陶、铜,称得上无不可用,甚至可谓非逻辑的、直觉的、潜意识的,但在作品中艺术家必定要全身心地投入他的艺术创作,不断努力思考和运用多样式的空间形式,以让观者移步换景,若隐若现,虚虚实实,使雕塑真正成为观者精神游息之处。

随着社会的发展,雕塑开始注重本体性、艺术性、风格化和独立性,传统雕塑也有诸多值得借鉴之处。当代雕塑中,有追求写实,有追求写意,二者其实是一种融合的关系。清人方薰有一段话"书画至神妙,使笔有运斤成风之趣。无他,熟而已矣。或曰:有'书须熟外生,画须熟外熟'。又有'作熟还生'之论。如何,仆曰:此恐熟人俗耳!然人于俗而不自知者,其人见本庸下,何足与言书画。"写实的表现很重要,但更重要的是需要创作者的见解,也就是对写的这个"意"的理解,这样才能表现出雕塑所传达的本质的美来。当代雕塑艺术是个性、自由、批判的结合,艺术家更加注重个人化的表达。而这种个性的表达,似乎还可以在传统雕塑中寻求一个表现的方式。

中国雕塑院院长、南京大学美术研究院院长吴为山先生,于2006年接受无锡市委市政府邀请,为无锡市从3000多年悠悠历史长河中遴选出来的31位卓越人杰塑像,这些作品具有写意雕塑和传统文化名人雕塑的风格,真正从东方审美精神的理解切入而探寻当代雕塑的传神写照,删繁就简。其具象之像往往简约、模糊、概括,然势、态、形、神,则惟妙惟肖,其艺术的感染力,似乎越过了视觉,直抵心灵。吴先生称得上是一位在雕塑创作中写意表达的探索者。

中国国家画院雕塑院院长、著名雕塑家钱绍武先生,认为塑像是不断咀嚼别人的灵魂,然后通过对别人人生的感悟、体会和同情,来把这个人一生最重要的一瞬间给表现出来。

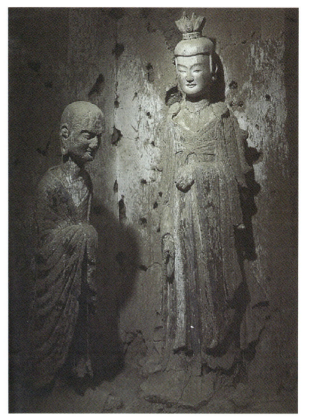

石窟佛造像

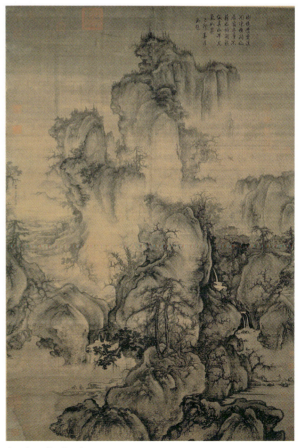

宋 郭熙《早春图》

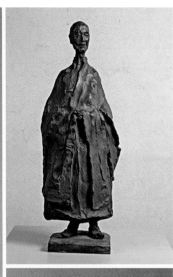
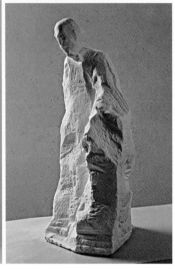
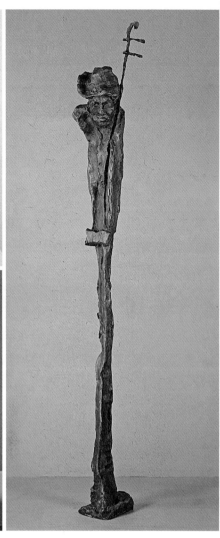

吴为山雕塑作品

钱先生在分析罗丹作品时说过：人体语言到了罗丹简直出神入化了，"中国人习惯从面部来判断情感，而罗丹则不依靠鼻子眼睛而靠身体动作来表达情绪"。创作于1993年的《二泉映月》阿炳雕塑也正是"靠身体动作来表达情绪"的，塑像没有突出阿炳的面貌，而是以阿炳的手臂和伛偻的肩膀构成具有真实感的动态，对阿炳形象以至他的一生作为准确地概括，倾注了钱先生对这个故乡人的深厚感情和无限同情。2011年，钱先生又为家乡无锡创作了《东林七贤》群像，雕塑作品中高攀龙、顾宪成两人以明代肖像画为参照，圆雕与浮雕手法相结合表现，虽表现的是读书、治学的文化环境，但清晰地传递出那些铁骨铮铮的知识分子，严峻、深沉而执着的精神状态，使《东林七贤》的精神永远激励后人。当年，是徐悲鸿破格招收了没上过正规中学、不懂数理化，却在素描、中国画，古典文学和英文方面造诣不凡的钱绍武，2004年钱先生作《徐悲鸿》雕塑以告慰恩师。

钱绍武先生汲取了中国传统文化概念，艺术自觉或文化自觉的融合，具有鲜明民族特征的形式就应运而生，这不是钱先生的刻意追求，而是他几十年艺术修养和造诣的自然流露，是几十年浸淫于民族传统文化的自然流露。他的作品往往以质朴、纯粹与接近于自然的表现，追求自由与富有生命力的表达，以及与自身情感的结合，由此呈现出的雕塑形式之美，也伴随着传统文化的发扬而越发融入人们心中。

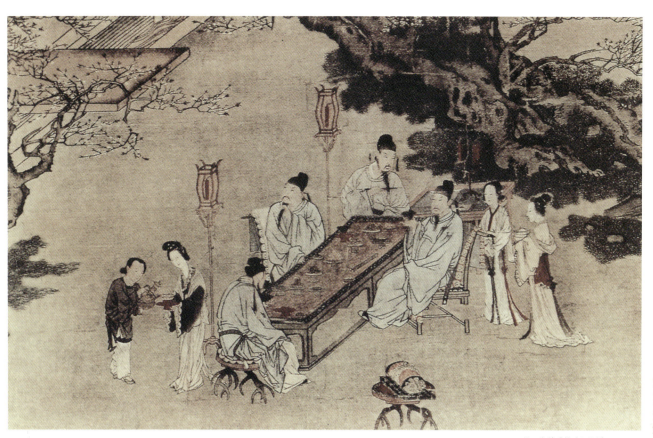

明　仇英《桃李园图》

雕塑如同艺术家自我内心的一种修炼，凡是思想能够到达的地方，都能在雕塑中得到实现，而且是无穷无尽的发展。艺术贵在创作精神，培养艺术生命的根本就是创作。文化依赖艺术攀升，假若艺术没有具体的"感性"和"直觉"，我们接触事物自然就不能接触到生命。因此艺术创作，就是去探究文化本质的根源，保有创作的独特性。回归到艺术作品的视觉趣味，营造意境的趣味与韵味，用最简练的造型直抒观念与情感，提示出一种本色的雕塑语言，则更易唤起观者共鸣，唤起对人文的情感，唤起感性的痕迹。回到雕塑本质探究，却非回归传统去捡回前人已经表现过的形式与趣味，而是回到艺术中去发现并未穷尽的可能，开掘独特的表现，去找艺术表现新的可能，才能够企及造境清赏，在艺术的极限处寻找无限的奇妙境界。

**太湖流域人文观**

乾隆年间金友理所撰《太湖备注》卷六谓太湖"山水秀灵之气，发为人文，非特科第之盛，如《震泽编》所云已也。其没有禁科第而以诗文名者，如近来吴友篁搜辑《七十二足搜集》，姓氏凡是好多辈，诗文凡是好多卷，皆能吟弄风月，……声重艺林，名播海外，亦足表湖山教案之盛矣"。明朱右《太湖赋》说："夏名震泽，商曰具区。上司三江，实为五湖。右接天目、宣歙出溪之源，左通松娄中江入海之沑。众流之委，群利之储。"如今的太湖流域，专指长江三角洲核心地区，行政区划上分属江苏、浙江、上海和安徽三省一市，是我国经济最发达、大中城市最密集的地区之一，人口聚集，地理和战略优势突出。太湖流域内山水相依，风光旖旎，悠久的历史酿就了丰厚的文化底蕴，"山外青山湖外湖，黛峰簇簇洞泉布"的诗句，把湖光山色和人文景观悉数囊括其中。太湖的北岸和南岸分别是江苏的苏、锡、常和浙江的杭、嘉、湖这六座城市，可谓是中国百姓口中传诵的"鱼米之乡"，也是文

卷二 桐荫滴露 TOIN DETTOL

钱绍武雕塑作品

人墨客诗词里所赞美的"江南"。太湖流域的文人艺术发展到明代，逐趋鼎盛，在技艺和理论上都臻于成熟和完善；崇尚自然、清疏、淡雅的风格逐渐成形。文人雅士津津乐道，出现了多种专著。"琴觞自对，鹿豕为群，任彼世态之炎凉，从他人情之反覆。家居若事物之扰，惟田舍园亭，别是一番活计，焚香煮茗，把酒饮诗，不许胸中生冰炭；客寓多风雨之怀，独禅林道院，转添几种生机，染瀚挥毫，翻经问偈，肯教眼底逐风尘。茅斋独坐，茶频煮，七碗后气爽神清，竹榻斜眠，书漫抛，一枕余，心闲梦稳。"都是历代文人雅士渴望的一方天空。

无锡是个非常古老的城市，有深厚的文明积淀，是人文荟萃之地。山山水水哺育了多少江南才俊，吴文化对文人雅士的一生产生了重大影响。如无锡望族之钱氏，各个历史时期人才济济，较著名的有南宋养鹤的诗人钱绅，明代东林党人钱一本，清代名噪一时的博学之士钱泳，现代著名的文史大师钱穆和钱钟书，经济学家钱俊瑞，物理学家钱伟长和钱临照，雕塑家钱绍武等人。太湖流域的人才济济并没有只表现于书香门户，同时还体现在"原野小民"身上。赵怀玉《梅里词绪》说：梅里"小民"除"农桑之外，父兄教而子弟率者，舍学习无他好。"明代中叶以后，随着江南一带商品经济高度发展，文人士大夫集中于太湖无锡，生活悠闲富庶，他们往往自放于山水之间。湖色氤氲着晨雾，瓷瓶斜插春末的荼蘼。绿荫浸染书画的墨香。往昔的光阴层层叠叠，窗棂里雀鸣花香，不在乎当前。一携手，一触目，道是看尽繁华看错嫣红，这些所属无锡的文士行止，既习气性地维持文人既定的传统人文空间，又孕

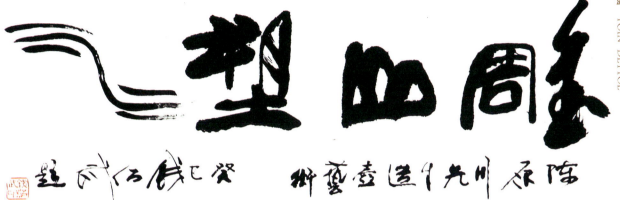

育了以徐霞客为代表的"大丈夫当朝碧海而暮苍梧"的大山水情怀。于是,在中国文化自然观和太湖流域人文环境的共同催化下,一代又一代文人对心中山水在艺术方面产生了自觉,进而假借雕山塑水等方式去描摹山水,其实更是一种对自我心像的追踪觅求。

同样,雕塑家以灵秀之气孕育胸中丘壑,遵从"外师造化、中得心源"的古训,"忠于形而凝于心",无论赏石、品茗、花道均是对生活态度的定格,表达一种意境,以体验生命的真实与灿烂。从中国传统文化的自然观演化到具有太湖流域人文环境而幻化出的心中山水,无不沁染着太湖流域独有的文人情结。无锡独有的秀美风光,文明古迹之多,私家园林之胜,河湖山泉之纵横,水陆物产之丰富,为当代艺术家们提供了无数绝妙的张本。雕山塑水即是一种心像的展现,使他们对中国艺术的理解颇为深刻,渐渐地,在他们的作品中均得到了体现,并以如此执着,如此结实地坚守在这一片土地,带着太湖流域才有的特殊人文情结。

### 心像山水

太湖流域的人文环境孕养出了江南文人喜山乐水的心像,心像又演化出文人山水观,直接外化反映在茶的休闲、文人雅集、书画创作、紫砂把玩、收藏鉴赏等极具中国文人特点的风雅艺术之上。因而,可以说此心像即江南的人文基石,造就了江南人文景观的地域性特质,也衍生出江南文人在不断地变化生存空间中依然呈现出的可贵意趣。

正是在一代代江南才子文人心像的感召下,在江南文脉系统传承有序的铺垫下,江南尚茶之风才日益盛行,品茗以其清韵日渐

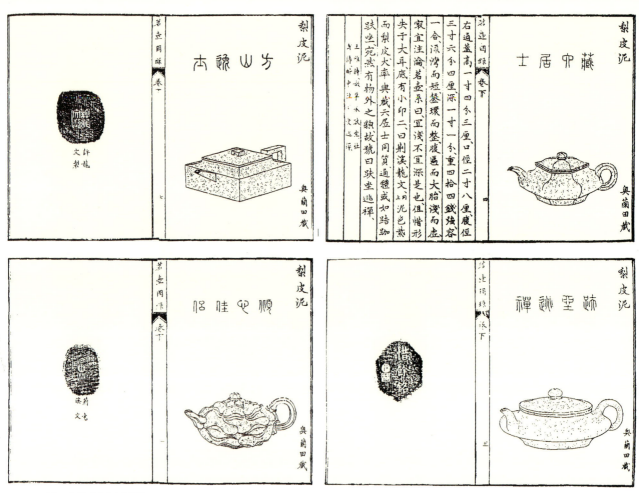

日本　奥兰田《茗壶图录》

成江南隐逸文化的物质符号和标识,至晚明则更甚,痴迷于茶饮的文人众多,如徐渭、张岱、袁宏道、陈继儒、许次纾、屠隆、文震亨、李渔等。品茗成为一种普遍而受尊重的精神生活象征,一种性灵观照下真性情的流露。同时,社会下层士商势力不断涌起,多附庸风雅,假茶充斥、鱼目混珠,因此精到的品茶造诣也成为文人区别于士商、市井的身份象征。文人烹茶之时又多有焚香相伴,颇有诸多妙处。据明末四公子之一冒襄的《影梅庵忆语》所记,其与董小宛在水绘园的遗民生活中仍精于此道,煎水分茶,焚香缭绕。此外,江南文人对茶叶之产地、煮茶之水、器具往往仔细探求选择,品茗之环境、相伴之人也要具备雅趣。如著有《茶录》的张源:"隐于山谷间,无所事事,日习诵诸子百家言。每博览之暇,汲泉煮茗,以自愉快。无间寒暑,历三十年,疲精殚思,不究茶之指归不已"。在此种风气的推动下,茶书撰刊亦呈现高峰,众多文人茶书、著述中除秉承唐宋茶道精神外,又针对饮茶之变化加以增补,主要涵盖了茶之产、造、色、香、味、汤、具、侣、饮、藏、源、境等方面,如张岱等嗜茶者发现锲泉、兰雪茶等,江南一带的茶文化因醉心于此的文人赏鉴而成为经典。

明中后期,在经济发达的江南地区,形成了一大群艺术精英,他们大多有着相同的艺术爱好,往往以文会友、以茶结友,以无锡惠山天下第二泉为雅集中心,组成了文人品茗集团,成员包括当时的书画家沈周、文徵明、唐寅等,这些人都留下了在惠山雅集的书画作品。雅集是江南文人娴雅丰富的隐逸生活之空间承载,文人于雅集中读理义书、学法帖字、澄心静坐、益友清谈、小酌半醺、

浇花种竹、听琴玩鹤、焚香煮茶、寓意弈棋，不亦乐哉。在器物赏鉴和消费文化的影响下，文人雅集的物质文化、人文气息逐渐丰富，长物之欢愉使文人宅园住居的内敛性突出，而文人的山水游历、城市生活、交游纵乐、园林选址与借景等又使雅集呈现出一定的外拓性，两者互为裨益，一者悠然怡情，一者酣畅尽兴，是这一时期文人雅集及文人生活形态的鲜明特征。如冯梦祯在《真实斋常课记》中记载西溪草堂的十三项日常活动：焚香、沦茗、品泉、鸣琴、习静、临摹法书、观图画、弄笔墨、看池中鱼戏或听鸟声、观卉木、识奇字、玩文石，其生活集中于园林布置、风景游赏、器物玩赏、禅学佛理等之中，与文震亨《长物志》、李渔《闲情偶记》、高濂《遵生八笺》、张岱《陶庵梦忆》中所展现的文人生活大抵相同。

中国文人历来号称"君子不器"，江南文人却能将"道"贯穿到各种形而下的器物当中，而且未能玩物丧志。他们研究明式家具，玩味紫砂壶，弹词，弄曲，藏画，盖园，过着有闲阶级的快意生活。这其中最有代表性的，格调之雅、品位之高的文化样式就是文人画、明式家具和紫砂壶。宜兴紫砂壶是无锡的骄傲，紫砂本是一种比较粗糙的陶土，但经过明代以后很多文人、艺术家的提点、参与以及介入，从设计紫砂壶，烧制紫砂壶，为紫砂壶刻字，书写紫砂壶铭文，一系列的程序和流程，都日渐成为一种艺术。他们对茶壶，对茶事的理解也日渐成为一种生活观和哲学观。一旦文人气与百工匠气亲密合作，把玩的器物上，就充满了丰富的人文情怀，这似乎也是明以后宜兴紫砂壶成为世人竞相收藏的原因之一。这一风气甚至影响到了与我国一衣带水的邻国，在日本亦有许多宜兴紫砂的爱好者。兰田奥玄宝即是其中有代表性的一位，他不仅收藏，还著书立说，可见喜爱之至。《茗壶图录》以中国的《阳羡茗壶系》等著作为蓝本，32把茶壶各名为相侯山樵，僧俗妇幼不一而足，也颇具匠心。

如果说茶寮、园林、书斋为江南文人所倾心的生活样式提供了独特的活动空间，那么贮藏其中的图书及各类文物古玩则是其精神生活具体内容的重要构件。在收藏鉴赏上，江南文人并不一味求多求贵，而是追求古、雅、真、优，注重与文人学士的身份相适宜，无论求购、贮藏，还是陈设、悬挂、展玩，整个鉴藏过程，无不以恰到好处为旨归。他们醉心于园林、书斋、茶寮，沉迷于古书古玩，其实是想躲避尘世喧嚣，实现精神上的退隐，

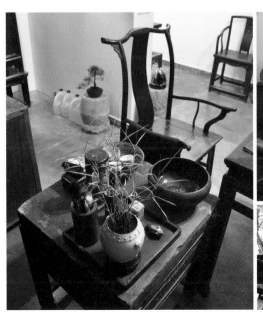

并试图以精神世界的极致快感，缓解剧烈变幻之社会现实所带来的深切痛楚。如陈继儒《小窗幽记》："怪石为实友，名琴为和友，好书为益友，奇画为观友，法帖为范友，良砚为砺友，宝镜为明友，净几为方友，古磁为虚友，旧炉为薰友，纸帐为素友，拂尘为静友"，"净几明窗，一轴画，一囊琴，一只鹤，一瓯茶，一炉香，一部法帖；小园幽径，几丛花，几群鸟，几区亭，几拳石，几池水，几片闲云。"同时，江南文人对于文物鉴赏的具体过程也极为重视。何时何地开卷张册，是独自玩赏，还是众人品评，皆不苟且。如文震亨《长物志》："看书画如对美人，不可毫涉粗浮之气，盖古画纸绢皆脆，舒卷不得法，最易损坏。尤不可近风日，灯下不可看画，恐落煤烬，及为烛泪所污，饭后醉余，欲观卷轴，须以净水涤手；展玩之际，不可以指甲剔损；诸如此类，不可枚举。然必欲事事勿犯，又恐涉强作清态，惟遇真能赏鉴，及阅古甚富者，方可与谈。若对伧父辈惟有珍秘不出耳。"

传承传统，直面自我，融汇历史与文化，再反思本我，找寻文人风雅生活的根源所在，于取舍中依然保持对生活美好的追求，也回到人性，回到原点，回到内在自我，立足于生活本位，肯定于现世价值，将这些内化作为原创力量，表现于作品上的形式与构成，诚乃传统文化精粹于人文与思想洗礼中涅槃重生之不二之法。取石炼土，火中重生，紫砂为一方水土培育的特有器物，研山之紫砂更是完成紫砂从砂石到塑石涅槃重生的生命循环，是从石到石的精神再生。研山文化之有益探索，透过研山壶来雕塑生命的独特性，传达文人艺术的精神、情绪，其创造的精神境界就如同散布在空气中的分子，使现代文人生活显得更加文雅逸致，恰恰暗合了历代江南文人之心像，也始拓了雕山塑水弥新之路径。

陈原川 / 设计师、江南大学设计学院副教授

「売茶翁茶器図」

## 灰爐
唐物古銅

## 茶旗

## 茶壺
南京生花

## 爐龕

## 子母鍾

## 茶銚
高四寸許

## 茶罐
錫製

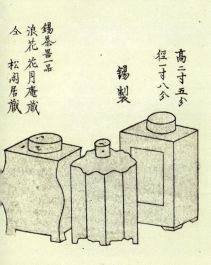

## 建水

## 具列

# 文人壶

卷二 桐荫滴露 TOIN DETTOL

文 王大濛

## 文人说起

说起文人，总让人有众多的遐想。文人一词始于何时，文人一说发于何时，文人什么时候成为众多人群中一道特殊的风景，文人什么时候成为中国历史传统中一个独特的文化现象，似乎要去详细的考证才能追本溯源，考察文人，也考察了中华几千年悠悠的历史。

这里无意去对文人进行具体或是个案的研究，这里仅是印象，来略微的，甚至是浮光掠影的印象一下文人，聚焦一下文人，其实已足矣。毕竟文人的思想言行，不需刻意的记忆就足可让人难忘；文人的音容笑貌，不需费心的找寻就能明显的呈现眼前。

文人最早的意思可能是指周之先祖。出现在《诗·大雅·江汉》："告于文人。"毛传："文人，文德之人也。"后曹丕《与吴质书》："观古今文人，类不护细行。"这里是指读书能文的人，和后来文人含义应该相差不多，要给文人下一个定义是难的，

一拳石斋

著名诗人、作家、评论家张修林在《谈文人》一文中对文人作如下定义:"并非写文章的人都算文人。文人是指人文方面的、有着创造性的、富含思想的文章写作者。严肃地从事哲学、文学、艺术以及一些具有人文情怀的社会科学的人,就是文人。或者说,文人是追求独立人格与独立价值,更多地描述、研究社会和人性的人。"

看古今中外的文人,他们出身多非名门显贵,却普遍受过良好的教育,上通天文,下识地理,读书破万卷,亦行万里路,可谓标准的知识分子。他们赖以谋生、安家、立命的一技之长是舞文弄墨,吟诗作赋,并非能治国经商理财制物造器之专能。所以之于地位,作为知识分子,他们很难取得较高的社会地位,游走于庙堂与江湖之间,往往是"居庙堂之高而忧其民,处江湖之远则忧其君。"他们可能因一言而得赏,又有可能因言获罪,顷刻丢命。

之于处世,他们是"穷则独善其身,达则兼济天下。"他们有理想而缺乏实现理想的有效手段。他们几乎都有这样一条一致的人生规律:立志－应考－为官－失志－归隐。东坡一生为官,但政治理想始终难以实现。在《径山道中次韵答周长官兼苏寺丞》中说:"年来战纷华,渐觉夫子胜。欲求五亩宅,洒扫乐清净。"诗里流露出消沉失望退隐之意。陶渊明的《归去来兮辞》中则说得更直白:"归去来兮,田园将芜胡不归?……悟已往之不谏,知来者之可追。实迷途其未远,觉今是而昨非。"归隐成为古代文人逃避现实的一种手段。

之于风格,他们有的自视甚高、自命不凡;有的自惭形秽、顾影自怜;有的居陋巷而乐在其中;有的寄情山水而浪迹于江湖;有的出入青楼而没于温柔之乡;有的愤世嫉俗慷慨激昂;有的玩世不恭放浪形骸………种种性格、人格的多面性,使他们呈现出丰富的面貌。

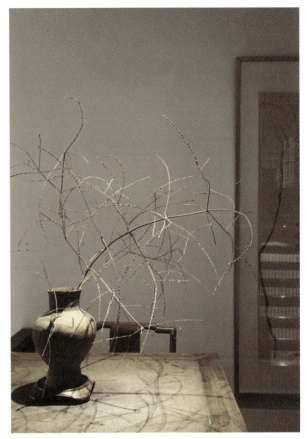

不以华彩为荣,自以寂寞为乐

之于思想,他们总在追求、在高燃人性的光辉之处,人类的理想之境,在悄然间点燃人们的情感,在潜移默化中改变人的心性,于无声处开启、扩大、丰富人的精神世界,他们执着于摒除人性的野蛮,培育向善的文明。可以说,因了他们,人类才有了不朽的记忆,人类的心灵才有了诗情画意,人类交往才有了话语言说的美。

之于文,他们在文字的天地里,如鱼得水,心智超凡,点石成金,化腐朽为神奇,往往发出感天地泣鬼神、摧枯拉朽之伟力。

之于脾性,他们往往怪僻、天真、乖张、迂腐、呆板、偏激、特立独行。

之于生活,他们有文人七件宝,琴棋书画诗酒茶……

## 文人艺术

文人的艺术、文人的绘画,一直是中国高雅文化的代表,文人画始于北宋年间,发

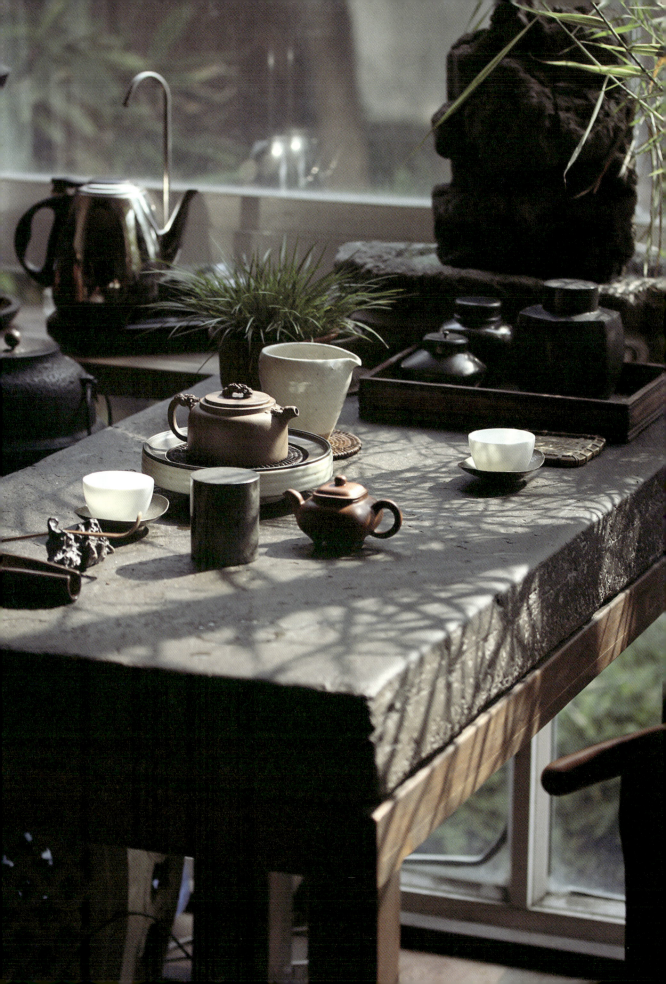

元　倪瓒《容膝斋》
元　倪瓒《梧竹秀石图轴》

乎创作，潜乎思悟，代复一代地砥砺民族艺术精神，营造传统人文气象，成了中国画的主流。其原因可能是文人画在绘画中注重象征意义和人格的体现，一方面是画家自身人格的修炼，另一方面赋予描绘对象以象征寓意。

文人画所追求的，如倪瓒所言"聊以写胸中之逸气耳"，文人画写意表现为"逸笔"，宋代刘道醇在评石恪"减笔画"时提出了"逸笔"，随着文人画的发展，"逸笔"后经黄休复、倪瓒等文人画家、画论家的继承和发展由一般的美学概念上升为中国文人画美学的一个重要范畴，成为文人画家共同遵循的规律。逸笔的本质就是写意，写意可以说是中国文人画内在的美学特征，构成了文人绘画的独特个性。

**文人写意**

什么是"写意"？写意是用生命的笔触，书写的方式来表达心中的"意"。写意画是不能精确细致的描绘物形。宋代苏东坡说"作画以形似，见于儿童邻"，写意"贵在似与不似之间"。

"写意"作为文人画美学传统的一个核心范畴，不是对客观对象的描摹，而是"逸笔草草"，"聊以写胸中之逸气耳"，且"不求形似"，"水墨渲淡"，即在所描绘的对

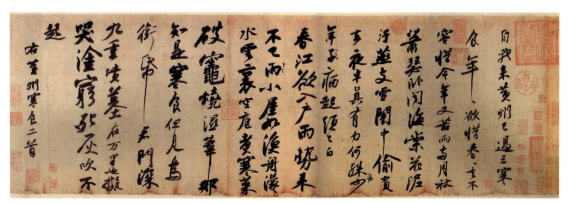

北宋　苏轼《寒食帖》又名《黄州寒食诗帖》

象中寄托个人的情怀意绪。借对客观对象形貌的描绘写出画家的主观情感、思绪。"意"的核心是"情",即抒情寓意。恽寿平说:"笔墨本无情。不可使运笔者无情,作画在摄情,不可使鉴画者不生情。"诗意在于情。画意也在于情,无情便无诗无画。

写意载情,在中国艺术中,写意的最高表现形式则是书法,中国文人在用书法的方式感受自然,感受宇宙,传情达意。同时,作为以情写意的载体,书法自然也是感性的。

宗白华在《中国书法艺术的性质》中曾指出:"中国的书法是节奏化了的自然,表达着深一层的对生命形象的构思,成为反映生命的艺术。"书法不仅是以实用为目的而书写的汉字,而且能在传达文字自身内容的同时,以其特有的书体形象带给人奇妙的审美享受,成为具有相对独立的艺术审美价值的书法作品。可以说,书法是把字写"活"了,使文字形象具有生命感,书法也成其为艺术。关于书法,苏东坡在《论书》中提出:"书必有神、气、骨、肉、血,五者缺一,不为成书也。"也已经把书法看作一个富于生命力的有机整体,而且强调书法作品是一个富有生命活力。

书法的生命感首先体现在基本的点画中:点为侧(如鸟之翻然侧下);横为勒(如勒马之用缰);竖为弩(用力也);钩为趯(跳貌,与跃同);提为策(如策马之用鞭);撇为掠(如用篦之掠发);短撇为啄(如鸟之啄物);捺为磔(磔音哲,裂牲为磔,笔锋开张也)。永字八法是在观察自然的基础上提炼而出,每一笔都有着生命的运动感。

在结构与布局上,随着书写时的力度、速度与其配合的节奏变化所呈现出的一种鲜明的力量和运动,更带有活泼的生机与生命气息。如隶书以"蚕头雁尾"的特有姿态,逆锋入笔,中锋行笔,回锋收笔,运笔过程中"一波三折"的起伏变化使一画形态出现粗与细、曲与直、钝与锐的微妙变化,构成

了独特的意味。波势俯仰变化生动,强化节奏的起落,体现了具有特殊韵律和流动的美感。那些左右展开的呼应配合,使笔画具有了节奏、韵律,也使字体呈现出飘逸之美,显出风流潇洒的神韵、风采。

可以说,中国的书法是人对大自然体味后所创作的独特艺术符号,是在天地人平等相合的心理状态下,在不断地学习感悟自然造化后提炼的生命符号。与此相比较,西方

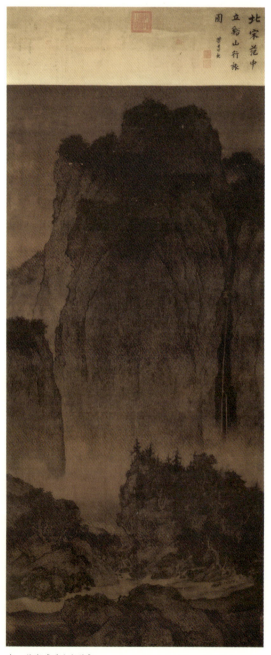

宋　范宽《溪山行旅》

人则是用素描的方式分析研究自然,运用数学、理性、构成的方式探究自然,把人放在第一位。也可以讲,中西方在面对自然造化时,所持有的心态和选择的观察方法有着明显的不同。

## 文人师造化

唐代张璪"外师造化、中得心源"的创作方法,是讲画家对于景物的描绘,不是要表现其真实性。而是为了创造一个壮美宏伟的画境,抒发其感情,来表现画家的主观精神色彩。

如果对外师造化更深一层的理解,应该是:不是在外形上模仿大自然,而是以大自然的创造法则来进行艺术创作。看范宽《溪山行旅》中的皴法,已经不是对自然的描摹,而是以符号来象征。纵观中国的美术发展史,也会发现,中国的绘画是一个不断的创造符号、发展符号的过程。人物画中的十八描,山水画中丰富的皴法,中国绘画中不断出现的新的语言符号几乎都是外师造化所结出的果子。

## 文人造物

如果说文人的艺术是形而为上的道,由道复归器,在中国文化和文人的审美影响下,中国的造物观念同样是以精神为主导,如书法一样,以表现和传递生命的印迹为主导。

体现在建筑中,既有《阿房宫》中描述的宫廷建筑的威仪和繁复:"五步一楼,十步一阁;廊腰缦回,檐牙高啄;各抱地势,钩心斗角。盘盘焉,囷囷焉,蜂房水涡,矗不知其几千万落。长桥卧波,未云何龙?复道行空,不霁何虹?高低冥迷,不知西东。"又有江南园林的"虽由人作,宛自天开。"其实,仅看那些亭、台、楼、阁、宫殿、庙宇建筑中的飞檐,就能一窥古代建筑的文化和审美。看那些飞檐四角翘伸,如飞鸟展翅,高耸入云,与其说着它们是为建筑的实用所考虑,扩大了采光面,有利于排泄雨水。不如说它们体现了古人想超越现实,对精神世界的向往,想超越世俗对灵魂自由的向往。灵巧的飞檐仿佛在将建筑向上托举,向上飞跃、飞翔,那不也正是人生命的追求?

英国著名学者李约瑟在《中国的科学与文明》一书中曾经指:"没有其他地域文化表现得像中国人那样热衷于'人不能离开自然'这一伟大的思想原则。作为这一东方民

古人热衷人不能离开自然

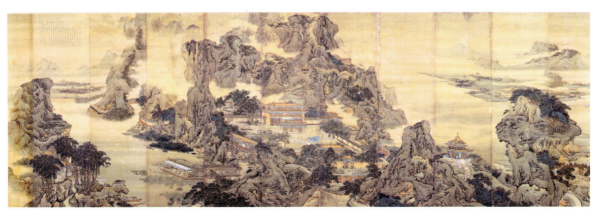
清 袁江《阿房宫图屏》

卷二 桐荫滴露 TOIN DETTOL

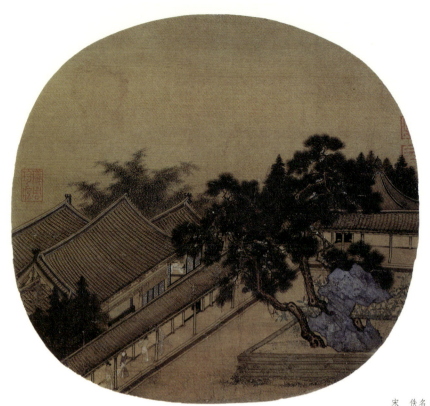

宋　佚名《松阴庭院图》台北故宫博物院

族群体的'人'，无论宫殿、寺庙，或是作为建筑群体的城市、村镇，或分散于乡野田园中的民居，也一律常常体现出一种美的感觉，以及作为方位、时令、风向和星宿的象征意义。"

依山傍水可以说是古代建筑的一大特征，如果仅仅说是对自然的亲近，那就远远没有领会其精髓，应该说那是古人"天人合一"的思想在起着主导，在支配人们的造物观念，"自然借人的手创造了另一人性的自然"，起伏的墙体，似乎已不仅仅是建筑，那也是自然，如山上的石，如山间的树，和谐共生。

体现在家具中，则是经典的明式家具，明式家具从选材、设计构想，到制作工艺无不渗透着文化的思想，生命的象征。

看明清家中桌椅的脚往往呈外翻"马蹄"，除了使之与承接面协调过渡，难道不也是一种生命往复的象征？家具构件相连接的地方，往往不作直线交接，除了为避免鲁莽和突兀，

难道不也在暗示一种生命转折时的重要和庄严？不同的牙板、桌椅的"枨"，除了能起到支撑、固定相邻部件的作用，难道不是一种生命间相互依托支持的象征？家具的边沿如边抹、方角必转换为圆角或线脚，减少直线，减少强烈的冲撞感和冷酷的功能感，难道不是中国文化、中国文人对"中和"的把握，对"和雅"的演绎？

在历代文治为主的社会，很难说哪些工艺美术品中没有文人们思想的印记。何况，许多精致的工艺美术品本就是为了满足中上层社会的需要，呈现出需求者的理想和理念也是自然的现象。不需更多的例子，在众多的工艺美术品中，无论直接与间接，文人们的审美和理念已经不知不觉地渗透其中。

可以说，在几千年的文化中，在漫长的艺术发展中，中国人慢慢形成的"天人合一"的思想追求，在艺术中用意象的符号来转达意的方式，在造物中，更是如此。

明清册尘外庐　厅

## 文人与紫砂壶

　　紫砂壶是明清时期江苏宜兴地区所产的一种陶质茶具，特殊的结构使其泡茶不走味，贮茶不变色，成为饮茶最佳的器具。众多的工艺美术品，紫砂壶与文人结缘较深，一则可能因为饮茶是文人众多雅事中的一桩，另则紫砂的特质与文人的气质和追求，文人的审美和理想相合。紫砂壶的历史始于明，兴与清，其后不断发展至今。因使用者的不同，呈现不同的风格，宫廷的华丽，民间的粗朴，文人的雅致。

研山"石鼓"壶

紫砂圆珠壶
尺寸高 9.6cm
宽 8.9cm
款式　亨裕

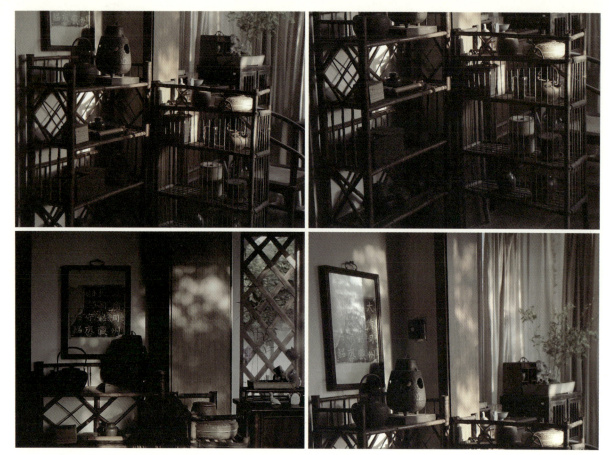

一拳石斋下午茶

陈继儒《茶话》中云："箕踞斑竹林中，徙倚青石几上，所有道笈梵书，或校雠四五字，或参讽一两章。茶不甚精，壶亦不燥。香不甚良，灰亦不死。短琴无曲而有弦，长歌无腔而有音。激气发于林樾，好风送水之涯，若非羲皇上，定亦嵇阮兄弟之间。"文人于茶，于壶既是雅兴，亦是人生理想境界的追求。

紫砂兴起之时，文人与紫砂便结下了不解之缘，为之著书立文，为之吟文赋诗，参与其中设计制作。有了文人，紫砂具有了更高艺术的品位，承载更多的精神的寄托，蕴含更多文化的沉淀。紫砂壶的历史中，不同时期，不同的文人参与。既有陈曼生、梅调鼎这些直接投身其中的；有文震亨、陈继儒、任伯年、吴昌硕等以不同方式，或书画，或诗文，间接参与把玩的；也有现代的研山壶把文人赏石与紫砂进行结合融合创作与把玩于一起的。文人的参与，如一股潜在的力量左右着紫砂的发展，推动了紫砂的发展。文人与紫砂，紫砂与文人之间形成了相得益彰的景象。

创作上，有了文人的参与，不断赋予紫砂壶新的文化内涵和创新意识，于是历代的紫砂都涌现新的风格走向。他们不断地强调并融合文学、书法、绘画、篆刻等各门类艺术，使紫砂形成了具有浓厚文化特色的紫砂艺术。审美上，文人的把玩，使紫砂成为艺术品，而非简单的饮茶器具，介于艺术与实用之间，并走出了纯粹的精神享受的路径。

由艺术至人生，从物质达精神，文人和紫砂壶的渊源在历史的长河中，不仅孕育出精雅的艺术品，文人壶这一理念也逐渐浮出水面，由此理念，出其作品，成其风格，自然为紫砂壶中的佼佼者。

王大濛/画家、教授

「売茶翁茶器図」

## 水注
興住瓷
山水主人蔵家
今皇都某家蔵

## 瓦爐
爐背 陸氏酒風 同工異曲 晨烏夕烏 輔吾乾獨
自題
半間風爐 廣育天下 一銘
径一尺高八寸 三足

## 注子
梅莊禪師銘
今慕葭堂實在
径四寸五分許深五寸許

## 提籃
梅莊禪師銘 隷書
深九寸許 径七寸許

## 炭藍
径五寸深三寸
兩品共 在所不詳

## 小爐
鍛冶對馬製
高四寸五分口径三寸五分許

## 急燒
唐山製 二枚 高三寸許
兩品共 浪花蕙葭堂蔵

## 銅爐
可長製
径五寸五分高四寸二分

## 瓢杓
悟心禪師銘 隷書
兩品共 蕙葭堂蔵

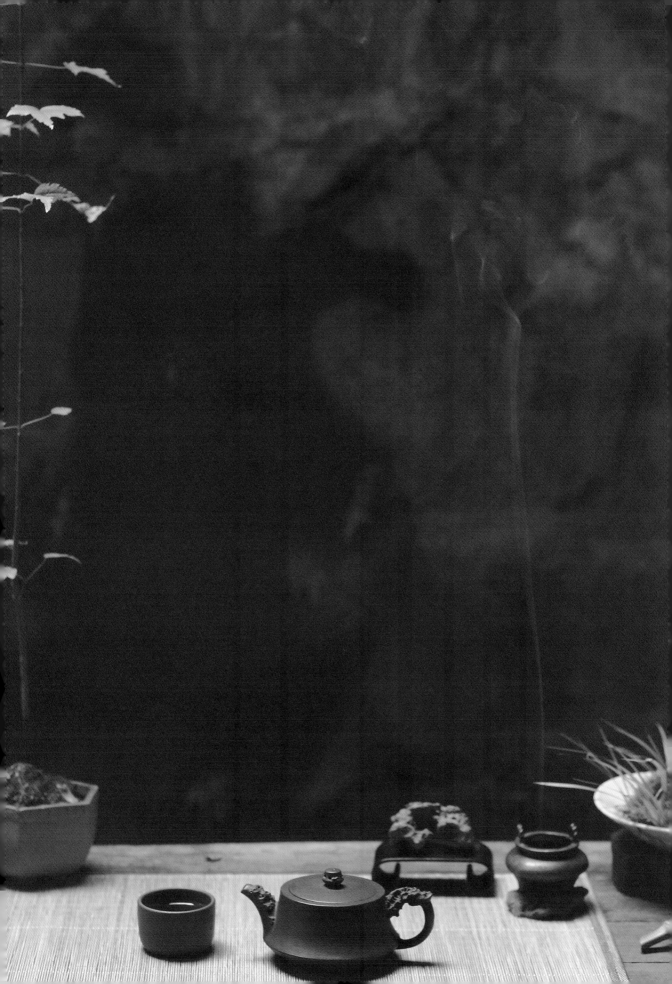

# 包孕吴越

卷二 桐荫滴露 TOIN DETTOL

文 章岁青

**笔墨诗画　思吴望脉**

古《淮南子·坠形训》有云："土地各以其类生"。唐孔颖达疏《礼记·中庸》说："南方为荆扬之南；其地多阳。阳气舒散；人情宽缓和柔"；而"北方沙漠之地；其地多阴；阴气坚急；故人刚猛；恒好斗争。"山川地理制约原住民物质生产与生活方式，也影响其性情气质。文者，亦如树之纹理，土性酸碱及季风之暇遇皆其成因。艺文者，寄情说性，人之感遇四时变化之气，临个人社会际遇之盛衰，化为笔墨文字，自得风流。

文人墨客在自然地理与社会历史长河中临风沐雨，创造其特有的文化与艺术而有别于其他民族，社会地位虽有升有降，其艺术造诣却卓尔不群；诚如故乡山水草木、花鸟虫鱼、风霜雨雪皆能入诗入画，明月清风，山涧清流亦能问曲成章。此皆地域文化之养育，季风细雨之滋润，使得江南才俊一脉相承、风流辈出。"包孕吴越"与"惠泉映月"是一个非常有意思的参照与对应，太湖水"包孕吴越"，是吴越文化之源，有水则容，此为士大夫之抱负与胸襟；也为艺术之外向力，刚柔相间其参差变化复杂；"惠泉映月"则退而听松问月自有魏晋高士之遗韵；既为儒道之分野，又恰成南方艺术及人生哲学之二维，并成就中国古典文化人格的终极理想之写照——进则融身社会，参天地变化之数，建功立业，教化于民；退则观照本性，溯古思源，结芦山堂，启蒙幼辈。于是就自拟一题，假借"包孕吴越"为话题，寻根问源，以此探寻自身艺术文化传统与地域文脉，作抛砖引玉之举。

**吴越地象　艺由情注**

吴越地象，艺由情注，寓境生"文"。江南自古人文荟萃，中国艺术中画圣顾恺之、书圣王羲之皆与锡城有缘；一方水土一方人。吴越地象自古雅俗相映，商贾文士庶民亦是节假聚游；市则喧嚣热闹之地，郊聚文人雅士之集，自成文章。纵观古今中外，物质基础造就精神文化比比皆是；希腊文化建立于雅典之商业基础，文艺复兴始于佛罗伦萨之资本萌芽，明清江南地域的文化基础也是源于其商业之发达；商业发达则人有余暇创造文化及娱乐，使得有限的人生丰姿多彩。民间相传范蠡、西施离开勾践，沿着古吴水（今大运河苏南段）乘船来到无锡，去五里湖畔隐居。传说未必为证，亦无须考证，但其吻合江南文人浪漫之心性。江南文化自魏晋以来颇受佛教文化影响。儒家文化因佛教的渗透而不再显得陈腐，同时，又因江南的怡人气候而使得中国艺术顿时轻盈跳脱。

包孕吴越　惠泉映月　高子水居　高攀龙旧居　湖山草堂

　　鼋头渚既存文人墨客风流缠绵之典故，也不乏临霜傲雪之风骨。雅者如清末无锡知县廖伦在临湖峭壁上题书"包孕吴越"和"横云"两处摩崖石刻，以礼赞太湖孕育吴越两地之宽阔胸怀。民间传俗则有"鼋缘"应趣。充山之麓有一巨石伸入无锡太湖，状如神鼋昂首，"鼋头渚"由此得名。传说远古太湖为山阳县所辖，一日洪水泛滥淹没县城，百姓呼告惊动东海龙王，龙王遣神龟救助，百姓爬上龟背才得幸免。自此神龟便长驻于此。鼋头渚"包孕吴越"处有一澄澜堂，堂下陈列着一座青铜铸成的"震泽神鼋"。游人们将钱币抛掷在鼋背上，以求好运。鼋头渚上建有红学家王昆仑故居，包括七十二峰山馆、万方楼、方寸桃园、辛酉斋、天倪阁和松庐等；蔡元培题"云逗楼"、刘伯承题"光明亭"等；近又有雕塑大师吴为山立无锡名人塑像32座展示锡籍名人事迹之人杰苑；从纪念西周诸侯的徐偃王庙，西汉末丞相虞俊殉国明志的墓地朱衣宝界，到苏东坡后裔为纪念祖先而建的苏氏宗祠；从明代东林党人高攀龙隐读之高子水居，至明代大画家王问归隐之"湖山草堂"……吴越文人皆如太湖明珠在中国文化历史长河中熠熠生采。

　　"一方水土一方人"，溯江环湖的"山水形胜"缔造人文精神。吴越文化承地理环境之造化，也是经济发展之结晶。吴越人聪明才智赋予江南文化特有的柔美气质，也熔铸出由精雅文化所体现的审美趋向及价值认同。马家浜、良渚文化考古可以佐证商末周初吴、越文化之形成。六朝前期吴越民尚武，至晋室南渡，士族文化之阴柔特质揉进此间文脉。南宋直至明清时期，吴越文化越发向文弱、精致的方向生长。到清康乾盛世，苏、杭两地不论是经济教育，还是文学艺术，都走向文化的高峰。

　　明中叶出现一股反对理学禁锢、追求个性解放的思潮，其中以李贽为代表。李贽所

强调的是人的独立意识,人的创造才能,这与程朱理学恰好针锋相对。艺术家唐伯虎、张灵等放浪形骸快意人生的背后是王阳明、李贽等惊世骇俗之论,他们反对以社会共性扼杀自我个性,强调只有让人们按照自己的个性去追求个人利益时才会真正推动社会发展。他们的思想主张在社会上产生了广泛影响,追求个性自由解放成为当时社会风尚。据赵翼的《廿二史札记》载:"吴中自祝允明、唐寅辈,才情轻艳,倾动流辈,放诞不羁,每出名教外。今按诸书所载。寅幕华虹山学士家蝉,诡身为仆,得娶之。后事露,学士反具资奋,缔为姻好。文征明书画冠一时,周徽诸王,争以重宝为赠。宁王宸濠,慕寅及微明,厚币延致,微明不赴,寅佯狂脱归。又桑悦为训导,学使者招之,吏屡促,悦怒曰:'天下乃有无耳者',期以三日,始见,仅长揖而已……"。这些文士行为虽狂傲不羁,对"情"却痴心不已。他们追求情感的自由狂放以及对爱情的执着带给后人无尽遐想。

袁宏道在《叙陈正甫会心集》中言及"世人所难得者唯趣。……今之人,慕趣之名,求趣之似,于是有辨说书画,涉猎古董,以为清;寄意玄虚,脱迹尘纷,以为远。又其下,则有如苏州之烧香煮茶者……有身如桔,有心如棘,毛孔骨节俱为闻见知识所缚,入理愈深,然其去趣愈远矣。"好一个入理愈深,然其去趣愈远矣。相传刘墉在太湖边回复清帝所言,湖中虽有千帆争竟,其实只有"名"、"利"两只船而已;可谓一语道破天机。观今人之碌碌于功利,孜孜于营生,皆成无趣之人。千人所思,万人所见无不雷同。由此可见,艺之道在于培养人性;东方艺术依于道、游于艺。从容不迫中亦见性情;今见世人面目可憎,行迹猥琐,实在让人追思古之魏晋风度耳。

吴越文化是海派文化的始作俑者,既然包孕山川,就有其开放之胸怀。近代艺术家徐悲鸿出自宜兴,其艺术造诣就是建立于继承传统中国绘画笔墨之同时又推陈出新,使得作品具有鲜明独特的时代感与政治性,其胸怀有"士"之气,既为政府官员,对艺术家之提携也鞠躬尽瘁;吴冠中继承其师林风眠之艺术衣钵,虽然用油画材料,却现中国绘画之传统。林风眠的学生赵无极、朱德群更是在世界舞台上流光四溢;其绘画艺术之共性在于独特的东方情怀,其对"艺术"之专注在乎情也。苏天赐老师是我在南京艺术学院读书时所遇到的最纯粹的艺术家,其上课时满口的粤语常使学生们四顾茫然。有一

吴冠中作品 《杭州小孤山》

《苏州留园》

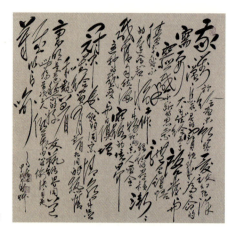

朱德群 草书

次,我亲眼看见苏老师对着南艺校园的一棵古树仔细端详、旁若无人,宛如米芾拜石,已入空灵之境;同时亦见其真性情也——爱而忘我。

### 惠泉山饮　听松揽月

　　惠泉山饮,听松揽月,寄情畅"艺",这是无锡又一景处。自来林泉高致,蕙心兰质,乃艺术家及文人向往之所在。自古吴越多丰神朗逸之才俊,画家诗人辈出。晋顾恺之(346-407年),字长康,晋陵无锡(今江苏无锡)人,义熙(105-418年)初任通直散骑常侍。多才艺,工诗赋、

晋　顾恺之《女史箴图》

书法，尤精绘画，尝有才绝、画绝、痴绝之称。有野史称其爱慕邻家少艾，便将此女画像画在墙上，用钉子钉上。此女心疼，将事告之。顾恺之拔走钉子，女孩即愈，足见其癫狂。

倪瓒（1306—1374年），字元镇，号云林，元末著名画家。倪瓒与黄公望、王蒙、吴镇齐名，并称"元代四大家"。在汉读书人不能出仕的社会环境中，隐逸于山林，寄情于书画，以示"超凡脱俗"之情趣。倪瓒的绘画体现了元画"高逸"的最高峰，而他的"逸笔草草"、"聊以写胸中逸气"，也最能道出元代绘画的精神。

王绂（1362—1416年），号友石生、九龙山人。江苏无锡人。洪武十一年到京师供职。洪武十三年（1380年）左丞相胡惟庸树党谋反，王绂亦受牵累。建文元年（1399年）被释放回归无锡，隐九龙山，潜心画事。由于王绂技法甚佳，永乐元年（1402年）被荐入文渊阁供职，永乐十年（1412年）拜翰林中书舍人，他在《北京八景图卷》中曾钤篆书阳文长方形"中书舍人"印。他曾两次随明成祖巡狩北京。永乐十四年（1416年）卒于北京寓所，终年五十四岁。年轻时，王绂曾游历江淮、黄河、太行等名山大川，对王绂的诗画创作很有影响。王绂的诗文也很有名，有《王舍人诗集》、《友石山房集》等传世。王绂的绘画，山水、人物都很精，山水师元四家，尤以王蒙、倪瓒为主，其画风幽淡简远，干湿并用，苍古而厚重，《佩文斋书画谱·画

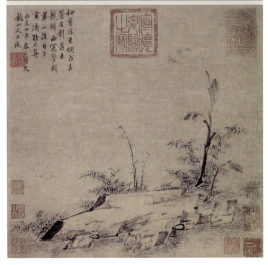

明　王绂《秋韵》

传》十说他"山水用笔精到超出幼文天游之上，而与叔明并驾。"王绂的画品极高，文征明在《湖山书屋图》题跋中说他"人品特高，能不为艺事所役，虽片纸尺缣非其人不可得也。"他不轻易为人绘画，对于富人用金钱索画者更是拒之于门外，因此王绂传世的作品极少。

由此可见，王绂、倪云林乃画之隐者。

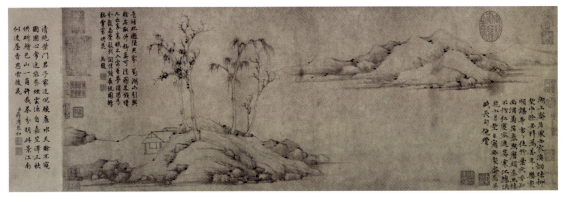

元　倪瓒《安处斋图》

《包孕吴越》壶
方圆刚柔文人雅趣,倾注文人精神,延续明韵之美。运用递进的错落感营造神妙、悠远、纵深、空灵的视觉效果,再造鼋头渚包孕吴越临水之态,瘦、透、漏、皱,依形就势,相依相附,构成多变的结构。竹露松风蕉雨,茶烟琴韵书声,天下之美,唯有吴越。

而隐与退恰恰是艺术从社会教化功能中抽身而转入艺术内省的一个必然过程。"隐、适、忘、应"实乃东方美学精神之精粹。中国素有"隐"的传统。诺贝尔文学奖得主高行健之寻觅"灵山",乃要寻找回归本源的终极生活——心灵生活。灵魂生活是东方核心精髓。东方自然哲学就人与世界、自然的关系强调"人是自然中的一部分,人仅是万灵中的一灵",也就是"以道观之,物无贵贱"。这与希腊文化有相通之处,先哲柏拉图在《文艺对话集》(会饮篇)中借第俄提玛之口提到审美中的迷狂体验,潜藏着我们称为信仰的全部秘密与意义,哲学家柏罗丁则直接把对美的沉思看作灵魂超向神的一种运动。冥想、梦幻与迷狂。不同之处在于,西方两希文化肯定人、肯定世界的存在性。一言以蔽之,即"有"。但是东方否定人,否定"存在",仅推出一个"无","无常"一词出自佛教《杂阿含经》。"无常"两字概括了世界上的一切事物都不会一成不变,都会经历从生到死、从盛到衰的过程。因为"无常"即代表着"无

我","无我"是建立在佛教初始"空"的观念基础上的,"空"的观念在佛教理论体系中占有重要位置。佛教认为世界的本质即是"空"。世事无常之感慨也见之于《圣经》:"智慧人和愚昧人一样,永远无人纪念,因为日后都被忘记……我所以恨恶生命,因为在日光之下所行的事,我都以为烦恼,都是虚空,都是捕风。"因为现实之无常虚无而需要"忘"。"忘"是东方精神的高层境界。即所谓得其意,而忘其形。因为"忘"而达到了一个空虚、无有又万有的境地,看似混沌,而一旦呼召,它就应出来。西方重逻辑,在"应"之前,它就先进入一个前提。由此它的"应"就是有限的,超出范围,它就不应。人总有各种目的,如果将这个去掉,人就会变得干净,自然的气息就会幻化为语言、字符、音乐、线条。由"忘"而"应"——即由"空空之境"而达至"生生之境"。在弃绝之后不是虚无,而是生机盎然。画家与诗人因为"忘俗"而"生艺"。由此,平湖丘岱,古园山泉涤荡俗尘。吴越包孕,惠泉山饮皆是艺术灵感与调养生

息的绝佳所在，东方艺术的精髓正暗合这两点。包容并蓄，文以载道，艺于寄情。

## 包孕吴越　容蓄蕴仁

无锡——美丽的江南城市，因其优越的地理与人文环境，使得相当一部分人不愿意离开它，哪怕需要承受默默无闻、名声不得远播的境遇。与此同时，无锡又似母亲般地孕育着依附她的人们，无怪钟灵毓秀、甲於他邑。如无锡著名已故画家秦古柳、音乐家阿炳等人，在传统绘画与民间音乐上的成就可谓非同凡响，因为他们的艺术不能离开养育他们的土壤与气候，即使他们的作品通过他们的学生和知音远渡重洋，他们自己却长留深恋之故土。

俱往矣，曾在这片土地上的艺术家已逝，只留后人追思。然而，新近的艺术青年正在迎头赶上，正如好友阮夕清在《漫步无锡　感受新吴文化运动》所言：近几年由本土年轻人自发而起的一场城市文化运动也许可以称之为"新吴文化运动"，那是对这些消逝元素的挽留和拾补，其中西园青藤创作的"包孕吴越"紫砂壶的尝试可称之为代表。这种创作的表达是由地域及个人经验延展而至人文情感的重新解读，与其说这些是吴文化的新芽，不如说是对吴文化的重新发现，由独具魅力的文化影响转化为生活意趣的层面，既传统又当代，像一股清流，努力地细化着无锡的肌理，追寻过去的优雅与恬淡。

章岁青 / 画家

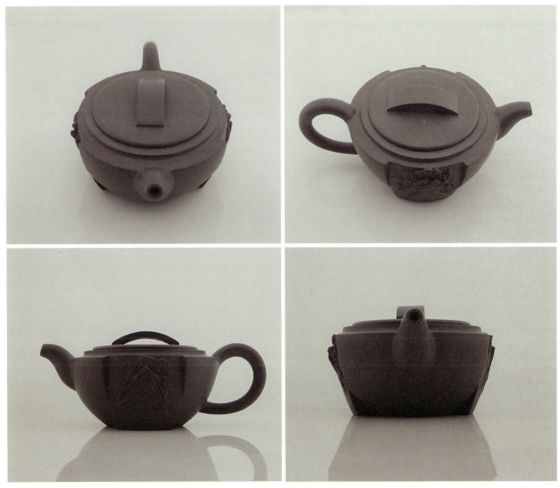

"包孕吴越"壶

# 天下第二泉与二泉映月

卷二 桐荫滴露
TOIN DETTOL

文 吴炯

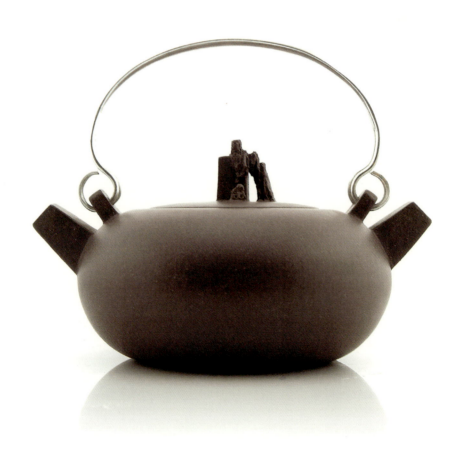

88

形而上者谓之道,形而下者谓之器。今人热衷的茶道,似乎只是茶器。器用之道,因势利导,所以茶道也就随行就市了。先是对学不来、也不必学的日本茶道作茶礼加以改造,继之以茶器点将布阵,谓之茶席,近来大行其道,好之者乐此不疲。茶器是谓物,茶道是谓志,玩物而不丧其志者,可谓茶人。千利休说:"须知茶道之本,不过是烧水点茶。"这其实是中国茶道和日本茶道千年来的转折关捩,也是茶道的本源和归宿。正是千利休对此有了体认,日本茶道才一改奢华的风气,采用并设计了质朴的茶道具。

中国同样如此,直到明季紫砂小壶的兴起。说到紫砂壶,便不得不说到宜兴。宜兴今天属无锡,但宜兴茶和紫砂壶这样茶道史上赫赫有名的地标,怎么也站不到无锡地界上来。宜兴茶叶在唐代已经贵为贡品,但紫砂壶却要到明代才立足。此间中国的茶道,无论器用还是制茶、饮茶,已经一变而再变,唯有一项没有变,那便是水。上善若水,果然如此。无锡唯在这一点上,风雅一点不输宜兴,这就是"天下第二泉"。

好茶必得好水,今天似乎不难。想来古代的好水总要比今天多些。即使如此,古代无锡的惠山泉仍被视为最好的水,就更让人向往了。

惠山泉称为"天下第二泉",来自唐代茶圣陆羽的评定。无锡在茶道史上的地位,也因此不容置疑。

古代的惠山一带的确多泉,典籍中记载

《二泉映月》壶

的泉眼不下三四十个,至今仍能找到的也在十三个以上。今天的许多泉池内,还有雕刻精美的石刻螭吻,泉水从中汩汩而出,泻玉飞珠,传说的惠山"九龙十三泉"正是此意。唐以前的惠山泉本不过是山水,自从惠山泉号称为"天下第二泉"以来,文人雅士、帝王将相便纷至沓来,使得惠山名重天下。于是,并不高峻的惠山,寺院、道观、书院、祠堂庙宇层庑叠垣、人才辈出,终成人文荟萃之地,可见文化产业并非今人独擅。

"天下第二泉"的发迹史,有人做过一个总结,说"泉之得名自唐李绅始,经品题自陆羽始,奔走天下自李德裕始"。其实惠山泉的名字并不由李绅开始,其名应是指"知名"。写有《悯农》诗的无锡惠山人李绅后来当过宰相,他的爱好提高了惠山泉的知名度。

这一段值得我们回味的历史就发生在人才辈出的大唐。

唐至德元年(756年)深秋的一天,平沙寥落的长江北岸,为避安史之乱,一介平民的陆羽满怀忧虑地和山西涌来的难民一起等待渡江。此时的他正酝酿着一部关于茶的专著,而南渡也让他得以到江南来考察茶事。

次年初春,陆羽漂泊到太湖之滨的无锡。在无锡,才华出众的他结识了时任无锡地方长官"无锡尉"的诗人皇甫冉。皇甫冉的诗"清逸可诵,多漂泊之感",和陆羽的经历十分

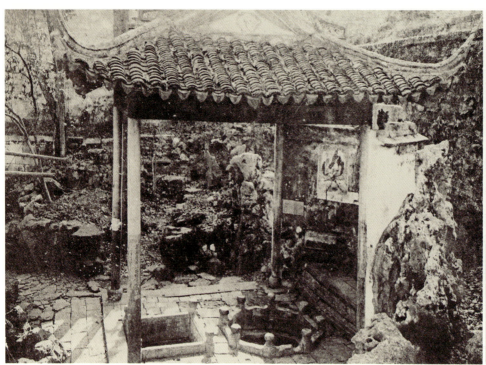

无锡锡惠公园　天下第二泉

相似。与皇甫冉的相知安慰了南渡后的陆羽，使他第一次感到兄长般的温暖。皇甫冉十分喜爱惠山泉，在他的《无锡惠山寺流泉歌》中唱道："寺有泉兮泉在山，锵金鸣玉兮长潺潺。作潭镜兮澄寺内，泛岩花兮到人间……"。在皇甫冉引领下，陆羽第一次品尝了惠山石泉，留下了深刻的印象。

公元778年，陆羽再次来到无锡，又结识了诗人权德舆，他再次畅游惠山，写下了著名的《游惠山寺记》。

惠山泉的不舍昼夜，让见多识广的陆羽觉得很异常，当年的泉水显然是今天的我们无法想象的丰沛。他在《游惠山寺记》里说："夫江南山浅土薄，不自流水，而此山泉源，滂注崖谷"。

此时距他第一次到惠山已有21年，皇甫冉也去世了9年。这一年，6岁的李绅丧父，正由母亲卢氏教他读书。而二泉有史可考的修浚之年，极有可能也在这年——唐代宗大历十二年。

时任常州刺史的独孤及在《惠山寺新泉记》中说，无锡县令敬澄在惠山泉上"考古按图，葺而筑之，乃饰乃圬。有客竟陵陆羽，多识名山大川之名，与此峰白云相为宾主……方识此山方广，胜掩他境。其泉伏涌潜泄……始双垦袤丈之沼，疏为悬流，使瀑布下钟，甘流湍激"。文中说敬澄如何修浚新泉，忽然提到陆羽，却又一带而过，十分耐人寻味。是否敬澄修惠泉与陆羽的推崇有关，或许就是在陆羽建议下，他才大兴土木疏浚惠山泉，让人浮想联翩。一年多后，陆羽的《茶经》付梓，此书正是在他居住无锡期间定稿。此时的惠山泉，似乎只挖了一个"方沼"，方沼之上，有泉从山石中如飞瀑而下。

然而，《茶经》中并没有关于惠山泉的品评，陆羽的"水品"始见于稍后张又新所著的《煎茶水记》。文中说，湖州刺史李季卿曾笔录下陆羽口述"水品"二十种，其中"无锡县惠山寺石泉水第二"。文中又载有另一专家刘伯刍的"水品"，也说"无锡惠山寺石水第二"。"天下第二泉"的说法由此而来。

《茶经》出版七年后，李绅来到惠山读

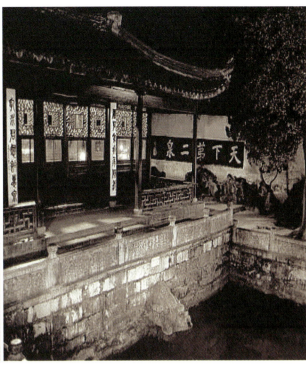

书，是年他十五六岁，一读就是三十年。贞元二十年（804年），当他离开惠泉赴长安应试时，72岁的陆羽在湖州青塘别业辞世。李绅临别家乡时，写下了《别泉台》一诗，其序中说惠泉"乃人间灵液，清鉴肌骨，激开神虑，茶得此水，尽皆芳味也"。李绅喝了30年的二泉水，已到了非惠泉不饮的地步，他首次把惠泉带到长安，得到了一批士大夫的喜爱。为了用惠泉煮茶，无论在哪里，他都要命人邮送数千里而不问耗费。更为过分的是李绅的好友、同为宰相的李德裕。会昌年间，主张灭佛的他利用职权，从惠山寺到长安间设了一条特快专递"递铺"，专门运送惠泉水，人称"水递"。惠山泉从此开始有了"奔走天下"的奇观。皮日休作诗讥讽他时，把李德裕比作爱吃荔枝的杨贵妃。后来，有一位僧人对李德裕说："我在昊天观后面的一眼泉和惠山泉间打通了水脉，用来煮茶，味道和惠山泉一样。"李德裕不信，取来称其重量，果然相同，这才取消了"水递"。

陆羽对茶道的贡献，在于提倡仅以清水烹茶，不投其他"作料"而得茶的本味。晚唐的茶道，正是清茶的世界，也是无锡惠山泉盛名远播的时期。

李德裕的"水递"虽然取消，惠山泉"奔走天下"的奇观却没有停止。自宋一代，中国文化登峰造极，品茶之风也达到了极致。北宋开封的士大夫们推崇惠山泉，仍然不远千里地运送。欧阳修请蔡襄书写《集古录目序》，在精选的礼物内，就有惠山泉和"小团"茶。熙宁七年（1045年）的初夏，苏东坡来到无锡惠山泉，他取出珍藏的"小团"茶饼，这重不到半两却价值二两黄金的茶是御用贡品，极难得到，此刻与惠山泉相遇，留下了"独携天上小团月，来试人间第二泉"的名句。这"天上小团月"，正是御赐的小团茶饼，用如此贵重的茶来试水，这是雅兴的忠实记录，好水对于茶道的重要也可见一斑。

精通茶道，写有《大观茶论》的宋徽宗赵佶自然对惠山泉也情有独钟。

政和二年（1112年）四月初八，皇宫后苑太清楼上金声玉振、丝竹齐鸣，一场盛大

的宫廷宴会正在进行中。面对同样精于此道的蔡京等人，赵佶下诏用"惠山泉、建溪毫，烹新贡太平嘉瑞"来斗茶，名泉、名瓷、名茶齐备，一时传遍京城。两年后，赵佶下令将二泉水列为贡品，"月进百坛"，以供品茶之需。此时北方的辽国对宋室觊觎已久，金国也正在崛起，五十年后的宋高宗赵构品尝二泉水，就不再是在太清楼，而是在惠山寺了。

史书上寥寥数笔的背后，往往是风雨江山的沉重：

政和四年（1114年）无锡县奉旨贡惠山二泉水，月进百坛。

靖康元年（1126年），奉令罢贡。

绍兴三十一年（1161年）二月，高宗赵构视师江上，至无锡惠山，酌二泉。

赵构出生的那年，正是他父亲赵佶写成《大观茶论》的那年，赵构最初品尝惠泉，也许是跟着父皇在东京汴梁太清楼，然而他到无锡亲眼看到天下第二泉时，已经五十五岁了。

二泉的声名如日中天，稀奇事也就来了。元代有官员见二泉有利可图，就设税收费，没想到泉水马上断流，等到罢税，又涌流如故。到了明代，一些无法得到二泉的文人，居然研究出了"自制惠山泉"。方法是把普通泉水煮开，倒入背阴处的水缸内，在月色皎洁的夜晚才能揭去缸盖，让它承受夜露、吸取月精，如此三番后，将水轻酌收入瓷坛，

苦节君

用来煮茶，就和惠泉一样了。"天下第二泉"到了这种地步，也就不由得有人要发明一个"高见"，说是文人们怕惠山泉树大招风，引来忌妒，所以才让它屈居第二，而实为天下第一。

天下第一泉全国不下五个，而天下第二泉始终只有一个，这倒也是事实。

明初一改制茶法度，改为散茶，于是煎茶、泡茶法大行其道。茶虽改制，水自堂皇。明代的二泉盛事，要属惠山寺的竹炉煮茶。明初惠山高僧性海，请湖州竹工做了一个竹炉用来煮二泉水烹茶。洪武廿八年（1395年）著名画家王绂作有《惠山竹炉煮茶图》。到了正德十三年（1518年）二月十九日清明节，

明　文征明《惠山茶会图》

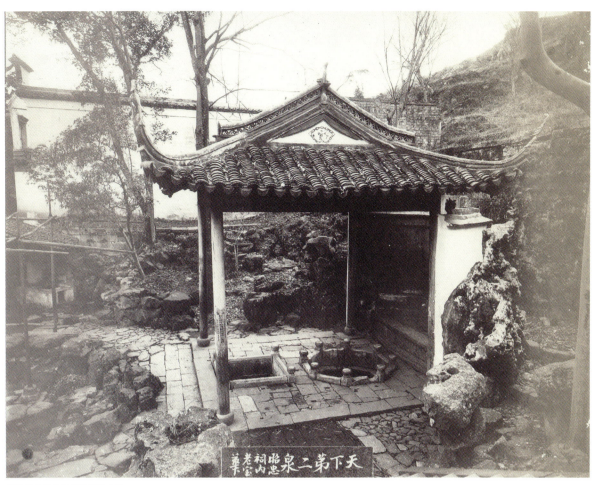

赵鸿雪拍摄的清末天下第二泉

文征明与友人到惠山品茶，绘有《惠山茶会图》，均记录了这一方形竹炉。"茶道之本，不过是烧水点茶"在惠山倒也齐备了。明人对惠山泉的推崇，一如唐宋，在张岱《闵老子茶》中即有记录。此时的惠泉，已经成为一个泉亭，亭中仅有一个八角圆井，与今天的圆井相似，此亭在清初又出现一方井，直到如今。

清代的《光绪无锡金匮县志》中记载，二泉流出泉亭，由一个龙头将水注入漪澜堂下的方池："泉由暗渠东出，吐注下池，下池深方丈余，由是其流分为二，北经鼋池、金莲池出寺塘泾下运河，西道锡山涧沿洄以入梁溪"。这个方池，应该就是距离泉亭约十几米的唐代方沼。由此可见，泉亭中的井，正是泉水日渐减量后，人们为保护泉眼，疏浚之后所设的井圈。明人张岱在《陶庵梦忆》中说："惠水涓涓，由井之涧，由涧之溪，由溪之池、之厨、之溷，以涤、以濯、以灌园、以沐浴、以净溺器，无不惠山泉者，故居园者福德与罪孽正等。"可见明末的惠山泉仍然水量充沛。清初见于记载的方井，据说混有若冰泉的水，水质不如圆井的纯粹。若冰泉为唐长庆年间名僧若冰所凿，在今天的景徽堂（陆子祠）之南，与二泉仅一墙之隔。康熙、乾隆二帝多次来到这里品泉试茶，当时所见，已经是一亭二井的规模，与今天完全相同。

有这么多帝王将相慕名前来，天下第二泉可以说是无锡的第一名胜。但在茶道衰落的近百年来，二泉的声名也时渐冷落，直到一首名曲的诞生，这就是阿炳的《二泉映月》。因此，"二泉"大名，一靠唐代的陆羽，二靠现代的阿炳。也许今天很多人不知道无锡

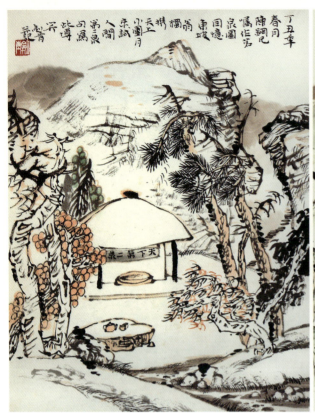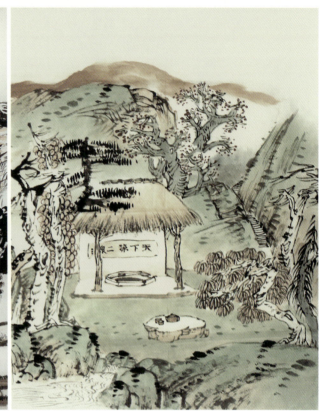

尤建清《二泉图》

有天下第二泉，但很多人知道有首名曲叫《二泉映月》。

目前我们能找到最早的二泉图像，只有明代的绘画。而最早的照片，则应该是清末无锡的画家兼天韵社的古琴家、赵孟頫后裔赵鸿雪所摄的二泉亭照片，这位赵宋后人拍摄了惠山泉第一张照片。而亭内嵌的石碑上，"天下第二泉"五个字正是赵孟頫所书。赵鸿雪拍下这张照片时，阿炳还是一个十几岁的少年，眼睛还没有瞎，胡琴还在学，四十多年后，阿炳的一首二胡曲被命名为《二泉映月》。

的确，"天下第二泉"在《二泉映月》的传播下，其知名度提升不少，但《二泉映月》的创作其实与二泉毫无关系，只是在命名的时候，由杨荫浏、祝世匡和阿炳商量而成。一代名曲，大有"惭君此倾听，本不为君弹"的哲学意味。回想陆羽初见惠泉时，他所见的惠山，其实基本上是一座荒山，仅山脚下一带有些松林，所以他惊讶惠山虽"山浅土薄"，竟会有"滂注崖谷"的泉水。今天，二泉水断流已三四十年，而惠山却已经郁郁苍苍，成了史前的青山，然则二泉水并不因此恢复，由此可见，研究者所说二泉是地表水之说不可信，此泉应该是出自岩层断裂带的地下水，泉脉的损伤，只能是缘于山体的挖掘。惠山泉对于我们，只能存在于唐宋明清茶事的想象中，或是在闭目倾听《二泉映月》这样一首与二泉无关的乐曲时，做一个与二泉无缘的人。《二泉映月》，可以说是为这个中国茶道史上的名胜拉响了人间的最后一曲。

吴炯／中国古琴学会理事、无锡古琴研究会会长

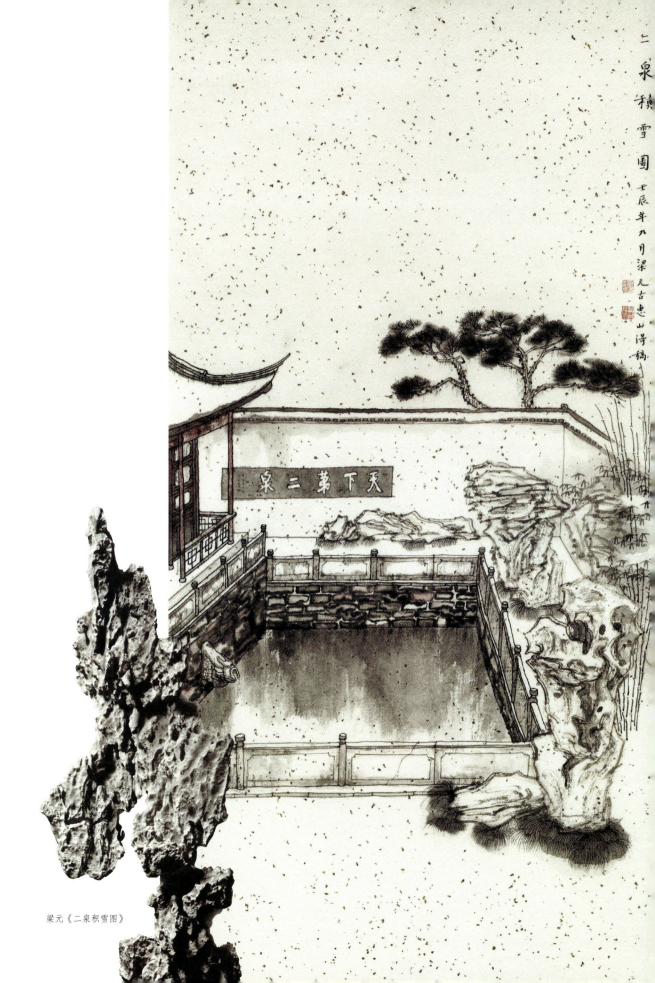

梁元《二泉积雪图》

湖石

风气通岩穴
波涛万古痕
烟翠三秋色

灵秀

苍然
神思悠悠
凝重深沉

有端俨挺立如真神官人者

转险怪势形状各异

太湖石

通灵剔透 超凡脱俗

有盘拗秀出如灵丘

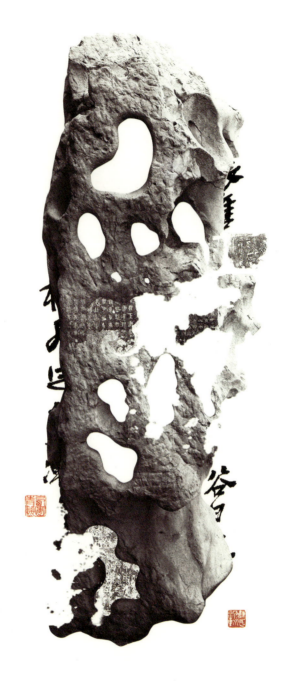

# 文雅的明代赏石

文 丁文父

卷三 藏界深读
COLLECTORS DEEP READING

明代的赏石不仅深受宋代赏石文化和美学的影响，而且也深受资源匮乏的束缚。正是在这样的背景下，由于文人的大力推动，中国赏石文化和美学从明代起进入成熟阶段。从洪武年曹昭的《格古要论》到崇祯年计成的《园冶》，从蓝瑛、吴彬、倪元璐、张昆琳的奇石绘画到《十竹斋书画谱》等各种版书，有明一代有关赏石的著作以及记述赏石形象的作品层出不穷，特别是林有麟的《素园石谱》，第一次以图文结合的方式系统地描述明代以及历史上的赏石形象。除此以外，还有大量的赏石实物留存于世。这些丰富的资料为我们认识明代的赏石形象提供了便利条件。本文尝试对明代赏石主要形象作较为系统的阐述，着力归纳出明代赏石独具魅力的形制与特征，同时，重视与名家赏石作品鉴赏相结合，对明代赏石绮丽多姿的丰富内涵做概括和剖析。

## 一、明代赏石形制记

由于绘图石谱的出现，从绘画到版画等资料所见的赏石形象可以按照形态而非体量划分为两种：一种是横峰，一种是竖峰。笼统来说，横峰的体量较小，常置于几案之上；而竖峰的体量较大，常置于园囿之中。

**横列诸峰赏**

横峰的类型至少形成于元代，但其"平底横列"的特征到明代明显加强了。横峰类的赏石多呈现为横列、连绵的山脉并具有平坦的底部。由于体量较小并多置于几案，因此多用做研山或笔山。平底横列的形态乃取其占地较小又比较稳定，因此适合几案的陈设。如《素园石谱》所载山玄肤、永宁石、苍雪堂研山是典型的横峰类赏石；重庆市博物馆藏唐寅《临韩熙载夜宴图》绘木案之上摆置有横列峰峦般的赏石；故宫博物院藏吴伟《武陵春图》绘横列笔架山置石几之上；版画《瑞世良英》"国本民丰"段则绘笔架山置几案之上；最著名的横峰类赏石形象见于美国私人收藏的吴彬《奇石图》，该图从不同角度清楚地再现了米万钟所收藏的一件奇石峰峦起伏连绵的景象。

横峰赏石有三种附属的类型。一类是横峰中有孤立、高耸的山峰，显得秀拔，可以名为"横列孤峰"。如《素园石谱》所绘灵璧石、永宁石、常山石属于此类，其他例证包括：《三才图绘》所绘"灵璧砚山"、南京博物院藏陈洪绶《唫梅图》绘横列孤峰赏石置石几之上、首都博物馆藏孙克弘《芸窗清玩图》绘横列孤峰与其他清玩共陈、安徽

吴彬《奇石图》美国私人收藏

省博物馆藏马守真《竹石菊花图》绘横列孤峰植于兰花之中。另一类是横峰中遍布孔洞、涡穴、显得通透、玲珑，同时使得山峰形状更起伏多变，可以名为"横列岫峰"。如《素园石谱》所绘湖口石、临安石属于此类，其他例证如《程氏墨苑》所绘"苍山研"以及四川省博物馆藏蓝瑛《灵璧图》所绘横卧、剔透的赏石。再一类是拳石，状如双拳并列。例如《素园石谱》所绘泰山石、《仇画列女传》"冯淑安"段所绘笔山以及中国历史博物馆藏刑侗《拳石图》所绘拳石。

### 竖立苑峰赏

竖峰或称立峰的主要特征为：小底，高

身，形态多姿，大型小型兼具而以大型为多，往往无座或有大型石座、常置于苑囿之中。竖峰起源较早，而明代竖峰多承继宋元传统，但既逊宋代之秀美，也无元代之怪异，而显得较为端庄、朴实、拘谨。碑状者，例如台北故宫博物院藏唐寅《煎茶图》所绘巨大的奇石，造型规整，节理整饬，与唐卫贤《高士图》以及宋刘松年《四景山水图卷》所绘奇石形象一脉相承；团状者，例如台北故宫博物院藏沈周《蕉石图》所绘圆浑的奇石，其形象直逼宋代苏轼《古木怪石图》和元顾安《竹石》；束腰状者，虽然具有宋代风格，但是底部略小、略实而演变为石盘，通体往往孔洞稀疏而着力表现形体的婀娜多姿，《素园石谱》中的石丈、昆山石、奎章玄玉均属于此类，此外，浙江省博物馆藏蓝瑛《宝词青贡二石图》、山西省博物馆藏王綦《牡丹绶带图》、台北故宫博物院藏文征明《蕉阴仕女图》、上海博物馆藏吴伟《人物》所绘奇石以及现存黟县的"下马石石墩"雕刻半透漏之湖石，大体上都属于此类；丫权状者，承继元代风格，但孔洞略多，造型瘦挺，枝权也较为收敛并且往往为单枝，《素园石谱》所绘御题石、锦文石、菱溪石、太湖石、镇江石、涌云石、英石均属此类，此外，台北故宫博物院藏孙克弘《朱竹》、苏州博物馆藏濮桓《芝石图》、上海博物馆藏郭诩《人物》、故宫博物院藏米万钟《竹石菊花图》、上海博物馆藏张路《竹下读书图》所绘奇石也属于此类。

### 歧趣异石赏

宋元两代各有造型奇特、怪异的赏石，

《素园石谱》灵璧石

明代也不例外，但与前朝相比，明代赏石的变异性总的来说有所减弱，显得较为收敛、拘谨，远不如前朝那样千奇百怪。如上海博物馆藏项圣谟《山水》，题为"宋徽庙笔意"，却与王渊《花石锦鸡图》所绘奇石形象相似，石体扭曲婉转，略具束腰的形态使石体结构显得更为合理；台北故宫博物院藏施余泽《拜石图》，外平里空，仿佛虚握的佛手，但轮廓仍是比较圆浑的团状；台北故宫博物院藏陆治《群仙拱寿图》所绘奇石，造型非山非石，非长非圆，盖取形状稀奇、石龄长寿，合为"古稀"之意，而扣"群仙拱寿"之题；天津市艺术博物馆藏蓝瑛《直友图》所绘奇石盘结顾长、孔洞遍布；故宫博物院藏米万钟《秀石图》所绘奇石枝权耸涌而不张扬，锋芒凌厉而不夸张，造型上下直阔而显得稳重，石表褶皱隐起而显得真实。当然，明代赏石形象也有格外夸张、怪异者。例如上海博物馆藏明宣德"琴棋书画图"青花罐所绘奇石与纽约大都会博物馆藏元代剔红漆盘所刻奇石形象相近，但前者奇石形象具有"天划神镂之巧，嵌空玲珑之致"，显得更具有装饰性。

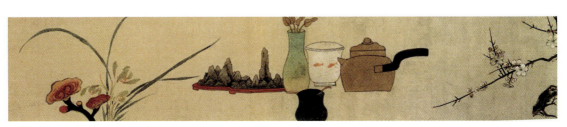

孙克弘《芸窗清玩图》首都博物馆藏

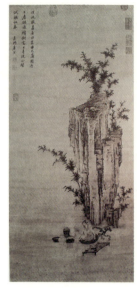
明 唐寅《煎茶图》

明 沈周《蕉石图》

但比后者更为规整、庄重，正如龚贤在《柴丈人画诀》所说"浑沦包破碎，端正蓄神奇"。

## 二、明代赏石绘本摘

明代绘画中有大量的石图手卷和册页。这些石图所描绘的往往是收藏中的赏石，并且大多数石并列，因此更能准确、直接、全面地反映明代赏石的形象。故宫博物院藏孙克弘《七石图》便是这类石图的代表，从中可以看到竖峰类型中不同形态并列的赏石形象；另外，故宫博物院藏蓝瑛《拳石折枝花卉》，据自题"丁酉花朝画得米家藏石并写意折枝计二十页"，知这批小型赏石即米万钟所藏。蓝瑛运用写实手法，以精细而富于变化的笔墨，准确生动地描绘了横峰类赏石之形与神。画法勾、皴、染结合，用笔粗健苍劲，洗练凝重，墨色干湿相兼，层次丰富；同时又能根据不同石质和体貌，运以或粗或细、或刚或柔、或快或慢、或浓或淡变化的笔墨，使诸石呈现瘦骨嶙峋、空灵剔透、厚重清润、小巧玲珑等多种石韵，以及蹲、卧、俯、仰、屈、伸等各种奇姿，全面展现了奇石瘦、皱、透、漏、清、丑、顽、拙的艺术特色。

### 独韵雅石赏

明代形象数据中有一类赏石，整体造型呈现出一种端庄的形象，而石表遍布孔洞。这是明代不同于前代而较为特有的，例如《素园石谱》所绘的静江石，而香港敏求精舍藏张昆琳《玄云石图》是这一类赏石的代表。此石造型方正端庄，孔洞疏落有致，中间有一大洞穿透，底部垂立在一小块石盘上，其风格虽然继承元代陆行直的《碧梧苍石图》，

濮桓《芝石图》

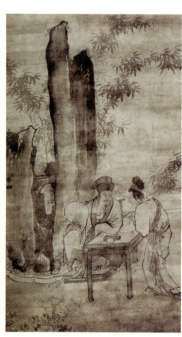
张路《竹下读书图》

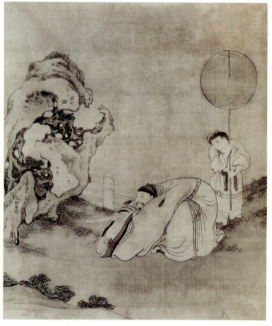
施余泽《拜石图》

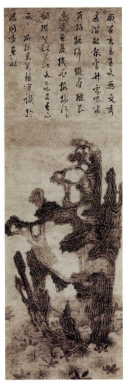
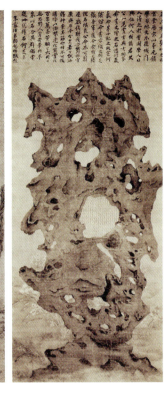

明　蓝瑛《直友图》
明　米万钟《秀石图》

虽然石屏和雨花石类赏石早在宋代就已经产生了，但直到明代才广见于绘书和版画之中。重庆市博物馆藏唐寅《临韩熙载夜宴图》绘木案上置有石屏，石屏白质黑章并且有山水画意；《素园石谱》收有虢州月石屏、江山晓思屏、雅鸣树石屏图以及大量的绮石、玛瑙石图。这些石图尽管描绘的有些夸张，但它们大都含有山水、林业之景象应该是无可置疑的。

**三、明代赏石台置考**

从形象数据来看，专为赏石配置台座的做法到明代已经十分流行，特别是小型赏石，往往配置有各色底座。小型赏石底座的样式可以大致分为盘形、桌形、条形、梯形、圆形、随形等。底座的圭角则有剎形、云头或者无脚。大多数明代的小型赏石底座无纹饰，甚为光素。举例说明如下：《素园石谱》所绘灵璧石有随形平面卷云头圭脚底座，将乐石有随形凹面剎形圭脚底座，马齿将乐研山有随形凹面卷云头圭脚底座，小有洞天有扁圆凹面卷云头圭脚底座，武康石有扁圆形平面剎形圭脚台座，青莲舫研山有扁圆形凹面卷云头圭脚底座，《图绘宗彝》所绘赏石有桌形台座，《十竹斋书画谱》"盆景"页所绘赏石有扁圆形平面无圭脚台座，《瑞世良英》"荐贤莫喻"段所绘笔架山为条形无圭脚台座，山西新绛县稷益庙正殿东壁壁画《朝圣图》所绘宫女捧奇石有盘形底座，日本德川美术馆藏佚名《琴棋书画图》所绘案上赏石有方梯形无圭脚台座，日本京都国立博物馆藏佚名《罗汉图》所绘贡石有园梯形无圭脚台座；故宫博物院藏陈洪绶和华岩所绘《西园雅集图》，在园林中的一个巨大的石案上，摆布有各种文房用具，其中有奇石立于平底混壁底座之上。大型赏石即便在民间庭院中有时也会使用台座，例如故宫博物院藏文伯仁《南溪草堂图》绘有两座高耸的湖石矗立在圆形须弥座上。明代绘书资料中有许多较大型的赏石配置有台座，在此不一一述及。

丁文父／著名文化学者

# 灵石因缘

卷三 藏界深读 COLLECTORS DEEP READING

文 陈刚

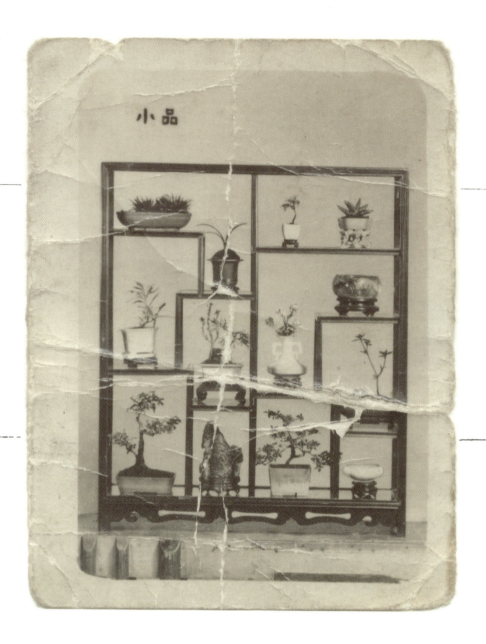

小品

　　石头在国人的血脉基因里有着不寻常的情结。明代吴承恩的《西游记》可谓全球知名，现在西方的《魔戒系列》和《哈利波特系列》都比他晚了几百年，其中主人公孙悟空为女娲补天时遗留的一块七彩灵石，采天地日月精华后所孕育。清代曹雪芹的巨制《红楼梦》中主人公贾宝玉也是石头因缘。

　　自魏晋南北朝，赏石、论石、品石成为延绵不绝的风尚。仁者乐山，智者乐水，历代文人雅士将这种精神追求融入实践与生活之中。文震亨在《长物志》里说："石令人古，水令人远。园林水石，最不可无。一峰则太华千寻，一勺则江湖万里。"宋代大诗人陆游说"花如解语还多事，石不能言最可人。"

　　明代著名的学者陈继儒在《小窗幽记》中有："雪后寻梅，霜前访菊，雨际护兰，风外听竹，固野客之闲情，实文人之深趣"无论是高山流水的意境，还是梅兰竹菊的形态都赋予了高度的精神内涵。石头自古以来成为人们寄情的圣物，这主要是受老庄哲学

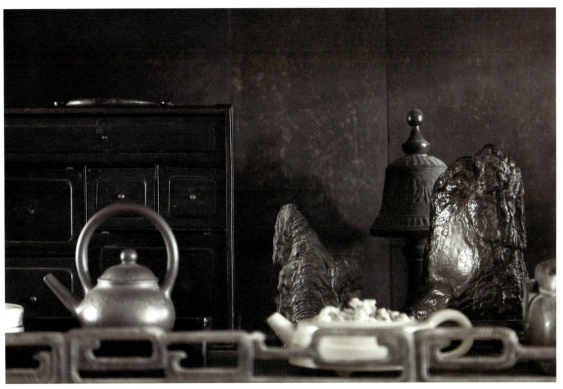

寂兮寥兮，独立而不改，周行而不殆

孤峰探云
8.5cm×10cm
十七/十八世纪　灵璧石
铭印《友石生》《王氏宝玩》
古代文人的赏石情怀中，欣赏者怀抱山岳的想象赏石，
小中见大，此石亦如。

和道禅思想的影响，有着强烈的道家喻化色彩，追求物我合一，融入自然，从中获得精神上的超越与提升，最终体现在一种超凡脱俗的生活方式上。这和西方人对石头的收藏，有着全然不同的价值观和文化背景。西方人关心石头的品质与产地，追捧矿物结晶。

梁溪西园青藤于2011年有缘得一宋坑灵璧，大小仅一拳耳，质地缜密、坚润，色泽沉穆，敲之音质锵然。纹理纵横、笼络隐起，峰峦起伏。就形制而言已入宋人对赏石的审美标准，此石有原刻，内容为"王氏宝玩"，"友石生"，石头原藏梁溪李氏，后转于唐氏浩年，最终为西园青藤所得。李氏，原名李梦菊，民国年间无锡商人，在北塘开有绸布庄和五金公司，嗜古，所藏颇丰，当初在锡城小有名气。唐氏为锡城望族，是明代常州唐荆川的嫡脉，唐顺之字应德。因爱好荆溪（现宜兴）山川，故号荆川，在古代文学史上被称为"明六大家"。著有《荆川集》、《勾股容方圆论》等著作。香港财政司司长唐英年与唐浩年先生均为唐氏英字辈，同祖同宗。浩年有藏石、鉴木器之癖，这段奇石因缘的脉络倒是清晰可辨。

据考石上的印文内容，更令人感慨万千。如按印文所推测，此灵璧拳石当属王绂。王绂-作芾，又作黻，字孟端，后以字行。号友石生，

明 佚名《上元彩灯》（局部）

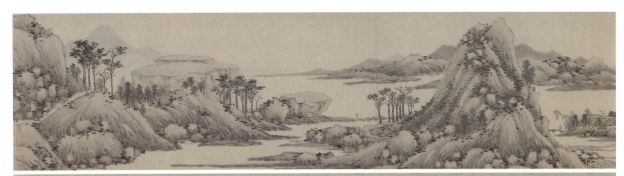
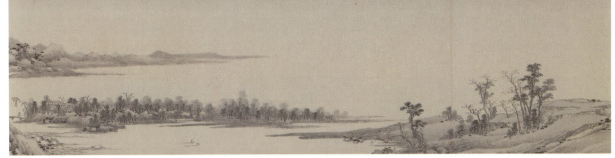

明　沈周《仿黄公望富春山居》（局部）

别号鳌里、又号九龙山人、青城山人，无锡（今江苏无锡）人。博学，工歌诗，能书，写山木竹石，妙绝一时……史载；一日退朝，黔国公沐晟从后呼其字，绂不应。同列语之曰："此黔国公也。"绂曰："我非不闻之，是必于我索画耳。"晟走及之，果以画请，颔之而已。逾数年，晟复以书来，绂始为作画。既而曰："我画直遗黔公不可。黔公客平仲微者，我友也，以友故与之，俟黔公与求则可耳。"其高介绝俗如此，现在无锡惠山森林公园内王孟端的墓冢尚存。

近日翻阅明代吴门画派领袖沈石田年表其与梁溪渊源颇深，宣德二年丁未（1427年）沈周于长洲相城里出生。

成化二十二年丁未（1487年）六十一岁，是年八月十五日，《仿黄公望富春山居图》，自识云此段山水原为自家所藏，后为子乾没，感叹家贫无钱购回云云。

弘治二年己酉（1489年）六十三岁，是年，于双峨僧舍作《长江万里图》，文征明来访，纵观作画，是为文向沈习画的开始。

七月，于王绂《江村鱼乐图》上题跋。

弘治十二年己未（1499年）七十三岁，一月七日，王元玲持元末周砥《宜兴小景山水》来访。

三月游宜兴，客吴大本处，二十一日游张公洞，画《张公洞图卷》作五古一首，前有长引。沈周曾二度往宜兴游。吴大本乃宜兴望族，隐居不仕，号心远居士，于阳羡筑有别业，来苏必访周，子吴俨，成化二十三年进士，官南京吏部尚书。

三月下旬，由宜兴归苏州途中，经无锡，冒雨独登惠山，记以诗。

明　王绂　边景昭《竹鹤双清图》

明　沈周《游张公洞卷》局部

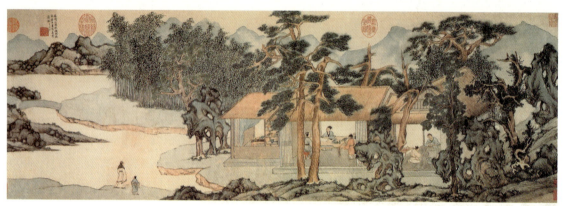

明　文征明《真赏斋图》

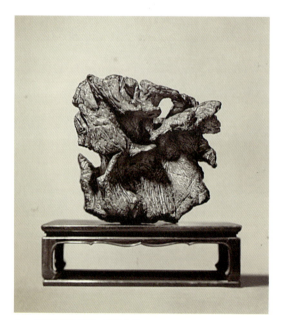

宋　玄芝岫黑灵璧石　紫檀台座

正德四年己巳（1509年）八十三岁，作《吴山图》题云：雨里荆溪叠叠山，湿云藏翠有无间，归来老眼模糊在，水墨还消白日间。是年夏，沈周卒。

纵观沈周一生，苏州周边地区是他游历最多的地方，他与同时代的官宦、隐士、收藏家来往密切，据史料记载，沈周祖孙三代富收藏，富春山居图曾藏于沈家，后流转于荆溪（宜兴）收藏家吴子问处，吴终身爱不释手，至死不能割舍，弥留之际嘱咐家人焚烧此画殉葬。他的侄子趁他昏聩时把画抢了出来……目前成为台北故宫博物院的镇馆之宝。

文人赏石收藏在梁溪是有传统的，在2008年苏富比拍卖的一块流传有序的米芾款"玄芝岫"灵璧石上，我们得到这样的信息，此石在经历两百多年的流转后到达元人虞集手中时，他忍不住也效法前辈将切身感慨刻在了石头上："此宝晋斋物也。虞集获此瑰宝，幸福不浅。"元时的文人秉承宋人遗风，藏石仍是一大时尚。虞集在元文宗时官拜奎章阁侍书学士，世称"邵庵先生"，是当时极著名的书法家。史载元文宗曾作"天历之宝"和"奎章阁宝"两方印玺，受命书写篆文的

时间终将会让表面的火气逐渐褪去,在无须多余添加的质朴生活方式里,更能让人们在花花世界里舟车劳顿之后,审视内心。

便是虞集。

后来虞集告病归田,在江西度过晚年。在他逝世一百多年后,那块灵璧异石辗转流落到常州府,出现在无锡望族华夏的"真赏斋"里。历史上对华夏此人的记载并不详细,也无确切的生卒年份,但可以肯定的一点是,他收藏文物极富,鉴赏眼光一流,时称"江东巨眼"。而且,当时的才子文征明和祝枝山等人都是他极要好的朋友。那块灵璧异石归华夏所有之后所发生的最重大事件便和文征明有直接关系。

文征明80岁那年,准备为老友华夏创作一幅以他的真赏斋为主题的图卷,构图之中自然少不了要布置一些玲珑怪石。文征明想到华夏斋中那块灵璧石正可作为最好的参考。他向华夏借了石头带回家中,由长子文彭、次子文嘉伺候笔墨,观摩案上石头,动笔作画。

图卷完成,石头亦完璧归赵,唯一的变化是上面又留下了这次借赏的记录:"衡山文徵明拜观。子彭、嘉侍。"此时距离虞集逝世201年。1949年华夏后人携祖传石头到了台湾,最终为台湾大收藏家黄玄龙心诚所得。

治国平天下是古代文人的己任,读书、作诗、画画、访友、坐禅、修心是古代文人的追求,收藏则是心像的对应。从以上典故了解到梁溪收藏的传统渊源与文脉传承内在的强劲,王氏宝玩、友石生虽有源头可溯,但史料记载无据可考终是憾事,所幸石能通灵,撇开它巨大经济利益的诱惑,回归最初文人赏石的初衷,那便是古代文人对于夏商周远古辉煌的追忆与向往,文人石心,何憾之有?

陈刚 / 画家

109

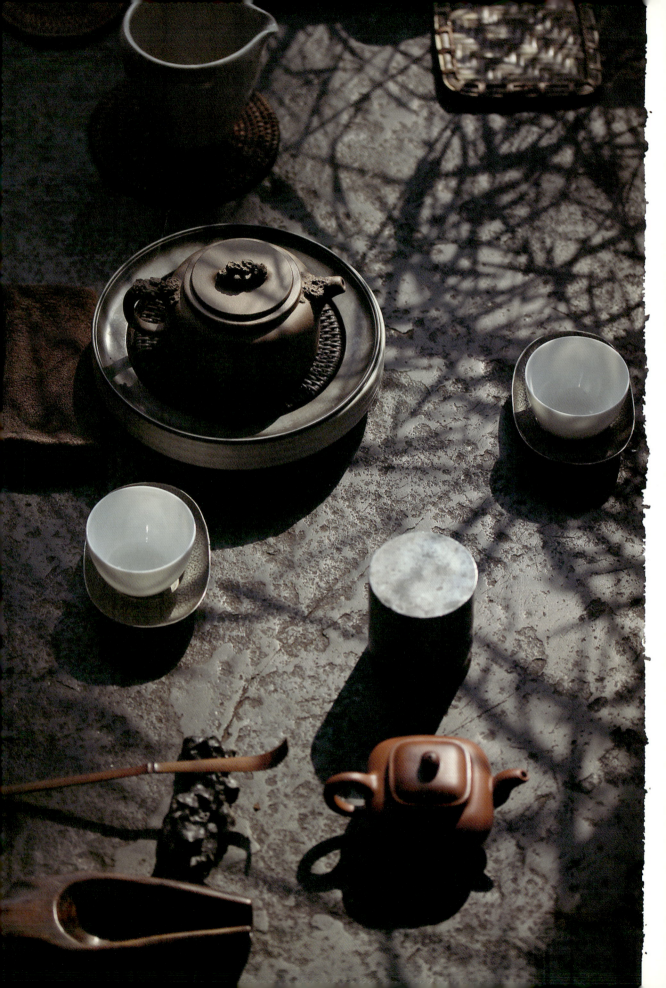

# 超越时空的文人雅趣

## 研山系列紫砂壶造壶艺术漫谈

文 陈原川

在线性的时间尺度下,已逝的即是老旧的,未来的则是崭新的。事实远非如此,当现代和传统与人类斑驳陆离的艺术时空交织在一起时,却成了一道古今流传的风景。壶具形态在中国,作为置物使用源于二千四百多年前,至明武宗正德年间真正蔚然成风并正式用紫砂开始制作成壶,使用上开始超越单纯的功能器物,跟着文化发展的步伐,渐次用美感层次、工艺水准诠释和折射各个时期的艺术与文化,其审美理念与文化取向至今仍然有深远的影响力。

作为至今仍然焕发新生命的紫砂艺术,时时牵动着当下设计师的灵魂。紫砂壶质朴、自然、平淡、娴雅等种种特质,触动现代文人的内心,在超越时空的雅趣空间中,激起层层新的艺术涟漪。中国的艺术向来以文人的审美为最高境界,但文人喜爱的东西,除却皮囊之后,只有无形无相的气息。这种气息,是长久以来中国艺术通行的审美语言,在一把优秀的紫砂壶上展露得淋漓尽致。

### 一、文质兼美——细说传统文人审美的文化态度

自古文人雅士但凡对品茗有所偏好者,皆对宜兴紫砂壶赞不绝口。苏东坡被贬居宜兴蜀山时,便留下多首品茗之作,记录了他对宜兴美茶、美水和美壶的喜爱。而从与苏东坡同时代的文人所留下的诗词,也进一步证实了当时文人墨客对于紫砂壶的喜爱。正是文人的参与,使紫砂壶完成了从实用器具到艺术品的转身。

自魏晋以来,文人便已开始把玩奇石。但凡文人雅士说起奇石,无不叹其精妙。未经雕琢的石头在大自然的鬼斧神工和人类丰富想象力的共同发酵之下,拥有了全新的生命。相传陶渊明宅边的菊丛中,就有一块心爱的石头。每当喝醉酒,就在石头上睡一觉,还给它起了个名字叫"醒石"。无锡惠山脚下的黄石石床,唐代李阳冰题刻"听松"二字,小篆古厚,石床皮壳幽幽,"松子声声打石床"名句就出自这里。米芾一生博雅好石,

卷四 研山观典

元 钱选《陶渊明扶醉图》

近乎癫狂，拜石的故事至今为文人津津乐道。宋时玩石头的文人雅士不在少数，苏东坡、欧阳修、吴允及皇帝宋徽宗等都是玩石高手。当时的石头多为表现山水景致的"景观石"，借以抒发文人心中对于寄情山水的渴望。同时，山石本身不经修饰的特性，又象征着与自然的和谐相处之道。一直以来，赏石是文人所喜爱的雅玩，石越古我们幻想的航程就越远，憧憬着古石，梦想着苍古的气息，展开时间的想象。

自古文人有三雅，奇石、兰花、紫砂壶，紫砂壶、奇石同属"文人三雅"之二，奇石禀赋自然，紫砂质朴真诚。此"二雅"足以代表文人的精神取向和情怀。在繁华闹市中，能把玩一把紫砂壶，或是寻得一块湖石，就仿佛走进了一处"文心雅集"的天地，实属难得。如若一把集山石、紫砂于一体的砂壶在手，二雅相偕，岂不人生快事。一把石壶在手，但觉心怡神荡，通体轻盈，思维乘着阳光的金丝，飘然远举，缓缓脱离这世间纷扰飞入天际，鸟瞰山海，纵览人世。原本琐碎芜杂的世界，忽而变得平滑完整，轮廓脉理鲜明，俯仰其间，游目四顾，开阔清楚。好壶的魅力，大抵如此。

## 二、云根烂漫——追忆历代文人永恒的精神图腾

雅石乃天然雕琢，上升到文化意识及美学观念，却玄妙深奥。古往今来，有多少文人雅士、鸿儒为其倾倒，如痴如醉；又有多少人为其赋诗著文，图谱系赞。对于文人这

研山堂 西园

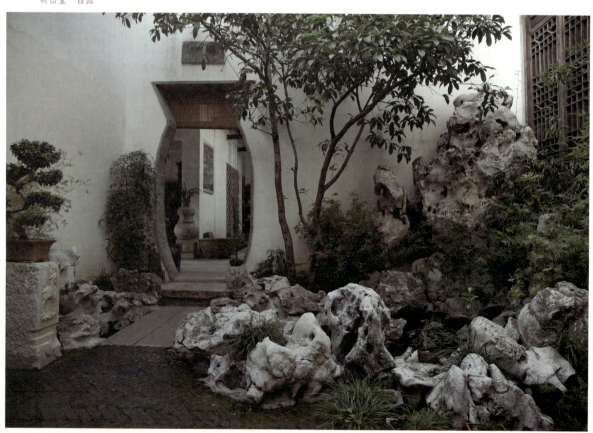

一特定群体而言，尚静，重视文化传统的修习、心灵的充实和精神产品的创造，必然重视获得精神层面的美。而雅石这一自然象征物，使文人得以借赏石来亲近自然，这归根结底可能正是中国人喜静尚文的民族性格所致，因此只要能充分地发挥赏石的功用，就可以让人们在自己所设的自然象征物面前适意而率性，也在一定程度上满足文人化的文人审美在身心两方面对于生存环境的状态要求。

大多数的雅石上多少都有一些人工雕琢的痕迹，寄托文人对于美，对于自然的不同理解，这些雅石经过悠久岁月的洗礼、打磨，逐渐呈现出返璞归真、浑然天成的意境，精巧人工与天然浸润的融合体现出一分气质上的相得益彰与历史的古朴厚重之感。可以说，每一块名石身上都富有各自独特的历史符号，伴随着时空的流逝迁徙、拥有者的交替更迭、本身的存毁显隐，仿佛成为历史、时代、命运的象征，以其鲜为人知或广为传颂的境遇和洗礼，勾起了人们或怀古、或自省、或思友、或恋家、或爱国的情怀，产生丰富的美感。

赏石早已是文化艺术的范畴，从美学、文学、色彩学的艺术高度，与冰冷的顽石通灵，寄情于石，情石相交，达到"石人合一"的境界，然后展开神思的翅膀，以丰富地想象，把顽石变为奇石，把奇石变为雅石，石我交融，通过欣赏雅石，从中得到一种慰藉、一种享受，进而彰显赏石的艺术之美。

### 三、壶内乾坤——随品谦谦君子寄托的人义情怀

李渔《杂说》："茗注莫妙于砂"，紫砂文化以其古朴典雅的文化内涵和深沉庄重艺术形态著称于世，"名乎所作，一壶重不数两，价重每一二十金，能使土与黄金争价，世日趋华，抑足感矣！"紫砂壶质地古朴淳厚，不媚不俗，与文人气质十分相近。文人玩壶，视为"雅趣"，参与其事，亦为"风雅之举"。

北宋梅尧臣的《依韵和杜相公谢蔡君谟

古人生活的追忆

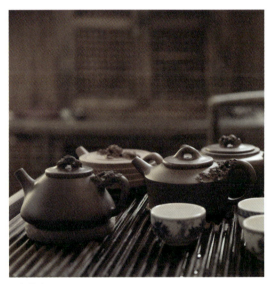

研山茶席

寄茶》："小石冷泉留早味，紫泥新品泛春华。"虽是小石冷泉，而用紫砂壶煮之，就有了春的滋味。欧阳修的《和梅公仪尝茶》："喜共紫瓯吟且酌，羡君潇洒有余情。"诗友来了自然热情款待，以茶代酒，用紫砂盛满着香气，吟诗作对，最是悠然自得。奥玄宝《名壶图录》，将紫砂壶喻为各类凡人："温润如君子，豪迈如丈夫，风流如词客，丽娴

徙山__涉水　见幽旷　凭心　执意　放形骸

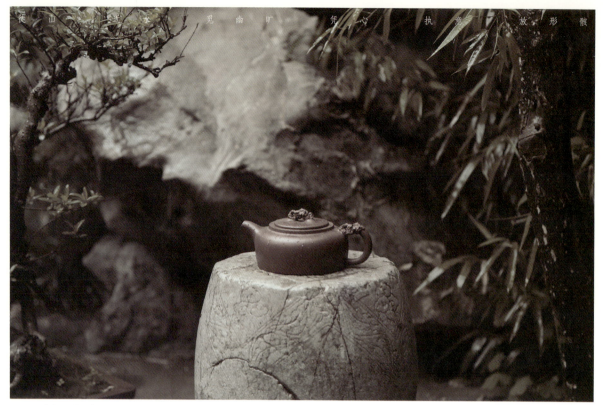

闭门即是深山

如佳人，葆光如隐士，潇洒如少年，短小如侏儒，朴讷如仁人，飘逸如仙子，廉洁如高士，脱俗如衲子。"时至今日，紫砂的魅力依然使一些独具匠心的艺术家动了真情，并用他们独有的语言，记载着历史的声音，也将紫砂壶用另一种方式传承着。

于紫砂壶中泡上一壶热茶，紫砂壶就成了有灵韵的器物。禅者语："如人饮水，冷暖自知"，紫砂壶传递着平淡而神秘的一面，其简素、空灵、闲逸、直觉、不可说等独有气质皆是妙不可言。一壶热茶在手颇有体味平日里几案一具，闲远之思的意境。而紫砂的意义更在于内在的传递。从紫砂壶的产生到曼生壶的出现，紫砂文化就完成由大众向小众的推进，演化为文人精神寄托的宿主，也是由俗向雅的文化蜕变。

**四、研山索远——窥寻名人志士不渝的艺术追求**

我喜爱赏石与紫砂已很久，一直以来思考着把两者结合为一，设计师的背景使然还是内心的文人情怀使然不得而知，一把把融

太湖之象　神静如岳　气顺如泉

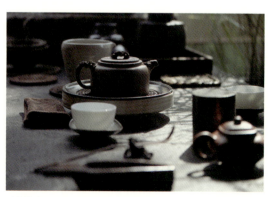

研山茶席

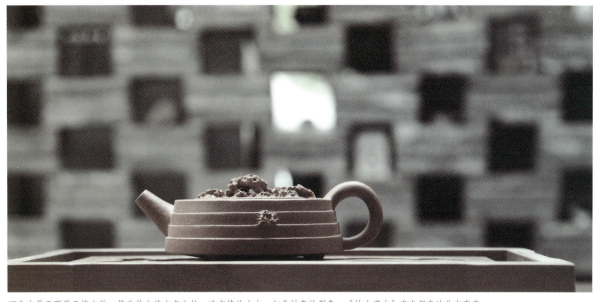

石头本是天下最无情之物，借此物之状之态之纹，造有情的山水，幻化抽象的形象，《枯山瘦水》壶自想表达此中真意。

合山石的紫砂壶就这样慢慢诞生了，我为其取名研山壶，借有墨池之"研山"之名，本意是希望创作的初衷即是"文人壶"的定位。"研山"系列紫砂壶以太湖形意制壶，以今人之心性，体味古人生活节奏与内涵。用湖石形象与砂壶进行结合是此系列研山壶的设计创新，在盖和把上湖石与壶体自然融合，以及写意的山石与壶体巧妙共生，这些极具东方审美的生长美学再造了研山壶。太湖石洋溢着浓浓的文人情怀，瘦、透、漏、皱及太湖石孔洞美学代表着典型的文人审美，而紫砂壶又为文人之器，两者结合气息、趣味相得益彰，形态上也富有变化，充满巧思。

研山壶的设计过程是在砂壶艺术中感知器物乃至造型背后的人文气息。日用亦脱俗，清朗并尊享，低调而高洁，直率且思辨，立足于生活本位，肯定于现世价值，以情趣为表象，以出世为标榜，以调和为基调。紫砂壶的内涵外延不外乎此罢。

研山壶衍生出独特的文人审美情趣。赏石、赏壶恰似桥梁、纽带，创造新文人艺术的特殊类型。即深刻而不离当下，形神兼备、完满自足。将文人审美那种在抽象与具象之间的美感在这研山文化中发挥到极致，这也是研山堂品牌创建的初衷。研山壶树立起将紫砂壶与赏石"二雅合一"的理念，在一定程度上体现了现代文人审美，映照文人身份。因而，我们有理由相信，未来这个领域的探索肯定会有所突破，一步步接近文人墨客生活艺术化的终极途径。

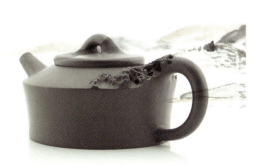

《研山镜瓦》

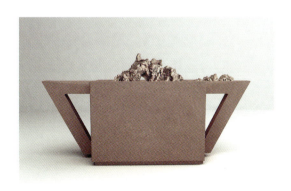

《研山方舟》

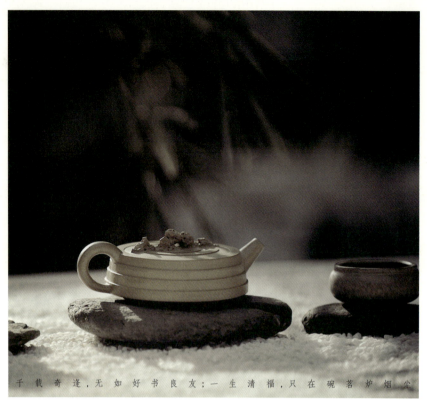

《枯山瘦水》

### 五、高远韵致——超以象外得其环中的壶痴壶醉

从艺术创作的角度来探索研山壶，社会的巨大变迁、周遭环境的纷繁转换，给创作过程带来影响的同时，也带来了人文心境的变化。在现代紫砂壶创作中尝试去颠覆、去解构、去革新，去探索将赏石文化与紫砂文化碰撞融汇，从而带来新的变化，这些变化既蕴涵着文人雅士对紫砂壶难以割舍的情怀，又糅合着赏石名士对雅石难以名状的情愫，二者叠加效应往往能够直指文人雅士之人心。

研山壶，源于创作者知壶、喜壶、好壶的艺术追求与人文志趣，壶如其人、自成风格。旨在追溯自然人生之本源，实现艺术生活之理想，将传统器物设计与现代时尚生活相融汇的艺术构想，深入紫砂创作，不偏隘，不虚诡，不骄夸，以返璞归真之创新，冲破传统思维的禁锢，表现经典砂壶，又跳出茗注，和奇峰怪石一起创造。

从某种意义上看，研山壶将赏石的纷繁多样寓于紫砂壶之中，又从紫砂茗注的把玩中体现出来：观云海浮波，云根攀琦，挥洒从容；品清茗，抚瓯注，与奇石对话；壶非原壶，石亦非原石，相映成趣，相得益彰。赏石与紫砂完美结合，也正传承着中国千百年来优秀的传统文化之瑰宝。

陈原川 / 设计师、江南大学设计学院副教授

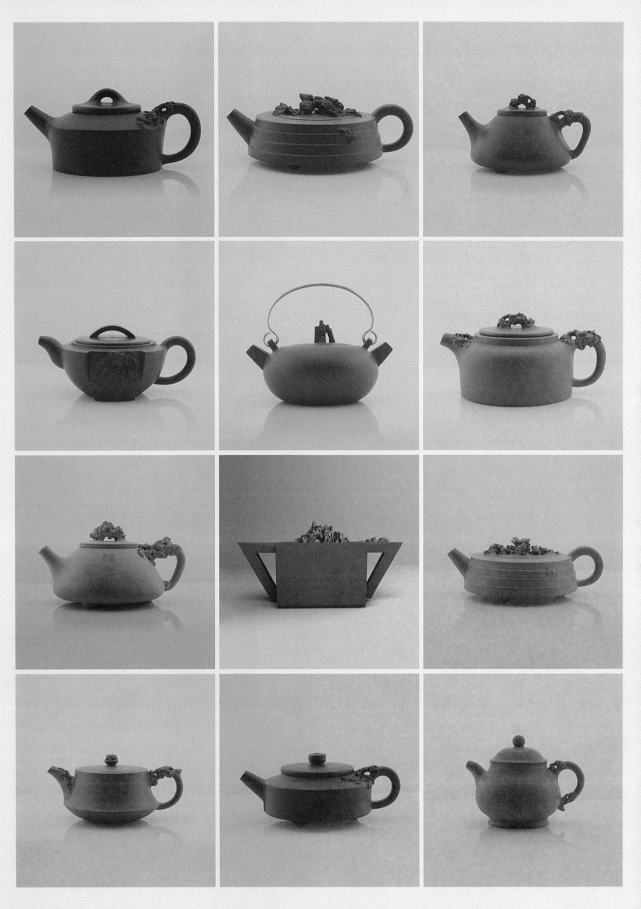

中国人对生活的追求，往往是追求人生的诗性生存。在这种思想精神的实现过程中，往往会赋予器物更深层的意义，常以器物的规制、形态自娱，颇示己志。

卷四 研山观典

YANSHAN WATCH CLASSIC

# 风景旧曾谙

## 陈原川畅谈研山壶

陈原川（原川） × 汉隆文化机构（汉隆）

### 何以紫砂

器物在中国，早在数千年前就远非置物或使用那么简单。它们随着中国文化发展的脚步而发展，用美感层次、工艺水准诠释着各个时期的艺术与文化，所有器物当中，紫砂壶实属年轻，它的审美理念与文化取向至今仍然有深远的影响力。质朴、自然、平淡、娴雅等种种特质，时时触动茶人的内心。

陈原川先生是当代知名的设计师，他以山治壶，所创研山系列紫砂壶，以形写意，充满山水意趣。访谈开始前，原川将滚热的水注入桌上的研山壶，方寸之间，波涛顿起。

**汉隆：** 您是从石开始，找到了一个具形的东西，来浓缩你对事情的看法和对中国文化的一个延续。从自己开始玩石，赏石，悟石，然后现在化用了。但每个人玩石的方法不一样，在格物致知的过程中，自己选择了一些独到的路径。那么就算是您找到了紫砂这个好的材料和石这样一个载体，你还是有别的选择。那么您为什么还是要选择这个壶呢？

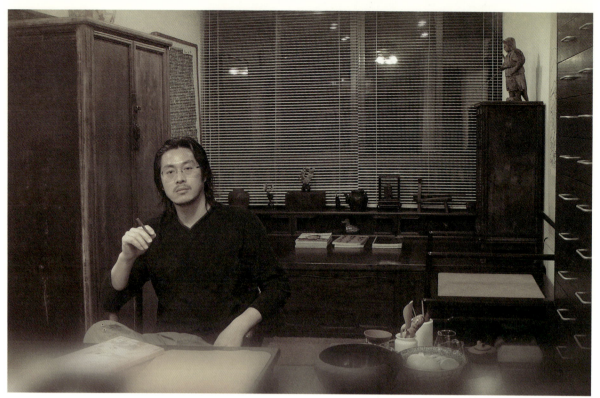

世好妍华　我耽拙朴

**原川：**我本是安徽人，徽派文化的喜好根深蒂固，本没有特别关注无锡这一带的文化，时间住得久了，越来越喜欢无锡了。你看我现在做的东西，都有无锡文化的影子，像明式家具，肯定是以无锡和苏州为代表，而紫砂，是专属于无锡的东西，它就在我们的身边无时无刻不在渲染着我们的生活，同时具有文化典型性，我认为它肯定有价值，之所以选择紫砂壶为创作载体，多是出于独一无二。

**汉隆：**现在您的壶等于是破了一个局。以前传统的紫砂有固定的做法，其实紫砂的年份并不是很长，也没有很沉重的历史包袱，但已经形成了一种语汇。以前人们看紫砂，要看泥料，要看具体的工艺，从而形成了一个判断的系统。这个判断系统，同时也把一些东西固化了，但您还是立足于紫砂文化的角度，而不是立足于紫砂传统技艺的角度去解决这个问题。

**原川：**我觉得做紫砂，首先是要尊重传统，用文人审美来关照紫砂，再就是一定要有观念，这两个方面都要有。我所有的东西都是从传统中来的，如果只尊重传统，突破也很难。我肯定要把新的观念融合进去，这两个方面都要保留，缺一不可。

现在有的人用非常设计的手法做紫砂，方向可能错了，浪费材料啊，太可惜了。那东西好看是好看，但是没法用，没法拿也没法留的，这种紫砂和传统文化没关系，和我们的生活也没关系，我感到和我们距离有些远。基于这些我现在做的东西，充分地考虑尊重传统，具有文人审美的紫砂才能在案上放下来，所以创新绝不是哗众取宠。经典紫砂器型能传几百年一直到现在，是有道理的。

**汉隆：**我心里有个疑问：比如说宜兴传统的紫砂做出来，它有它的美感，这种美感到底是什么境界上的美感？有可能做这个东西的人，是小学初中文化，他的格调在哪里。他做出来的东西线条如此简洁，他就是传承了严格的操作流程，也得首先赋予他心中东西。

**原川：**格调这东西，更多还是古人给的。紫

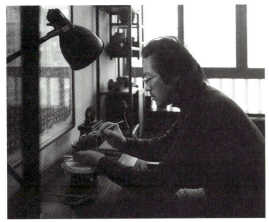

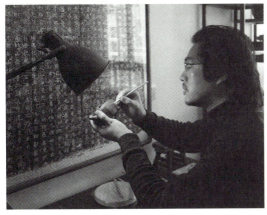

砂的最初,从明代发端,有了传统器物以及青铜器和文玩器物的影子,紫砂在发展过程中具有很强的包容性,瓷器、玉器、青铜器、香炉等都是它汲取营养的对象。而玉雕、木雕、文玩器物的处理的手法在紫砂花货上都能看到。紫砂的传统审美,它来源于所借鉴的东西,比如它模仿了青铜器,而青铜器本身就已经有了固化的审美,本身就有强烈的气息,而这些固化的审美也借此得以代代口授心传。

**一轮明月**

中国的艺术向来以文人的审美为最高境界,但文人喜爱的东西,除去皮囊之后,只有无形无相的气息。这种气息,是长久以来中国艺术通行的审美语言。醉心于中国传统文化的原川,常在一些古家具与器物之上,体会这种审美语言。长此以往,衣着、举止、言谈、家居甚至微信上都呈现审美化的倾向,他的精神世界被一轮明月照亮着,指引着。

**原川:** 我关注石头大概是在五六年前。当时去北京琉璃厂,看到了几本关于石头的书,看了之后,再也放不下了。之后我买古玩也好,买书也好,都与石头相关。在那之前,与石头相关的东西虽然也有,但没有思路。就是从2007年开始,有了思路,我做的方方面面与设计相关的东西都往石头上靠。

我看东西和别人不完全一样。有的人看

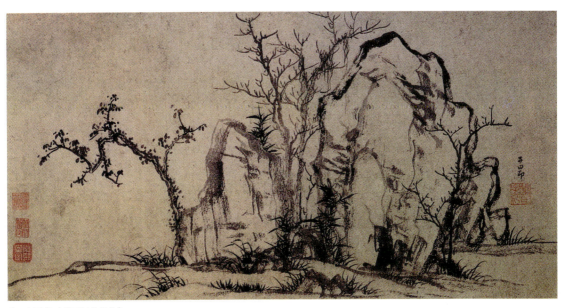

元 赵孟頫《秀石树林图卷》

小园幽致，绝胜深山，物外之情，尽堪闲适

一个石头会说它好看不好看，摆在那里古气不古气，他是从这方面来评价的。我虽然也会看石头好看不好看，古气不古气，但我更加关注石头里造型的变化与肌理转折。

所以当时我买了好多别人认为乱七八糟的东西，但我觉得蛮好玩的，主要是为了创作用的。我特别喜欢残和破以及相关的自然肌理，从关注石头开始，越玩越觉得有趣。后来发现日本文化里的残与破是受中国文化影响，大和文化里很多关于残、破和朴方面的理解，其实在中国文化中很多方面都与之有关，从魏晋时候就有这方面的思想。

**汉隆：** 自那之后，其实你现在目中所见，心中所思已经找到了一个归宿点。"天人合一"可以说是中国哲学思想最核心的内容，"天"可以理解为自然万物，"人"就是芸芸众生，茶文化的方方面面都反映了人与自然和谐共生的理想状态。紫砂壶器型的流变，一直沿着"天人合一"的方向走。

**原川：** 关注自然，自然的东西总不会是非常完整的但却是完美的，它不会像一个方块、一个圆那么完整，它总是有一些不合规矩，一些自由的东西。从魏晋的时候就开始造园了。从园林的发展看，最初是沼，方池，然后到今天的自然形态，这中间的变化，都是往自由、自然的方向走。包括中国绘画也是，以前很工整，大山大水布局用笔工整，到后来写意的变化，而写意的东西是不可控的，是有更大的想象空间。我认为残与朴的东西还是很中国的，书法的飞白、碑石的风化、器物的肌理是文人审美的大爱，不完美的静态之寂表达着未知之美。如果我们去谈材质与肌理，还不够，材质与肌理之外，还应该有所变化，有无形无相的人文气质。

一个朋友，他做的东西可以看到受日本文化影响蛮重，比如日本铁壶、银壶的影子，他强调这个美感，他的作品一看就很日本，很美，很干净，中国的东西还不止这种味道。

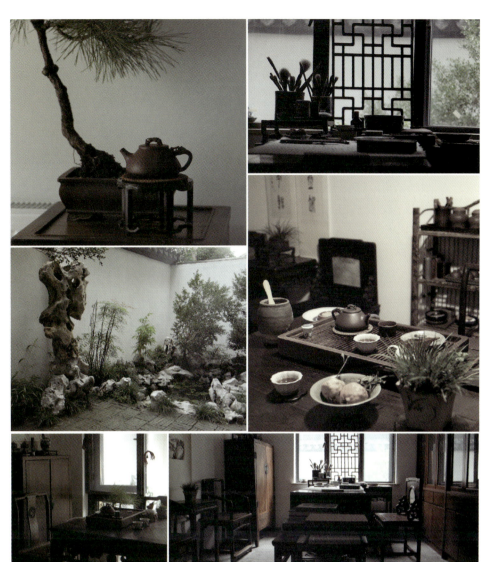

信斋的茶与墨

虽然源头是一样的，但我们的东西可能会更丰富、更耐看，这就是中国文化的博大精深。我喜欢残和朴的东西，很好玩，石头太有意思了，有着大变化，小石头里有大山大川的味道。

我曾经买过一块石头，那块石头当时很有争议，价格也很高，是块灵璧，有"友石生"、"王氏宝玩"款，大家都认为不可能是明代王绂的东西。当时我也没去考证，不过这的确是块老石头，一块耐看的石头，既然是块至少到清的石头，我最想知道的是以前的人是怎么看待石头的，我要了解古人如何审美，这块石头会给很多信息。过去的人审美很重要，因为我们现在不了解那时候的审美，我

们顶多从书上看到过只言片语。但是真正老的把玩件，特别是具有代表性的石头，它跟器物还不太一样，器物是人造的，石头是自然造的，在自然中选择依靠的就是审美。这块石头是五彩灵璧，总有一天我要把它做到壶里面去。上面的肌理真的很漂亮。

**汉隆：**你没有背负历史太沉重的负担，您是到了一定品味上后，用审美设计。没有从技法等这种门槛来解决问题。但是别人看来，设计是一种国际语言，或者说审美，你展现的就是美。

**原川：**我的设计从来没有离开过传统。山子壶古人曾经也做过尝试，但做得少，布局和

我也不同，古人是按传统的工艺手法，我是按照雕塑的手法，至少是写意雕塑的手法，这是手法上的演变。我做的山子，寻求是自然山水的写意，古人的山子造型，是工艺装饰，这是一个差别。我想以后的山水会更写意，往写意上走符合文人的审美，那种意境的感觉跟国画可以保持一致。中国人喜欢写意的东西。

**汉隆：** 明代的陆树声曾将茶侣限定为："翰卿墨客，缁流羽士，逸老散人，或轩冕之徒，超轶世味者"，极富理想色彩。心性与修养几乎也是艺术审美的唯一标准，很多的历史遗留，都说明了这个问题。壶就是文人审美取向的一个载体，能够想象到明代人清饮雅赏，品自然真味是那个时代的风尚。

**原川：** 紫砂壶虽然从明代才开始，但中国各种器物的造型影子都在里面可以找到，是中国器物造型语言的大融合，包容性很强。如果用图示法，以紫砂壶为原点，能延展开青铜器、宣德炉、木雕、玉雕、石雕等相关的东西。紫砂壶从明代开始，到清代、民国一直到新中国成立后还在发展。

中国艺术门类都是交织在一起的，像个网，中国文化就是把各种东西网在一起，所以我们会喜欢中国文化，会中毒，会陶醉在其中。你一旦进入，就被它网住，你会喜欢这个，又会喜欢那个。一旦你进入传统，什么都能谈，谈字画，谈雕刻，谈印章，谈壶，谈相关的东西。

中国人看东西喜欢看影子，一个东西有影子之后就是独立、有生命的。没有影子就没有生命，我觉得这真的是蛮有意思的，所以中国的一切东西都有影子。我们艺术也是一样，艺术的影子是牵连的，是一根线的东西串起来的，有阴、阳两面，所以我说宜兴紫砂一定是有影子的。

壶本来是文人审美的结晶，我现在尝试融入赏石。现在觉得是可行的，我现在希望再写意一点，更有文人的情趣，适合把玩欣赏，比我最初的尝试更耐看，这条路走下去，希望能在宜兴紫砂的发展史上，能留下一脉。因为宜兴紫砂有光货、花货，还有筋纹器，哈哈，说不定以后还能有研山一脉。当然这是一个设想，也许会形成一脉。我们现在的刻壶就是在光货上刻，形成不了一个脉，只是个文人参与的表现手法。现在我有个野心，希望能把刻壶与研山结合，两者相辅相成、

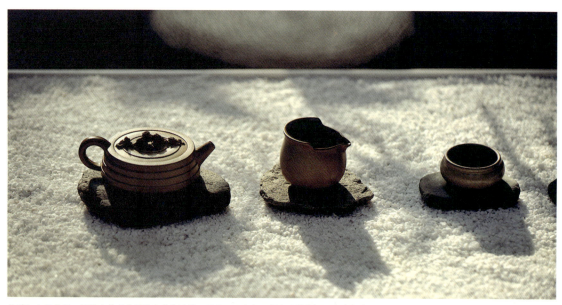

饮茶如生活礼仪，用器也是享受制汤造华的过程，至于三五友人，偶尔以茶自娱乃自煎自食之乐。

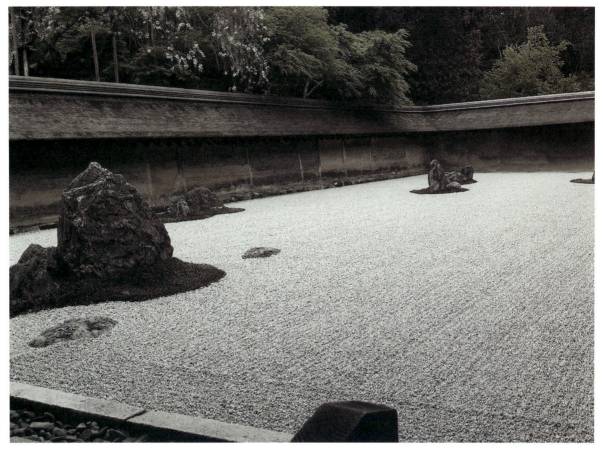

日本 枯山水

缺一不可,从而形成一个刻与器自然统一的大的脉络。这东西不是凭空而成,所做的一切都离不开文人审美、文人情趣,做的山子也不在于多与少,在于意境,多有多的做法,少有少的做法。我认为赏石在收藏里品位是非常高的,它应该比明式家具的级别还要高。中国人喜欢自然,喜欢以小见大,赏石就是自然的结晶,审美的境界自然更高。赏石是个大的文化脉络,通过研山壶的研发,做石头壶的人会多出来,这是好事,说明我的研山激发了紫砂新的创作。

### 枯山瘦水

三言二拍在荣巷的会所虽然才建成不久,却有浓郁的历史文化气息。进门之后,山水相依,中国之家的生活确实是围绕庭院展开的。这里也是研山壶主要陈列的地点,原川说,他的枯山瘦水现在广受欢迎。中国人崇尚的君子气节,产生在严峻、崎岖、苦难等种种逆境中,所以孤独、寂寞、旷远、挣扎的审美主题,绝世独立,倾城倾国。

**汉隆:** 为什么会想到枯山水?

**原川:** 枯山水也是源于唐和魏晋,早期的园林设计有这种风格,后来影响了日本,日本后来把枯山水重新演绎了一下。枯山水表达的是一种禅,现在所说的禅茶一味,茶也可以结合起来。我做的枯山瘦水那个壶,其实就源于枯山水,这把壶造型是原创,并非在传统的壶形上做的。

文人的审美意向一直是研山堂在研究的东西,开始和西风先生的合作中,尝试做出了一把"残雪"壶。残雪用的是白泥,感觉非常好,白泥里有点调沙,这白泥泥质较松,并不是非常适合做壶,而我却非常喜欢这个质感,那个感觉有日本枯山水的味道,但其实这把壶是很传统的,包括壶的造型。但是白泥泥料难找也很难做,宜兴专门调白泥的

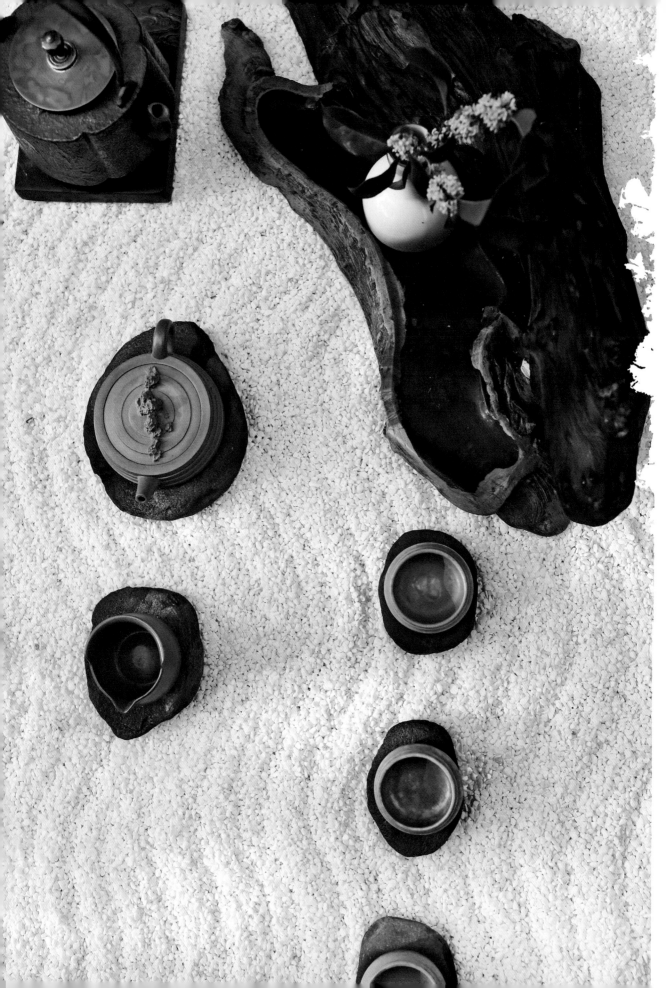

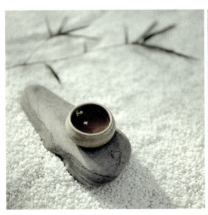
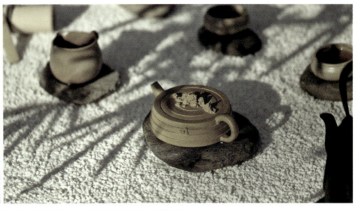

以器物赋予的情思来构建所向往的生活，讲究生活细节的情趣意境，也讲究生活环境的诗情画意。

很少，都没经验。有很多人想订这把白泥壶，但是现在一时还做不出来，缺少合适的泥。而在此基础之上一把新壶却有了构思，就是"枯山瘦水"壶。日本园林里的枯山水，白石子水痕与石头包融一起的那种感觉，"枯山瘦水"表达了那种意境。这把壶做得比较慢，传统的壶形有经验做得快，这把壶做起来没有什么经验可以借鉴。

研山壶的山子也得力于好友西风之手，他捏的山子灵动富有变化，精彩之极。设计这东西，有时需要自己把它表达出来。我以前的山子在设计稿上，自己觉得表达已经算好的了，自己亲自做了以后，才觉得这其中的变化越做越多，设计稿已经来不及表现，理解表达的空间也越来越大。

**汉隆**：你以前表达理念的东西是鼠标，现在你表达东西是手了，自己跟材料结合了，以前是两个人，两双手，要心手相通表达自己的理念，不容易。陈老师也是有系统的，刚才您讲的点我觉得蛮好的。在石的上面去悟，去喜欢，最后在石头上面把它提炼出来，应用到家具、紫砂上。好多人在用紫砂做东西，哪怕是石头，做太湖石，你为什么不用那个来做自己的主打呢？比如说用紫砂来做湖石。

**原川**：我也曾想着要做，但是现在没有真正开始做。研山堂也做了一些紫砂石头成品，有些做得还不错，但这样还不行，用紫砂塑赏石，不能只是像石头，一定要赋予石头人文气息，不能太写实，不能有俗味，需要成熟的表现语言，这个还需要一定的修养积淀，可能还要慢慢来。

**汉隆**：湖石这种东西，是给了一个平台大家来玩，每个人对它的理解不一样。壶再怎么说，只是个热门的题材、一个载体。另外，它本身是个实用件。

**原川**：我一直想解决这个问题，在湖石的设计方面，把雕塑和太湖石结合进去，带一种半写意，虽然目前的成果还不太理想，但是方向有了。我不可能像刘丹画的那个石头一样，一笔笔清清楚楚，刘丹的石头也不可能再有第二个人，只能是他刘丹。我要做的，肯定要开拓另一种形式。

**汉隆**：其实你要做的，是一种当代艺术，是个艺术品，立足是雕塑，雕塑艺术。

**原川**：现在路子都有，我现在在试。我就想把雕塑的写意手法跟石头结合起来。你看雕塑这些捏、拉的手法，石头是自然形成的，我完全可以把它们结合在一起。这样石头做出来就不是一般的复制一块石头。我不需要复制，我要一种写意的东西。这样更符合我对肌理、对残与朴的理解。我要把艺术加进去。

**汉隆**：您讲得非常有道理，这是以紫砂为载体，做一个当代艺术，当代的工艺、当代的设计，

研山堂

符合当代的审美。

**原川：** 紫砂确实好玩，今后研山壶上还能增加一些东西，可以跟名家合作塑山，只要在壶上随意几下，但一定要按照我的方式布局，研山壶不能偏离最初的思想。

### 江南制造

儒家在茶道中找出了兴观群怨，修齐治平的道理；道家在茶文化中发现了空虚之美；佛教则顿悟了苦集灭道，直达彼岸的方法。中国的不同学说与思想，总会以茶为载体，寄托理想。月朗星稀之时，用原川的研山泡一壶茶，仿佛能品尝到旧的陈年。

原川毫不掩饰自己对宋明的热爱。三言二拍的家具，其实只是个起点，初期只是在工艺方面学习明代。而当太湖石的身影出现在家具当中，此时的三言二拍在精神上找到了与宋明审美的契合点。谈到未来，谈到理想，再远的想法都能回归到宋明，我们相信，如果能够选择，他愿意生活在宋明。

**原川：** 我曾有个梦想，建一个"江南制造社"，就是一个实验室，把江南一带原生态的关于制造方面的东西，比如明式家具，比如紫砂，比如竹器，全都放在实验室里，主要是对材料的一个重新认识，包括一个传统的技法能不能和现代的设计结合起来，所以叫江南制造社。

我以前的想法很小，就在无锡，创造的都是纯粹江南文化的东西。然后找三五个朋友，各自研发自己的产品，我做紫砂，其他人各自做自己的东西，然后汇聚在一起，就叫江南制造。然后往外走，往全国走，这样再做一个市场的推广。展陈的状态应该是交叉或一体化的，就像三言二拍这样的空间，就要搞成像古时的一个居家，所有的东西都是用的状态。桌子上摆的东西，家具，挂的画都是一体的。完全融合在一个家里，或者是个书斋，就是这样一个空间。我想就是一个纯空间，不是卖场的摆设，而是家的一个摆设，当然所有的东西都是江南制造。所有

的东西，紫砂也好，家具也好，就如我的房子就是明代的一个房子，我就是明代的一个人。明代的人会有怎样一个家居摆设，会有什么样的东西，我再把这些东西重新做出来，做精到，但不是对传统的完全复制，是新的设计，有传承的设计。像我这样的一个壶是新的设计，那个空间里我也不放老壶，放新设计，都是带有原创的。

江南制造，我只是其中的一分子，但它应该是很多人联合起来一起做的品牌。现在国内所有的原创品牌，所有的核心都是在挖掘文化。挖来挖去会发现，文化的核心点也许是江南文化。真正好的品牌，可能会做江南文化，最终商业的点、原创的点，会回到江南中去，虽然江南是个不大的区域，可太有核心了。

苏作明式家具为什么会出现在这一带，这主要跟这一带的经济文化发展有关系。一个是造园，造园使生活方式发生了改变。明代的时候，大家喜欢在园子里面做一些雅集，在园子里喝酒，聊天，然后写写画画。如果其中是很亲密的朋友间交流，一定需要一些很高的艺术形式。那么就需要昆曲，有品位的雅集离不开昆曲，为了一个昆曲雅集，家具要做得有品位，一帮文人参与家具的设计制作，家具的艺术品位提高了，然后是把玩件，雅集之上玩件不能差，于是玩件的艺术水准也高了。所有的这一切都是一体化出现的，他们的提升改变得益于文人这个群体，之所以这个中心在江南，因为这一带有这样的经济、物质等相应的条件。

**汉隆：** 在你认识的朋友当中，在你的视野当中，用你的方式在做传统器型嬗变得多吗？

**原川：** 国内有，我的朋友圈不大，熟悉的朋友基本没有。现在设计师关注西方的和时尚的东西太多，关注自己的文化还是太少，有些人也关注，但只关注传统表象的东西，如一些民俗的东西，民俗的东西有表象的特质，如剪纸，如皮影，很生活化。文人的东西，可以除去表象，可能就是一个气息，它抓不住摸不着。

### 以茶当酒

几次见原川，都是简单的T恤与牛仔，却散发浓厚的书卷气。他的家中，使用着清一色的明式家具。他坦言，只有天天与老家具生活在一起，你才能真正体会其间的气息。客厅的长桌上摆放着苹果电脑，好的设计，从来不会冲突，反而非常的和谐。

**汉隆：** 但从器本身来说，"研山"系列作品其实跟传统紫砂不是一回事，跟精神衣钵不是一码事。但是你要展出，必须放在传统紫砂艺术展去。可你们完全不一样，来的人也跟你不是一回事。现在需要一种当代精神，跟传统完全裂变出来的这种平台，现在没有这样的平台。

明清册尘外庐　　听琴

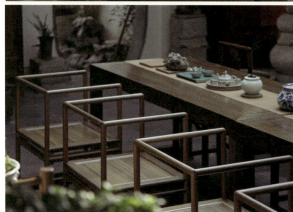

研山堂

**原川：**特别是宜兴紫砂。现在瓷的创作空间变化很大，有很多当代的东西融进去了，整个环境也很好，氛围也不错。可宜兴还是个相对封闭的地方，一般人不一定进得去，就国内形势而言，很少有人新颖的创作紫砂。

**汉隆：**景德镇还是有区别的，国际上有瓷艺这个参照系，它能挂靠上去，变成一个独立门类。传统和现代彼此的界限很分明，一边是仿古瓷，有作坊，有工艺流程，然后是跟传统工艺完全不搭界的，不管烧成、瓷釉变什么的，就是一个造型。一种当代感的东西，陈设就出来了。

**原川：**宜兴就不一样，那里很少有老外去，更没有老外在那里建工作室。也没有引进国际创作团队或者理念。

**汉隆：**所以紫砂不是国际语言，瓷艺那么多

**原川：** 来我这里的老外，都很喜欢紫砂，觉得紫砂很中国。普遍的感受就是在外面介绍紫砂的东西看得很少，接触之后都很喜欢，想要把紫砂介绍到国外去。我身边有几个朋友，拿了我的壶在用，他们说和以前买的壶感受不一样，发现研山壶好玩，越玩越喜欢。你不能说他们不懂壶，他们以前就是玩传统紫砂壶的，他们喜欢是因为壶里看到了一些新的东西，而这些新的东西在其他壶里不见得有。

**汉隆：** 你这是知其难而上。叶放曾说做漆器的人，他的子女已经不去关心东西怎么做的，传统的工艺还是要关注手艺，传统整个的来路，因为有来龙才有去脉。现在要做大件，因为当代艺术好卖，一个传统的东西弄半天，漆了多少遍，最后到别人眼里还是个工艺师，东西也当一个玩意在卖。你要做一个二米高的东西，成了当代艺术，那么一开价没有二十万怎么好意思？那些子女不去讲究传统的流脉，而是去做大件，做装置。

**原川：** 传统这块被破坏得非常大。我去淘老货，一般控制在买无锡的或者苏州的，要江南的，其他地方的我都不太会买，我主要是看中这带东西的人文气息，江南文化对我影响很大。东西都是拆迁拆出来的，现在谁家里还有很多老东西啊？而以前的家家都有，全都破坏掉了，蛮可惜的。你必须要看到以前的老东西，你才能做新设计，像老家具，你必须每天要面对它，虽然在博物馆、在书上也能看到，但气息不一样，如果你每天都面对它们，那感觉就是另外一回事。你需要每天去面对，这样你就可以和过去有心灵的对话，但是一般人没有这样的机会去面对，这就存在了一个认知的断层。我曾给一些朋友做家居设计，根据需要，有的很现代，但是这种现代居家我自己基本是走不进去了，这样的现代感觉和自己没有关系。

**汉隆：** 设计这个词是个外来词，其实设计与艺术之间一直是有联系，只不过大家没有这么提。

**原川：** 在中国，我们所说的文化虽然一直也没有断，但在生活里大多已经不存在，只存在于少数文化人的理解当中以及小众人群里，大多数人对文化的理解不够，因为没有自然的传承，认为文化就是古东西，不能动。所以一谈设计大家都会排斥，有人说设计就是全新的东西，为什么要去做全新的东西？但是传承概念是发展概念，如果东西不设计怎么发展。在这点上欧洲人做得非常好，欧洲文化是有传承的所以欧洲人不排斥设计。我认为设计分两块，一是有文化有来源的设计，就是前面谈到的影子，是基于传统做的设计，没有做得过于夸张，来源于人们的文化背景。还有一部分设计没有来源，背景可能是西方，或者其他相关的文化，可能会很杂，可能略显突兀。

不过国内有一些文化专家也提倡设计，他们认为如果明代的一些人活在现代，他们也会提倡做设计，设计是基于生活品质的提升与改变，是非常正常的需求，在现代的背景下，文征明、李渔到了现在，会不会做些新设计呢？我想肯定会的。

艺术文化应该是往前走的。我们现在有些人认为往前走不对，固守传统才是对的。那么这些壶一直固守着传统，怎么会有新意？徐秀棠谈到丁山的紫砂创作现状时认为，紫砂已经进入发展的瓶颈期，因为创新不足。他觉得有的新设计做得太夸张，传统一块又做得太庸俗。我觉得他说的是对的，传统是应该尊重的，但不该越做越俗，现在设计的东西做得那么夸张，跟壶又不和谐了。但和谐的东西是很难做的，只有充分认识到传统，才能做出和谐的设计。

我觉得设计不能被排斥，只要设计尊重传统，就有可能是好的设计。我们突兀的东西做得太多了，个人觉得像国家大剧院，是

有点突兀了，说白了跟我们的文化没关系。现在的建筑设计发展也面临同样的现状，不知道自己的建筑该怎么做。因为做不好，干脆就把一个现代的东西放在那里了事，这还不如不设计，设计要兼顾背景、环境以及地域文化。

而贝聿铭为什么能做好苏州博物馆，因为他从小在苏州生活过，对中国文化有认识，而他的设计思想与理念都是非常正确的，应该做自己文化的东西。他给西方做的设计也完全尊重了西方的文化，给中国人做的就是中国的文化。

有多少人理解设计？也许有些教授都说不清什么是真正的设计，目前的国内现状是一提设计就是创新突破，往往忘记了设计必须有本源。设计是一个循序渐进的过程，设计也可能像艺术家一样，很个人，很艺术，也可以很公众，这是个复杂的词汇，艺术是个人思想的表达，设计则是工业化，产业化。像壶这种东西，是很艺术化的，但它又是设计，所以我们不能绝对化。现在我们在大量的工业化当中，寻求自己的个性，一定要服务我们的生活，服务社会。但现在的设计服务有很多是强加的东西，所以你不喜欢，却被强加给你了。就建筑而言，为了居住，你只能在不喜欢当中挑自己喜欢的，这是很无奈的事情。人们在批评当代设计的时候，会说一些极端的话，会盲目喜欢西方的东西，因为西方相对成熟，我们的现代设计也许太不成熟了，多数还是想到哪做到哪。

和朋友聊天谈到无锡，都说无锡曾是个多么美好的城市。我是20世纪80年代末来到无锡的，还能看到真正无锡的影子，那些个小街巷，拐来拐去，都有自己的名称，每家每户的居住，都有邻里，很生活化、很自由、轻松，小孩子都能随意地在巷子里玩，无锡就是个小城市。但现在无锡在往大城市的方向建设，把老的东西拆掉建新的，但新的却没有老的好。像崇宁路，以前是很好的地方，人民路也是，但现在的样子，还剩下什么东西？朋友说，如果这个城市不去建设，不用申遗就是一座世界文化遗产，现在去建设了，永远也不可能成为文化遗产了。建设与设计应该是一样的，都是向前发展的，应该让生活的品质越来越好。如果没有提高品质，那么我们的发展方向是不是有问题？我们应不应该反思？本来可以成为世界遗产的城市，花了那么多的钱建设，反而什么都没有了，但不是发展建设就不好，主要还是规划与设计出了问题，忽视了自己的文化。

回到我们的壶上，只有了解壶的人才知道壶该怎么做，如果不了解壶的人来做，那么对壶的理解就会偏差，做出来的就是个新设计，但这个新却是很可怕的。

汉隆文化机构文字整理

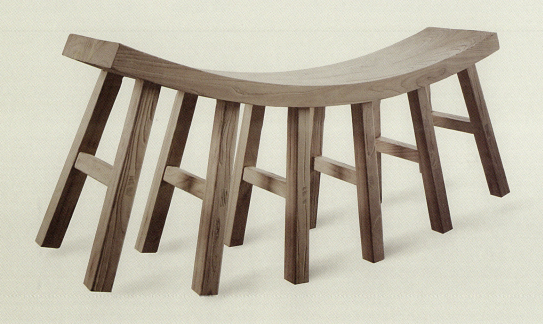

## 曲凳

此时摇摇绝低小,媚紫得映车闲细。
幸承踏歌罗袜暖,偶荷细摘春心怜。
源于童年的记忆,将传统的长凳进行变形设计,六组支点组成一个曲面,
每组的平衡面在转移中求得运动,平衡的转移又形成长凳的曲线,在摇摆中追忆童年。

卷五 松下风来 UNDER THE PINE WIND

# 明的山

文 陈原川

## 照应生命与万物

明代审美之高洁纯粹，境界之幽澹绝尘，厚人文、重意境，乃传统审美又一高峰。现世文人苦苦追寻，梦寐求之，得其要而人生一快。文人学士在道家老庄"见素抱朴，少私寡欲"、"恬淡为上"的观点和思想的影响下，崇尚"天地有大美"，追求"无物累、无人非的淡泊虚静生涯"。文人们向往隐逸，发现山水美，独立的山水画、山水诗喷涌而出，赏石观也冲破孔家"比德"的传统思想，开始向"千岩竞秀"、"清荣俊貌"看齐。

在超过两千多年的中国收藏史中，石头在不同的文献中得到过赞誉，在不同的社会阶层中受到推崇。赏石，不同于从抽象形态中确定现代美学意义，而是将重心集中于石本身不成规则的立体形态上，探究它们潜在表现出来的意义。从汉代的庭院"山石"到明清文人案几上的"赏石"，以石为介质所畅想出的山石天堂，正是中国古典传统文化世界中传说的世外仙境。

## 返璞与偶然——人·石·自然

雅石乃天然雕琢，上升到文化意识及美学层面，却玄妙深奥。古往今来，多少文人雅士、鸿儒、硕彦为之倾倒，如痴如醉；又有多少人为其赋诗著文，以明其志。

赏石不同于其他艺术，它能够且常常反复展现返璞与偶然的艺术魅力，它们能够被放在不同的位置上，能够在改变它们特性的同时勾勒出新的形态，事实上，这正是人与石之间的相互相动，移动或者为其创造外在的山间环境，都展现了赏石的特性，这种千变万化，无法言明的艺术形式像一种邀请，邀请观者将它作为动态的、变化的物质来思考，而时间的无限性，使中国文人赏石不仅是传统历史艺术的一部分，也是一件存活的、有生命的艺术形式的载体。

太湖石造型，由其内部某种坚定而强大的力量聚集与凝结而成。由于这种自然形成的褶皱聚散与疏密的排列，以及其外轮廓跌宕起伏的姿态，使人感受到一种音乐般的韵律与节奏和跌宕多姿而又温柔婉约的情调。

中国古代美学认为，审美情感得之自然又发乎自然。这种浑然天成的壮美与绮丽、阳刚与阴柔的对立统一，正是美之所倚伏。

**哲悟与化境**

禅宗这一派对中国文人的影响最大，这种影响，更多的是将其作为一种人生哲学的学问研究，而这种影响最甚的还是在于艺术领域，中国画、诗歌、音乐均深深蕴涵了这种禅意。"不造新业"，并不是不作任何事，而是作事之自然以期无心。因此最好的修行方法就是以无心作事。这正是道家所说的"无为"和"无心"。可以看出，禅宗所追求的人生境界即消除智性（"智与理冥"），回归浑朴的心灵境界。

"达则兼济天下，穷则独善其身"，文人的一生永远在进与退这两条人生道路中摇摆，通常来说，文人们还是以"修身、齐家、治国、平天下"为人生之根本。山水、草木、建筑、家具、陈设构成了完整的生活空间，其中每一个部分均要暗合着文人思想的主旨，有主有次，互相配合、映衬、对照。本身处于整体环境之中，彼此映照渗透，仿佛也熏染了一种诗情画意。更为主观地说，身处于园林的人，其人格品藻、一举一动也是要和这外部环境契合妥帖的，如同文震亨所言："云林清秘，高梧古石中，仅一几一榻，令人想见其风致，真令人神骨俱冷。故韵士所居，入门便有一种高雅绝俗之趣。若使前堂养鸡牧豕，而后庭侈言浇花洗石，政不如凝尘满案，环诸四壁，犹有一种萧寂气味耳。"

**明式审美嬗变与延展 研山家具创作**

《周易·系辞》："形而上者谓之道，形而下者谓之器，化而裁之谓之变，推而行之谓之通，举而措之天下之民谓之事业。"道是本质的精神、灵魂。道作为存在之根本，万象之源泉，始终贯穿于中国人的思维。道在设计中即指设计的理念、精神和地域文化。

而明式明韵思想之所以可以在当今设计理念中继续传承，就在于其浅行重道，以文化去体现设计的精神本质。

明式家具传至今已不再仅是一种有形实物，而且是建立在中国传统文化层面上的一种精神与气韵的融合体，由此展现出来的空灵、内敛、优雅、简朴也可以在当今设计理念中继续延续和传承。明式家具作为线条的艺术，在明清两代文人的眼中，成为展现他们精神世界的一个载体，换言之，成为他们表现中国传统艺术精神的一种物化样式。

研山家具的创作，肇始于对明清苏作家具的造型艺术乃至家具背后蕴藏的传统审美之感知，着眼于对明式家具简约结构之借用，通过细节重铸，以及对太湖石造型流动飞扬的勾勒诠释，力图阐述独有的艺术美感。基于传统家具与太湖石造型的结合，运用递进的错落感营造出神妙、悠远、纵深、空灵的视觉效果，进而依形就势、相依相附，建构成多变的结构组合，最终赋予传统明式家具现代功能及现代设计理念。整体来说，在风格上秉持明式家具之简约，在设计制作上发轫于传统苏作家具工艺，且着力倾注文人精神和古典美学之魅力，这一系列是集实用、艺术、收藏功能于一体的新式古典主义实木家具作品。

研山探云椅背细节

明清册尘外庐

### 未完的情怀

立足于以生活为本位的审美取向，致力打造风雅、哲悟、养身、怡性的设计作品，进而衍生独特的文人审美情趣。明式家具与石恰似桥梁、纽带，构建并创造出一系列新文人艺术的特殊类型。即深刻而不离当下，形神兼备、完满自足，将文人审美在抽象与具象之间的美感寓于创意设计中发挥至极致。

明山，抽象且空寂，凝结传统文人情节和操守；素心，古朴儒雅，特立独行，城市化进程所造成的矛盾心理与困于矛盾中的低吟出世理想；归隐，以灵石的姿态，于凡尘俗世中静观禅意……像隐者一样生活，"研山"系列家具包含了当代文人艺术独有的爱好和情致。

明代审美之高洁纯粹，境界之幽澹绝尘，厚人文、重意境，乃传统审美又一高峰。现世文人苦苦追寻，梦寐求之，得其要而人生一快。吾多年沉醉于本土的明清苏作家具及相关艺术，通过感知明清苏作家具的造型艺术乃至家具背后蕴藏的传统审美，以平面设计师的思维，借用明式家具简约之结构，重铸细节，勾勒出太湖石造型的流动飞扬，力图以现代设计的理念阐述其独有的艺术美感。明式家具与山、石造型结合，运用递进的错落感营造神妙、悠远、纵深、空灵的视觉效果。依形就势，相依相附，构成多变的结构组合。通过此系列的创作，以新路径重新解读明式家具的现代性。"明的山"风格上秉持明式家具之简约，制作上发轫传统苏作工艺，设计倾注于文人精神，延续着明式之美。

"研山"系列家具设计理念秉承简单优于复杂，幽静优于喧闹，轻巧优于笨重，稀少优于繁杂，这一系列艺术理念，用最少的元素，最简单的方式，创造一种意境，注重内心的自省。静默于"研山"系列作品前，研山托管了本以为沉重的放不下的心思，也将真美相交于观者，希望以真美的名义感染你，传递精神的力量。明式家具与太湖石以及山石映像结合不仅仅是一个创作的题材，而是承载了文人思想与自然精神的器物，通过"研山"系列的创作，观望于明，仰望明人审美之高山，观照现实之创作。在中国传统文化中，无论是庄子逍遥物外的荡然之气，还是孟子所养的浩然之气，以及禅宗所修的静逸之气，都深深影响着中国传统文人艺术的品格。研山艺术遵循其道，在根植传统文化的基础上，静心地创造安安静静的作品，借此与观者交流。

陈原川／设计师、江南大学设计学院副教授

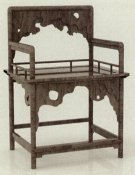
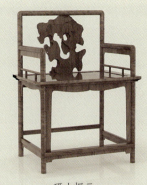
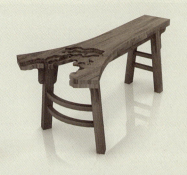

### 研山卧云
借用明式家具简约之结构，重铸细节，
勾勒出太湖石造型的流动飞扬，
力图阐述独有的艺术美感。

### 研山探云
以现代设计语言抽象概括太湖石的造型，
把太湖石的人文美感与明式家具简约造型融合，
赋予独有的气质神韵。
冥其上，独坐观心，别无所求。

### 云桥
太湖石形似云似桥，与家具结合之形态似分似合，
开合之间体现巧思，在岁月间涌动恬淡的闲适与雅意。

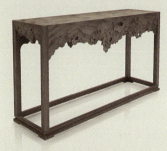

### 峦峰案
不满足于一个图式化的简单呈现，
用古雅的眼光在太湖石繁复多变的造型中寻找
秩序和美感。纹理多变呈现一派山峦叠嶂、
碧秀蜿蜒的造化山水之趣。

### 悬烟香案
取意太湖石，
通过对太湖石涡、沟、环、洞的雕琢、
线化传统香案的结构，重塑衍生出新的艺术造型，
以简明的线条传达平和、稳定、娴静、自律的心境。

### 冠云吧凳
选择象征文人情怀的太湖石，
使岁月与文化通过独特的形式共存交融，
觥筹之间感怀人生。

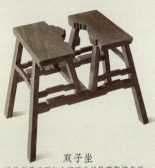
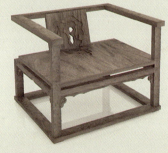

### 双子坐
传统家具造型与双子自然轮廓衔接自然，
看似自然实是细心制成，一分为二的造型简
约明快，浑然天成，给人充分的想象空间，
可以朝上升华也可向下联，将对美的理解加
以深刻，实践并拓展，打造独有的美学印记。

### 行方禅椅
禅、石造型结合，运用进退的错落感营造神妙、
悠远、纵深、空灵的视觉效果。
依形就势，相依相附，构成多变的结构组合。

### 夭桃
曲面本身具有空间性和独立性，形成专属空间，
太湖石或灵秀飘逸，或瘦峭耸峙，或拙朴古雅，
将太湖石多样的姿态依附于灵动造型，
在曲线的生长中重塑一个人文之态。

### 空禅
用通透的结构给予天然的简单感，
再与太湖石刚中带柔、柔中见刚的形态融合，
展现独特的观感和存在感。

### 禅茶一坐
感怀人生有极，其情其味，
尽展远离尘世间飘逸洒脱之神韵。
以简约的结构参悟心灵的平静，可禅，可茶，是谓禅茶归一。

### 空云浮尘
似云、千形万象竟还空，似尘、超然离俗无根蒂。
以云与尘为形，打造写意造型，寄予对云淡风
轻生活的向往，慨叹浮生者梦，为欢几何？

卷五 松下风来　UNDER THE PINE WIND

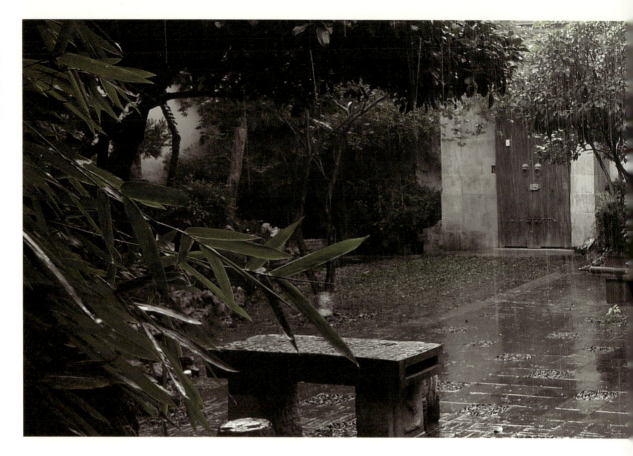

# 造境筑梦

文　障尘

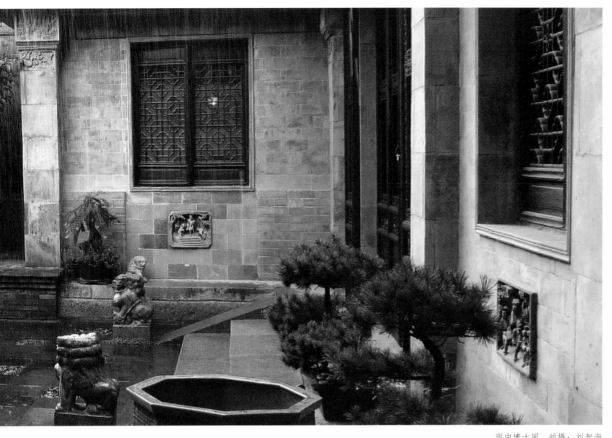

雨中博古园　拍摄：刘智海

不知道为什么，从小喜欢雨天。

四岁大开始，每逢雨天，总趁着大人不注意，提着铁皮水桶跑出后门，到院子里蹲下，把水桶罩在头顶上，听着雨滴打在桶底咚咚的声响。台湾的雨通常急而且猛，所以这声响就像是鼓声一样，悦耳极了！

同样的，小学里的美术课，凡是风景的题材，我总喜欢画雨天。人家画的是花花绿绿，我的画里却是各种的灰阶。这想必给我当时就担任小学教职的父亲带来不小的困扰，担心这个个性十分顽固的小孩是否有什么心理方面的问题。

那几年，开始接触到古诗词。古人描述的各种雨景，那真是迷人极了。而诗词里，那雨总是下在江南。

所以，我开始向往起未曾谋面的江南。

杏花，烟雨，江南。

但是，烟雨是什么样的雨呢？对比台湾急促猛烈的西北雨，实在不好想象。

而江南又是什么样呢？

江南有书法、绘画、篆刻、各种工艺。似乎千年以来，中国文化的中心就在江南。而与这些文化精粹有关的事迹，又似乎总是集中在某个园林里头，或者跟某个园林有关。

关于园林的概念，当时在台湾并不容易进行直接的理解。台湾的园林大致有两种风格，一种是日本人殖民时期留下来的，多半在官家宿舍里头，一般人是没啥机会见到的。另一种则是台湾豪门的私家花园，以板桥林家为代表，是耗费巨资远赴苏州取经所建造成的，但不能称作原汁原味；并且，直在后来开放参观之前，同样很难一窥堂奥。

因此，当时台湾一般人对中国传统园林的理解，多半是从文字、讲述与古画中得来。

直到两岸开放，台湾的观光客才真正见到了江南园林的尊容，而园林之外的江南，

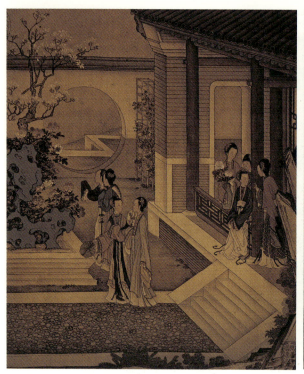

清　陈枚绘《月曼清游图册》　　　明　仇英《人物故事图册》

也从各自的想象之中走了出来。

对于久离故土的游子，这是旧梦重温；对于初登祖国的旅人，自此不需神游。

然后在数年前，因缘际会，我得以第一次有了在江南造园的机会。

那是一小块地形局促的院子，位于山脚下。由于受到许多因素的制约，园内的树石等元素，只能就地取材，算是拼凑而成。

这次简易版的试验有了很不错的效果。

工作才刚结束，就有了第二次造园的机会。

这第二次造园，并不只是单纯的工程项目。在进行实际工作之前，由于这次的造园必须充分反映创建者推进现代农业的理念，我于是有大半年的时间对古人造园的文化意义在各种层面上进行深入了解。

所以，这是一个再学习与再认识的过程。我觉得：如无这个过程，直接进行任何创作都将只是肤浅的装饰、玩弄手法而已。

生活在自己打造的园子里头，所知所感、所见所闻，虽属人造，不失自然。这样的体验，是千百年来所有中国人一生的渴望。

所谓园，就像是一个最小的国，在确定的边界之内，营造一个以家庭为单位的生活空间。

所以，安定是造园者的基本外在条件，安全是其最低的要求，而安逸则是其最终的追求。

古人造园，是一个纳须弥于芥子的过程，透过提炼自然的各种元素并重新加以组合，呈现出个人对自然、对生活的体悟与修为，也就是一种实现个人美学的具体形式。

从形式语言上来说，园子里无处不散发着专属于中国人的文化美学传统。若仅以一个字来表述，我认为那就必然是"和"。

和意味着和谐。因此，它必然形成一种平衡，并且不是机械式的。因为，中国人由于对和的理解，还衍生出了一个重要的观念："和而不同"。显然，和谐的产生并非出自机械式的重复，而是包容了个体之间的差异。

所以，它不追求外在的对称或抗衡，而是强调内在的平衡。

此外，虽说造园本身是对自然的一个淬炼与浓缩，但中式的造园与世界上其他民族

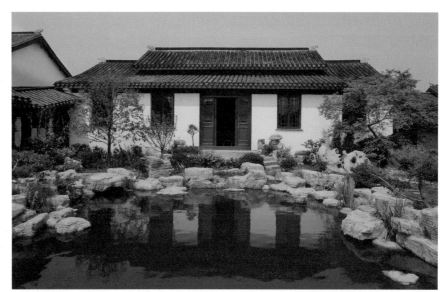

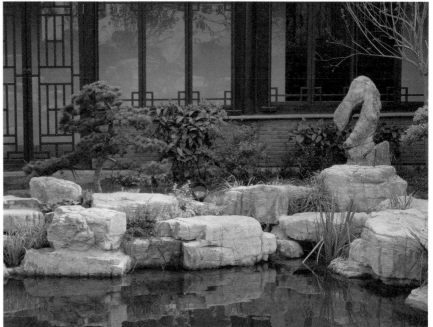

尚田

造园理念的最大不同，就是中国人对自然多了一种敬畏感，因此在抽象的过程中严格自律，更多地是采取浓缩的手法，以避免过于纯粹化而导致的僵化与变形。

换言之，除了建筑本身无法避免的对称性，以及一些具有象征意义、基本排除锐角的几何图形之外，中式园林始终在追求自然界中那种尊重个体的群体韵律感。

这里还要提到第二个字：生。

园子既要呈现自然之美，就必须展示其勃勃生机，并能随着时令而有所变化。所以，园林的要素，首重植物。植物的生机表现在五个方面：枝干、叶、花、色与香。园子里的植物，在安排上如能兼顾这五点是最理想的。

"博古园"造园讲究变化，变化从心不拘泥章法

园林的第二个要素是水，因此必须有池蓄水。水宜活而忌滞，为了避免成为一潭死水，园子里的水源最好布置成瀑布，一方面可以观水势，另一方面可以听水声。另外，这也能增加水中的氧气含量，有利水中生物的生长。

第三个要素是石。一方面，园中水池通常要用石来砌；另一方面，园中也需要用石来象征山峦。然而石头是一死物，死物又如何展现生机？所以石需奇、需灵、需秀。于是八面玲珑的太湖石，成为园林用石的上上之选。

园林的第四个要素是鱼。如从广义来说，应该包括水生的动物与植物。为了加强视觉效果，色艳而多彩的锦鲤是最好的选择。如果池小而浅，则摇曳生姿的长尾金鱼也可以考虑。但无论什么鱼，数量都需加以控制，切勿贪多。

也许有人会认为这样比较热闹，殊不知园子本应清幽静雅，游园时才有闲适之感。若要热闹，不如将园子改成菜市场。

现在有许多园子，池里养了过多的鱼，以为量多大便是美，其实拥挤不堪，令人生厌。尤其是喂鱼时，水面一阵翻腾，众鱼争先恐后、张嘴狂吞，真是煞风景之至！而园主人的品位，也就可想而知。

至于水生植物，也需讲究。如水势流动，则类似水韭的细长水草，便可在水面之下轻摇款摆，信步岸边，顿觉优美可观。如水势和缓，则适合那些在水面生长的品种。大如荷叶，小若浮萍，风行风止，都成胜景。

除了以上几个取材自然的要素，园子其实还需要一个非常重要的、绝对人造的特质，那就是文。

文就是文化的表现。它透过两个途径显示：一是命名，一是创作。

对园子的命名，通常会暗示主人建园的心路历程，或者显露主人的文化品位。由于具有定性的功能，所以必须力求斯文雅致，并要风格独特。例如著名的"个园"，名称中隐含主人对竹的喜好，甚至连文字象形的功能都用上了。

至于园内的建筑或设施，命名通常较为具体直接，基本上追求充分展现命名者的国

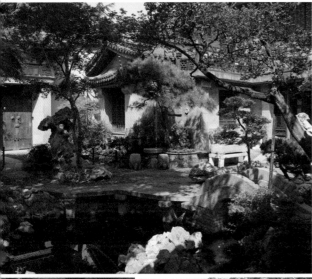

博古园

学功底,或者尚雅,或者尚趣。

园子既是主人一生情趣之所寄,当然会有所收藏。除了古籍古物,有时也会有创作品;或者悬挂于墙壁间,或者雕刻于木石上。楹联牌匾,或许名家手笔,桌椅门窗,多有巧匠心血。观者目光游移之间,应能感知主人志趣。

现代的中国人,应该打造怎样的园子?

有许多古人习以为常的事物,早已消逝于滚滚的历史长河中,一去而不复返。如果今人硬要攀附古人,则是一条死路。

近年复古之风大盛,造园造景所在多有,可惜绝大多数都是一味抄袭、东施效颦。入得园中,遥想古人,但觉古人高明,而子孙不肖,距离古人的风采远甚。

这样的园子,造得越多越觉浪费。

今人还得造今人的园子。虽说很多地方比不上古人,幸好我们也有些后发的优势。例如材料,古人限于条件,多半就地或就近取材,太大的、太重的、太远的材料,一般不在考虑之列;如今百吨之重、千里之运却已不是难题。再例如技术,古人堆砌数十吨的山石就算是大工程,如今用起重机吊起数十吨的大石只消片刻工夫。

当然,无论如何,还得使用自己传统的文化语言。

当具备了新材料与新技术,我们能呈现何种新风貌?

障尘/闲人、茶人

冯可宾在"岕茶笺"中说:"茶壶,窑器为上,又以小为贵,每一客壶一把,任其自斟自饮,才得其趣。……壶小则味不涣散,香不躲搁。"故而宜兴所产紫砂,自明代以来人气不减。

每一位虔诚的茶人，都是禅的弟子，都试图将禅思精神，带入生活中的点点滴滴，禅学所具有的简单与纯净源自禅的唯美，在追求"净"与"静"的同时，兼具美感与自然。

卷五 松下风来　UNDER THE PINE WIND

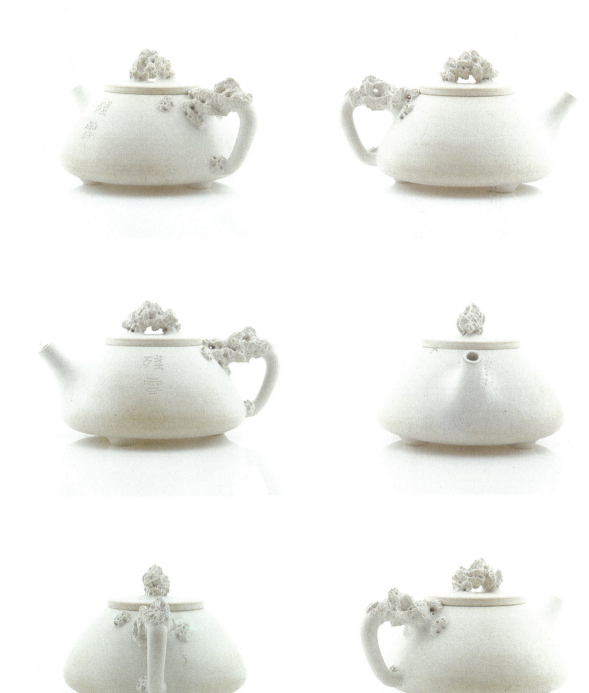

# 茶之思

卷六 故土残调 HOMELAND AFTERGLOW

文 逸民

  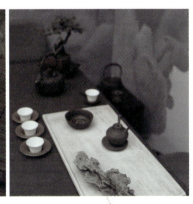

四十年再多一点之前，当我还是一个小屁孩的年头，住在台湾中部的乡下。当时非常腼腆的我，偶尔能够参与大人们的聚会，而这样的聚会中，永远只有茶一种饮品。

我天生不爱滚烫的饮料，嫌茶水烫嘴又烫手，所以对着一杯热茶，我总感觉没法立刻入口。然而台湾人待客热情，因此大人们老是催促你快喝。好不容易等到茶水稍凉，大人却又在你出手之前抢着倒了，再给你添上滚烫的一杯。

那年头，当晚辈的是不能在大人面前多嘴的，特别是不能在别人家里嫌东嫌西地抱怨，否则，或者换来长辈的呵斥（通常是闽南语的一句：沤少年），或者直接脑门上挨拍。所以，当时喝茶对我来说并无乐趣可言，反而是大人们喝茶的一些习惯动作比较吸引我。

那时喝茶不常用茶盘，而是用一个水洗盛着茶壶，水洗一般称作茶海，茶壶放在茶海里头，壶里添了开水之后，多的水量自然溢出，所以茶壶实际上里外都是开水。

要敬茶时，拿起茶壶，壶底当然滴着水，为免到处滴滴答答的难以收拾，因此倒茶的人必须先拿好茶壶，以壶底顺着茶海边缘涮上一圈，然后提起茶壶，快速地依次给排成一列的茶杯里一点一点地添茶。

大人们说：涮圈的这个动作叫"关公巡城"，倒茶时茶壶嘴一点一点地动作则叫"韩信点兵"。

每个动作，都有一个故事相衬，所以觉得有意思。

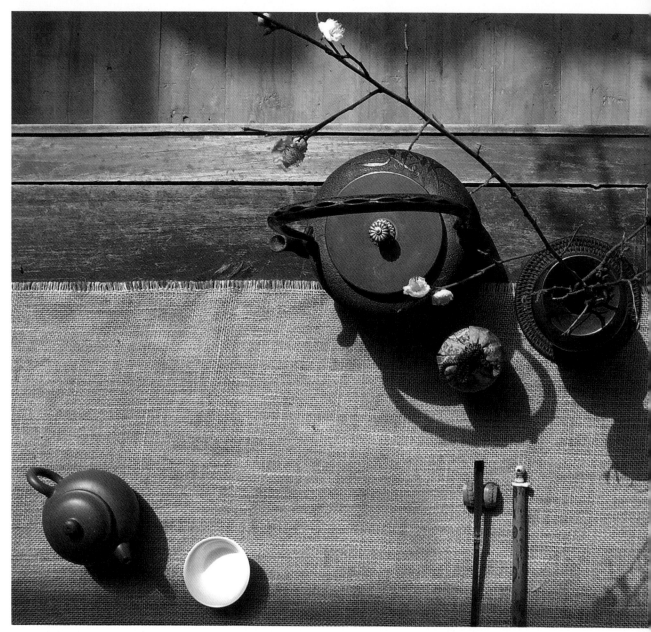
阒庐

　　后来对茶文化的历史有一点了解,知道这些动作都出自于闽粤一带喝功夫茶的规矩。不仅如此,另外还有一些基本的礼仪,例如:别人奉茶时,你得用食中二指的指节轻扣桌面,象征了叩首的动作,表示对奉茶人的敬意与谢意。

　　等到见识更多一些,知道还有所谓的日本茶道,并且知道茶道脱胎于宋代的中国,于是对那种简约而肃穆的过程,以及精致典雅的器具,也产生了好奇。

　　好奇产生了一连串问题,而所有的问题好长时间内都找不到答案。

　　问题是:日本茶道有多少成分是中国的?中国有没有"自己的"茶道?中国的茶道是否就是功夫茶的那一套?传说中的中国茶道是否比较高明?

　　感觉上,中国人自己好像都不太在乎。

　　于是这些找不到答案的问题,就被我自己打了包,放在脑袋中的某个角落许多年,偶尔会被翻开来瞧一瞧,然后又被放回原处。

　　当然,有这种疑惑的必定不只我一个,因之,后来台湾也开始推广所谓茶艺。

称它茶艺,据说是为了要与"日本的"茶道作区分。当然,人家的那种优雅的仪式感是可以参考的;并且,传统功夫茶的特点当然也要传承;此外,最好还要有明显的中国传统文化艺术的成分。

于是台湾茶艺就想当然并顺理成章的推广起来了。

人家日本人穿和服,咱们就穿旗袍,人家崇尚极简,以求直指本心,咱们文化丰富,大可五味调和。

这样粗暴的文化嫁接,形成了荒诞的画面。

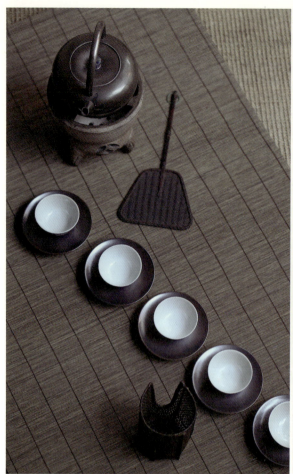

闵庐茶事

虽说浓妆艳抹，却又正襟危坐；
素知旗袍美丽，可惜料子廉价；
犹见关公巡城，但是身段柔软；
依旧韩信点兵，可惜指若莲花。

这样的泡茶法，套一句现代的粗鄙流行语：那是相当的"娘泡"！只见手法上下翻飞，如飞燕之独舞，目光环场顾盼，如贵妃之醉酒。

这样的茶艺，有如葵花宝典上的武功，男同志显然是不好练的。

为此，我着实恶心了好几年，再也不提茶艺茶道。

两岸通航之后，头几年走访北方多一些，随时可见许多人拿着玻璃罐子泡茶，罐不离身、随喝随添，一罐茶顶一天，通常泡的是香片；还见有的人把茶壶当茶杯，把壶嘴当奶嘴，且倾且嘬，依稀可以找到断奶前的感觉。凡此种种，固然无艺可言，离道就更远了。

那就往南走吧！闽粤是台湾茶之原乡，一定保留了许多茶之本色。

不料就在这几年当中，许多台湾的茶商因为近水楼台，早已看准了福建各处茶产区，一方面参酌台湾经验，精进了揉茶焙茶的制程，另一方面当然也要参酌台湾经验，进化了茶产业的行销模式。

很不幸的是，其中也包括了台湾的茶艺表演。

早年的一连串花拳绣腿，已经令我傻眼，而这种"加强版"的套路，随着茶商各不相同的品位，呈现出一种急于行销、怕你没受到震撼的饥渴感。鹰爪加上莲花指、太极伴随铁砂掌，有时让你有一种巫师献祭般的联想，有时又让你有欣赏魔术师变戏法的错觉，总体而言：别扭至极！

中国的茶道，怎能是这个样子？

于是我又回想起了那些老问题。

由于中国茶道暂时的虚无缥缈，还是得从日本茶道谈起。

这些年里，听到许多人的说法，也包括我自己偶尔浮现的念头，都觉得日本茶道没啥了不起。

但我也常扪心自问：日本茶道究竟有啥让我们瞧不起的？我们该瞧不起日本茶道么？

事实上，日本茶道总是令我们又爱又憎。

我们总在心里艳羡人家茶道典雅庄重的气氛，以及人家茶道具的精致美丽，可我们总要强调人家的茶道来自中国，并且总有意无意地流露出一种鄙夷，好像别人的茶道就是不如自己的。

但是，如果茶道果真传自中国，我们鄙夷人家，不也顺道鄙夷了自己的老祖先了么？此外，如果日本茶道确实不堪，那么这些年兴起的日本铁壶、银壶的收藏热，又是所为何来？

或许问题出在我们自己。

日本茶道确实源出宋代的中国，并且有两个起点，一个是当时流行的点茶法，另一个是当时盛行的佛教禅宗。

日本茶道正是在这两个起点上发展起来的，而其仪轨、道具，无一不在体现禅宗的内涵，追求的是本心开悟。

对此，我们有何置喙之处？

点茶法到哪里去了？禅宗还存在于我们的生活中么？

对于日本茶道，我们应有一份欣赏与尊重。

那毫无意义的高下之争，不但显得气度狭小，并且也突显了自己的无知与自大。

争胜之妄念，本是佛家之大敌。

话说回来，日本茶道从整个茶文化的角度来说，又应该如何评价？

从中国人的观点来看，茶道这个名字，确实有点托大。

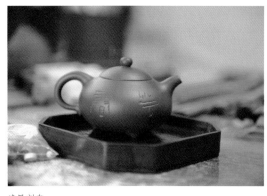

逸民刻壶

中国人对道这个字的定义，一般而言比较尊崇并且持重。尤其是道家对道的解释，甚至比一般所谓的道字要更加玄妙，直指宇宙之本体，非所能知，亦非所能名。

因此，对于那些有迹可循、有法可依的众多法门，中国人通常会称之为礼、为法、为艺、为术。称道之为，对中国人而言是过于僭越了。

日本的茶道，对中国人来说，毕竟还是一种术。

在点茶法之后，中国的茶文化又经历了几番改变。制茶的工艺、社会的时尚、喝茶的规矩，也随着不断转化。有些部分在某些地区或某些人群之间流传了下来，另外有些新的、特定的茶种、工艺以及品味的方式，也同样地进入了此一文化体系中，影响、也被影响着。

所以，明清以来的中国茶文化，一直呈现着多元的面貌，因此从来不是一家之言。

如果想要一统茶的江山，对中国的茶文化，不是成就一种伟业，倒反而是制造一种灾难。

更何况，在中国，除了佛家的茶，还有道家的茶、儒家的茶。

我们的问题不是没有。我们的茶文化堪称博大，可我们同时得自问：是否堪称精深？

日本的茶道，在茶禅一味的路上剖析深刻并且勇猛精进，其极致之美，早已超越了文化的藩篱。

明式家具,古雅精妙、别有巧思。精而便、简而裁、巧而自然。气质绝尘超俗,其制式文人设计,即可谓文人家具,最为清贵。一几一榻,令人想见其风致,几榻有度,器具有式,位置有定。小窗幽致,决胜深山,焚香燕坐,俨在宋人画中。

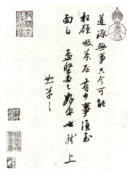
北宋 苏轼《啜茶帖》

北宋 苏轼《一夜帖》纸本行书 故宫博物院收藏

北宋 《米芾道林帖》

作为唐宋茶文化后人的我们，当然也有许多傲人的成就，例如：宜兴精巧万端的紫砂制壶工艺、福建多彩纷呈的制茶技术等。可惜的是：我们同时勇于抄袭，而又不甘落于人后。

为愚行；又因为不甘人后，所以普遍喜欢鱼目混珠、钻空子、走捷径。这种普遍现象形成的结果，看似亮点不断，其实缺乏长期稳固的基础，尤其缺乏深刻的思考与论述，于是在文化发展的道路上经常互扯后腿。

例如：我们如今在宜兴，可以用极高的价钱买到所谓名家的曼生十八式茶壶，但对比原创，就会发现其中不仅没有创新，并且造诣远远不及。甚至我们也可以用极低的价钱，买到一整套所谓曼生十八式，假料、假色、假工。买卖双方固然各取所需，但茶文化在这个过程中实际上是被糟蹋了。

再例如：茶文化的主体——茶叶。我们经常可以听到茶叶销售人员对于茶的夸张说法，那可说是天花乱坠、玄之又玄，又是皇上御用、又是神仙最爱，灵丹妙药没得比、现代科技不能及，实际上呢？农药灌顶、化肥加身。

这难道就是中国茶道的极致吗？

我们在道上一无所成，只在术上打转。

结果是在茶文化中，即使我们同样也有

一步斋茶事

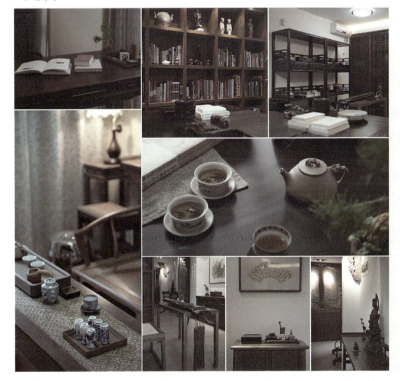

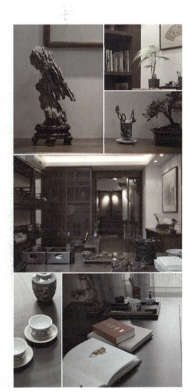

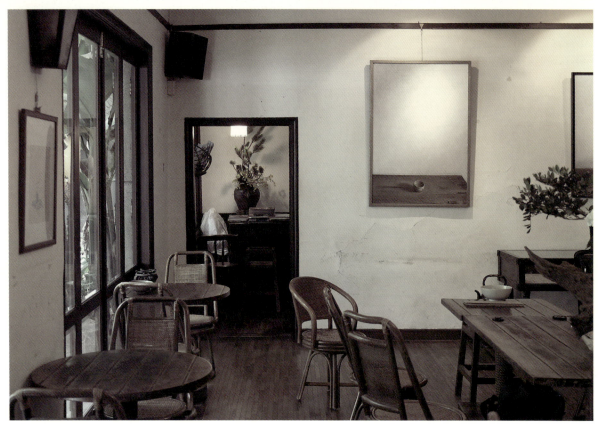

台北紫藤庐

很多细节上的讲究,但是无论红茶、绿茶,却都难以形成完整齐备的系统。

这些都是我们必须面对的事实。

既然以茶文化为傲,既然自认是最了解茶的民族,我们就必须正心澄虑,务实地从头做起,不仅要从古人诸多的遗产中汲取养分,更要进行文化的深层省思,正所谓汲古出新,从而建立起能充分呈现我们文化本质与美学的一种或多种形式。

四十年过去,那种令人浑身打哆嗦的茶艺表演幸好没能成为我国茶文化的代表;功夫茶似乎有式微之势,普洱茶风行一时,武夷岩茶如日中天,台湾茶十分抢手,但这些都不是真正重要的事。

重要的是有许多人正踏实地进行茶文化的探索。有的人致力于文化的复原与重现,有的人在材料与工艺上、在仪轨上、在器用上从事深入的研究与创作,假以时日,必然会焕发出熠熠的光辉。

逸民 / 台湾茶人

 明室

 一拳石斋

 柴舍

 问字楼

 兰雪堂

 拾叶楼

 信斋

 听松居

 青藤山馆

梁　　溪　　十　　二　　家

 借山小筑

 渝茗居

 一步斋

# 海外壶说

卷六 故土残调 HOMELAND AFTERGLOW

文 / 蔡益明

今年的气候有些奇怪。过完了一个高烧不退的夏季,刚刚闻到满城的桂花香,不想才没几天,居然像是深秋般的清凉了。

这样的季节里,尤其是在晚间,无疑很适合喝上几杯热茶。

身为台湾人,在喝茶这一点上是很幸福的。

台湾的茶素有盛名,分类上属于闽粤一系,各种各派都有可观。台湾人从小喝到大,除非是味觉天生残缺,基本上个个都把品味养了了。

因为会喝,也因为爱喝,对茶壶等茶具,台湾人素来也是挺讲究。由于原本系出闽粤,功夫茶的泡法算是传承有序,所以,泡功夫茶的茶壶,像是惠孟臣的朱泥小壶一类,历来受到极高的推崇。

这样的朱泥小壶,只有一个正宗的来处:宜兴。

和一般大陆朋友以为的不一样,台湾人一直都对宜兴不陌生。即使是跟大陆没有地缘关系的人,都知道只有宜兴的壶,才够资格被称为一把好壶。

所以,当我们只能通过香港进行一些转口贸易时,第一个受到普遍欢迎的大陆产品,就是宜兴的紫砂壶。

全台湾的街道旁、夜市中,无论是开店的、练摊的,只要各形各色的紫砂壶一摆出来,总能吸引许多人的眼光。那种手感、那种造型、那种做工、那种跟传说脱不开的种种神奇性能,你只要随便摸摸看看,或者日久生情、

20世纪90年代初的宜兴丁山矿场全景,远方即为已开采的矿脉。现矿场已停采。

或者一见倾心,总而言之是非入迷不可。

更要命的是:还很便宜。

于是你更加没有抗拒的理由了。

那年头,哪怕是面包车屁股伸出来的一截托板,或是小摊子随意堆起来的纸箱上,只要随便找块板子写上"宜兴紫砂"几个字立在一旁,就能吸引男男女女围上前来,直到路人连板子都看不见了。

那年头,人人买紫砂壶都有一套心得。例如看上而尚未成交的壶,一定要攥在自己手里,一边摩挲着亲身感受其手感,一边拿眼睛寻找下一个目标,绝不能把壶放下去。一旦离手,通常就有一旁窥伺已久的同好者伸手一把捞走,而你就再也没机会上手了。

至于手工壶都有哪些特征,哪种泥料的颜色是对的,诸如此类的心法绝技,于是都成了街谈巷议的热门话题,人人都能念上一段茶壶经。

因为能挣钱,卖紫砂壶的商贩越来越多,等到两岸通航的大门一开,他们就蜂拥而出,直奔上海,再从机场直接包车杀向宜兴,一边换钱一边付账。宜兴紫砂每天一车一车的出货,厂里、作坊里昏天黑地的赶做都来不及。而紫砂壶在宜兴的进价,基本上乘以10就是台湾的售价。

那年头,凡是跟紫砂壶有关的人,都疯了!

然后,这种疯狂逐渐上了档次。

买壶放着不过瘾,一定要用。要用就要养,而养壶有讲究,要润、要匀。因为必须要润,所以得时时拿专用的棉布擦拭。必须得匀,所以要小心不能在壶身上留下茶渍茶垢,要拿专用的毛刷随时把壶上积存的茶汤涂抹均匀。一开始市场上没有所谓专用毛刷,逼急了,水彩画笔、小号油漆刷、老婆的化妆刷,全拿来刷壶。

茶是天天得喝,所以壶也天天得养。养了一段时间后,壶身光润水亮,真有如紫玉

宜兴制缸业早在南宋时期便在张渚、鼎山一带普遍烧造。图为摄于 20 世纪 80 年代末的宜兴陶缸集运场一景。

一般,此时才能放进展示柜中,大大成就了收藏的乐趣。

每逢至亲好友拜访,就如同举办一场茶壶知识的擂台赛。主人从柜中选把心爱的壶出来,先是大家传递一周,细细品评。评得到位,大家点头称是,心里对你立即添了几分景仰,心想:不愧是壶坛前辈啊!客人如果评得不好,那就如同在擂台上落于下风,可是很掉价的。

当然,在用壶的过程中,免不了会出意外的,特别是壶盖子和壶嘴。一把辛苦养好的好壶,一个意外的磕碰,很可能会令主人发出凄厉的惨叫。客人肝胆俱裂之余,面对此情此景,只能草草应付几句后赶紧溜之大吉,徒留心如刀割的主人在现场面对自己的心理创伤。

凡是懂事的客人,一般在别人家里是不会乱碰主人家的茶壶,除非经过主人热情并且再三的邀请。

总而言之,那几年在台湾,紫砂壶和台湾人算是无缝对接,家家户户都有收藏。不过,虽说人人收得起,但收藏茶壶还是很有压力的。

一把好壶要是照顾不好,或是壶身没有包浆,或是有包浆而不匀,上门的客人熟一点的直接嘲笑主人又懒又没品位,关系不够熟的,也忍不住一脸的不以为然。不夸张地说,这种壶主人不仅做人做事会遭到亲朋质疑,就连自己的老婆都看你不起。

除了紫砂壶,那时候,台湾还有另一项全民运动,那就是玩石、赏石。

台湾人虽历来知道太湖石、灵璧石,但此类奇石台湾不产,而 1949 年来台的人中,也似乎没几个米芾级的石痴会抱着石头漂洋过海,所以,这种石头只在古画上得见。

但身为炎黄子孙,爱石的民族性格是根深蒂固的。

台湾多山,山中巨石顺溪直下,因为冲

卷六 故土残调 HOMELAND AFTERGLOW

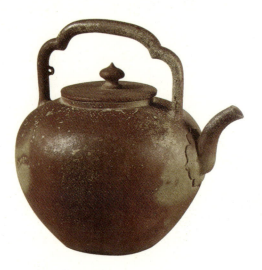

明代司礼太监吴经墓出土的嘉靖紫砂提梁壶

刷得厉害,多呈大小块形。从南到北,或是假日或是雨后,在荒溪中总可见三三两两的人影,个个面朝河床背朝天,捡拾自己中意的石块,或因质地、或因纹理、或因造型,这种不需本钱的爱好只需时间和耐心。

当然,还要眼力。

每个人都有自己的一套美学标准,而收藏多了以后就会有所取舍,去芜存菁,然后形成一个个的主题或系列。

每个家庭总会有至少几个奇形怪状的石头。

玩得厉害的,自然而然就成玩家,而玩家多了,就形成圈子。有圈子就有市场,有市场就产生价值。换言之,玩石头就可以玩出价值。

"两岸"恢复往来之后,案上赏玩的各种传统名石进入了台湾人的收藏范围。当时,台湾人以为这些都是古董,作为杂项的品类之一,愿意以较高的价钱买进,等到日子一久,慢慢地才发现绝大多数都是现代加工。

当然,以现在的行情来说,其实当时买的人也没吃亏。

就石文化的角度而言,案头的赏石只是其中的一小部分,台湾人一到苏州的园林中,免不了还是要瞠目结舌、赞叹不已。就这一点而言,笔者比一般的台湾人幸运。

笔者2004年举家搬来之后,在江南得以深刻体会了石文化的完整面貌,并且从实景与国画中感觉到触类旁通的快意,尤其近两年,因为有几次堆砌石景的机会,感觉这样的体验过程比起单纯的赏石要有趣许多。

凭借这些看来彼此互不相干的机缘,笔者也曾经在紫砂泥料上试图组合这些传统的文化元素,但总是觉得有些生硬。

笔者就在这样适合喝茶的时节,就在正闻得到桂花香的时候,居然有了可喜的发现。

元 倪瓒《狮子林园卷》清宫旧藏(局部)

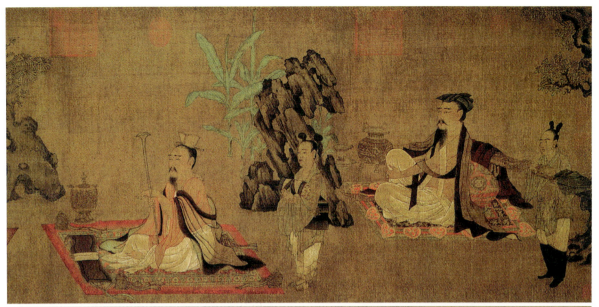

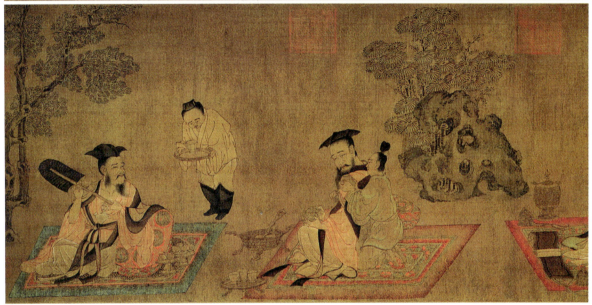

唐 孙位《高逸图卷》

几个月前，一向懒得出门所以很少参观画展的笔者，因为朋友雨石的画展而踏进了无锡荣巷的三言二拍。因缘际会，这几个月间居然跑了好几趟，因此而结识了研山堂的陈原川老师。

陈老师这几年一直尝试着结合江南的茶文化与石文化，思路正与笔者不谋而合，所创作的数款研山壶，泥料与作工均极讲究，在具实用性的基础上铺陈新意，可谓精彩纷呈。

细细欣赏陈老师的作品，除了对其呈现出的美感感到欣喜之外，由于个人创作经验与之类似，也很能理解其中的艰辛。

由于其造型变化具有较多的不规则部分，泥坯不仅成型困难，并且烧制之后的变形率也远较一般壶形高上许多，一窑烧造下来，无瑕者往往仅存一二。

就如同任何其他的艺术形式一样，令人满意的成果永远不会随意到来，总是在层层地挫折与阻碍之后，才会有那灵光一现，也因为这样曲折的过程，才会有创作成功的喜悦。而经历过如此考验的创作者，就和他的

湖汊借山小筑来潇楼花事、茶事

作品一样,都需要大家的珍惜,而这个愿意支持艺术创作的人群越是众多,我们文化的风貌也就越加丰富多彩。

如今,我们的物质生活已然相当充实,足可傲视前人,然而我们的精神领域,却非常需要衔接过往,用以重新汇入民族文化的浩浩长河。

虽然,我们依旧可以大隐于市,好好当个宅男或宅女,但相较古人,我们更难拥有自己的园林。所幸者,我们比古人占了一个大便宜,我们买东西方便。

所以,我们大可以在自己的茶桌上布置一处可以卧游千里的山与水,同样有着园林之胜,享受着千年不变的茶禅一味。

蔡益明 / 台湾文化学者

\* 本书为江南大学产品创意与文化研究基地阶段性成果之一

## 感谢支持

研山堂、明清册、信斋、博古园、借山小筑、味绿居、闳庐、一间草舍、一步斋、陶木居、青藤山馆、依山草堂、听松居、渝茗居、一拳石斋

## 扉页题字

无量研斋悫翁

#### 图书在版编目（CIP）数据

研山索远 / 陈原川主编 . —北京：中国建筑工业出版社，2014.11

（人文系列丛书）

ISBN 978-7-112-17217-7

Ⅰ. ①研… Ⅱ. ①陈… Ⅲ. ①古典艺术 — 研究 — 中国　Ⅳ. ①J120.92

中国版本图书馆CIP数据核字（2014）第201186号

整体策划：陈原川　李东禧
责任编辑：李东禧　吴　佳
艺术指导：陈原川
顾　　问：徐陵君
版式制作：陆　珽　钱　鑫
责任校对：陈晶晶　党　蕾

人文系列丛书
### 研山索远
陈原川　主编

\*

中国建筑工业出版社出版、发行（北京西郊百万庄）
各地新华书店、建筑书店经销
北京美光设计制版有限公司 制版
北京顺诚彩色印刷有限公司 印刷

\*

开本：787×1092毫米 1/16　印张：10½　字数：255千字
2015年2月第一版　2015年2月第一次印刷
定价：98.00元
ISBN 978-7-112-17217-7
（25991）

版权所有　翻印必究
如有印装质量问题，可寄本社退换
（邮政编码　100037）